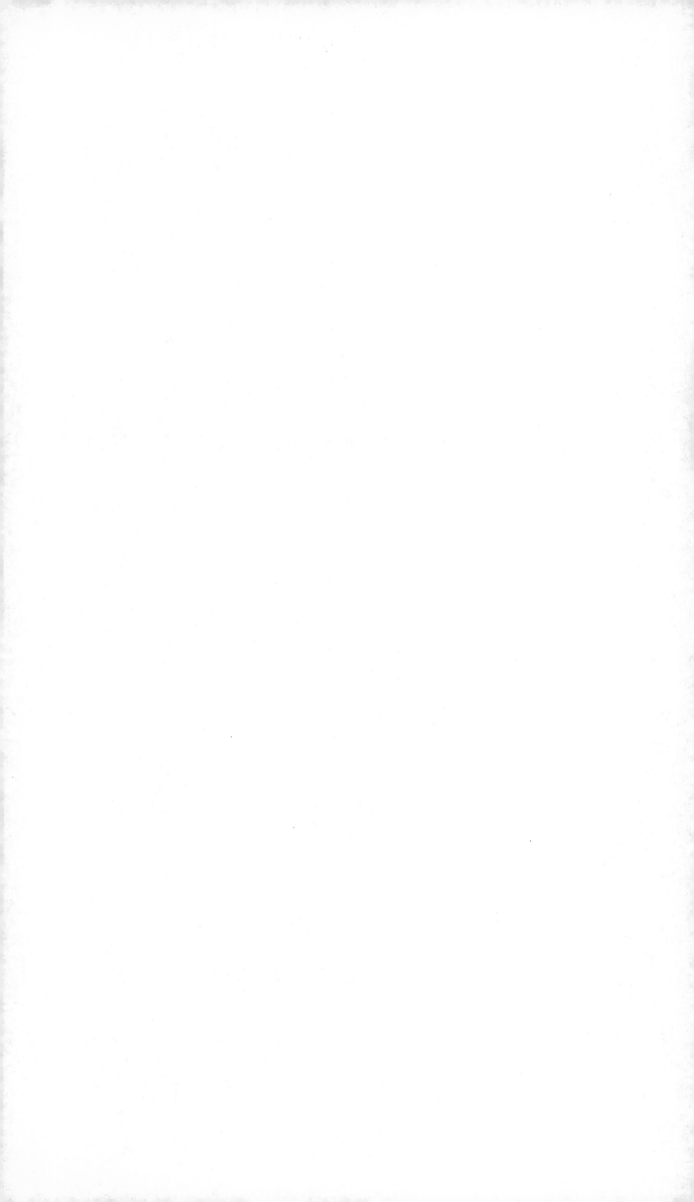

篆隸

下册

目次（下册）

汉魏残石小品

汉魏残石小品

汉、魏隶书除丰碑外，残石小品亦颇有可观者，兹选辑：《五凤刻石》西汉五凤二年（前五六）、《莱子侯刻石》新莽天凤三年（一六）、《熹平石经残石》东汉熹平四年（一七五）、《子游等字残石》东汉元初二年（一一五）、《君子等字残石》无年月，以书风定为东汉、《曹真残碑》三国魏（二二〇—二六五）、《正始三体石经残石》三国魏正始（二四〇—二四八）等十种。

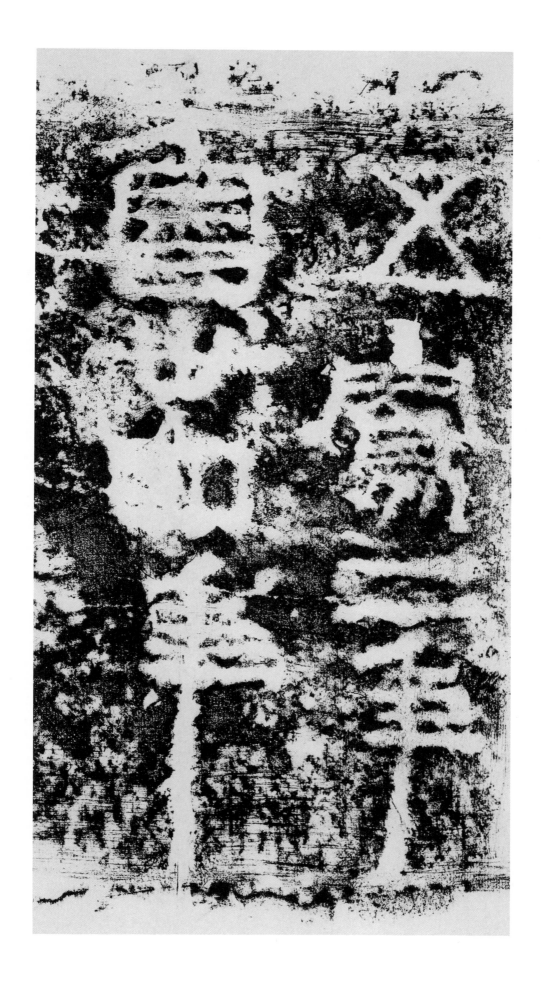

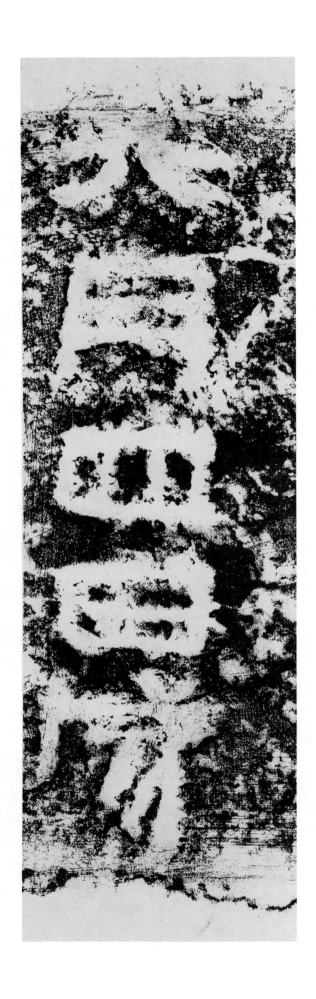

4

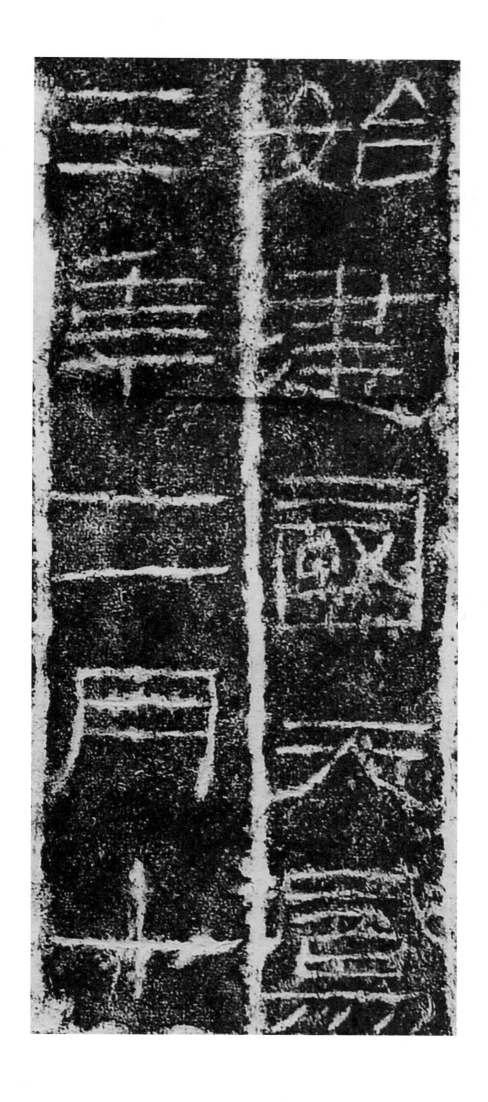

汉莱子候刻石

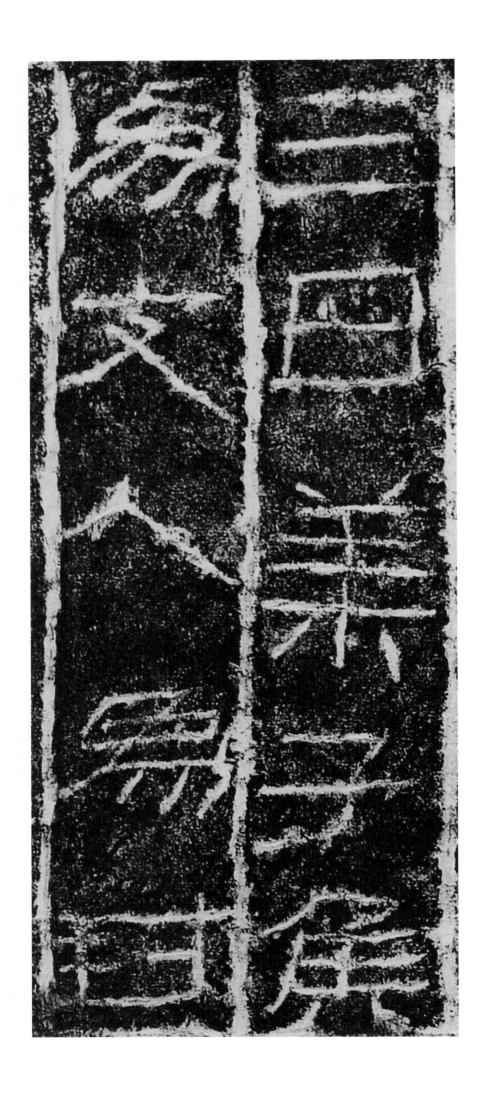

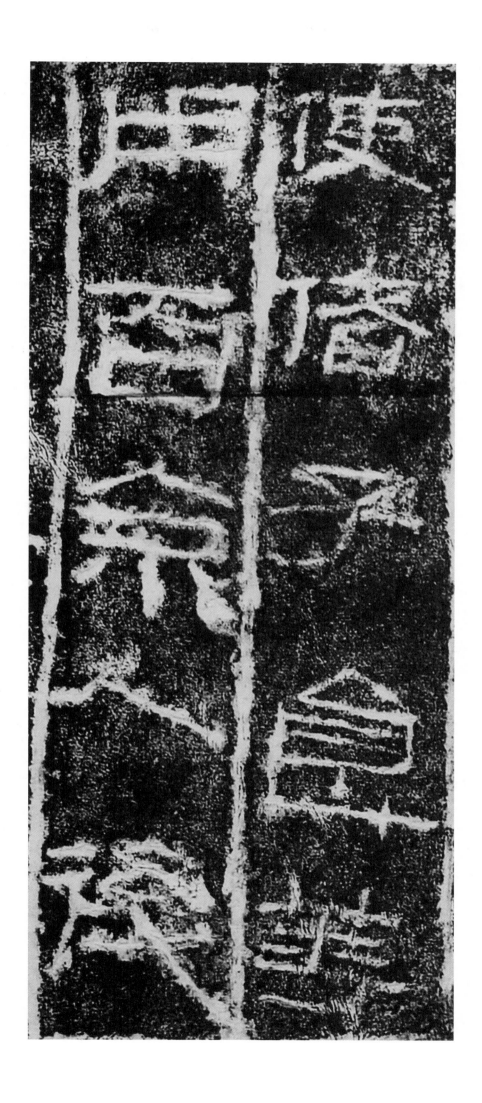

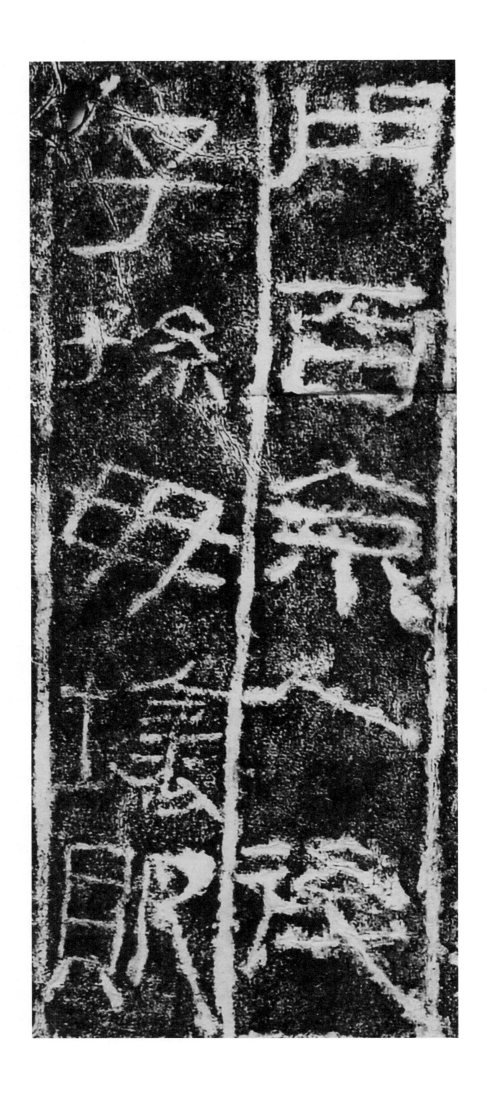

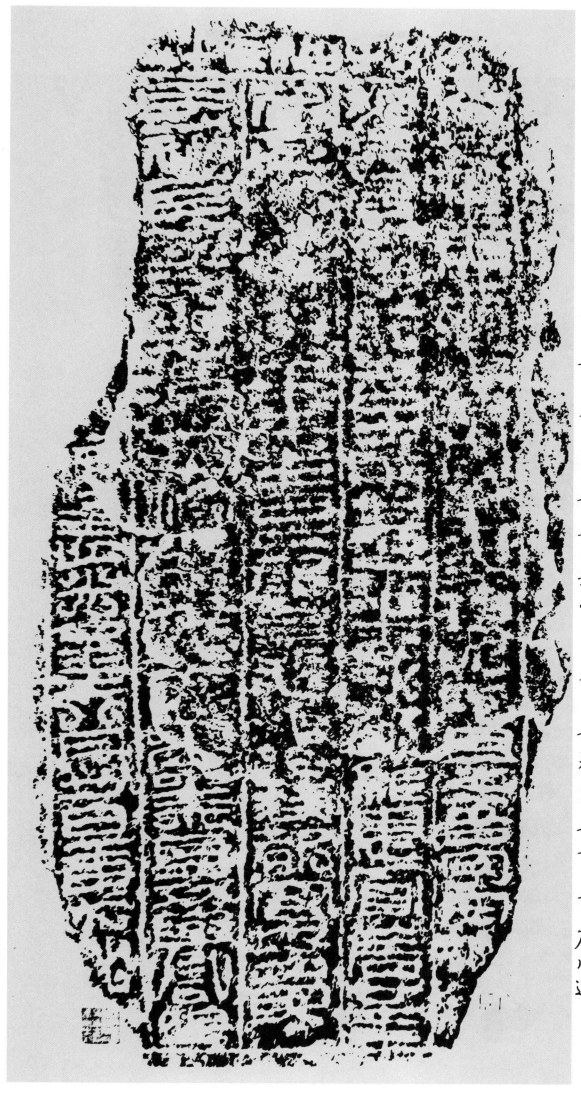

延光殘石

〔上缺〕琅邪是吾安都　〔上缺〕維思寡居廿年　都〔缺字〕邦都官中黄
子□長少〔缺字〕萬業其功譽怛　〔上缺〕示好延光四年六月廿日庚戌造

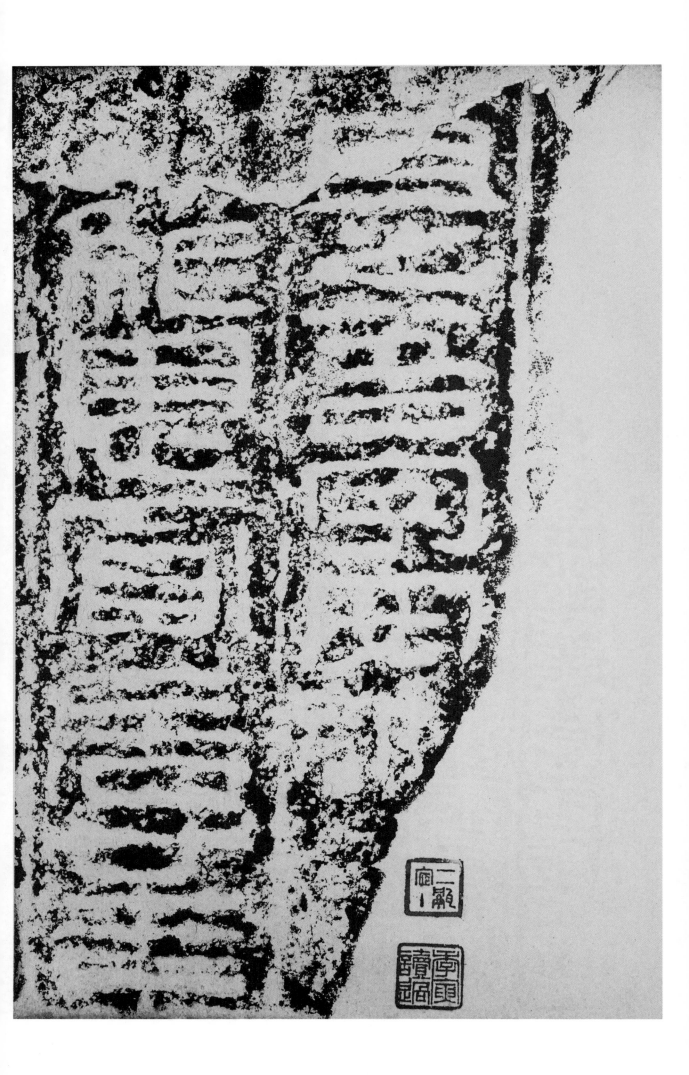

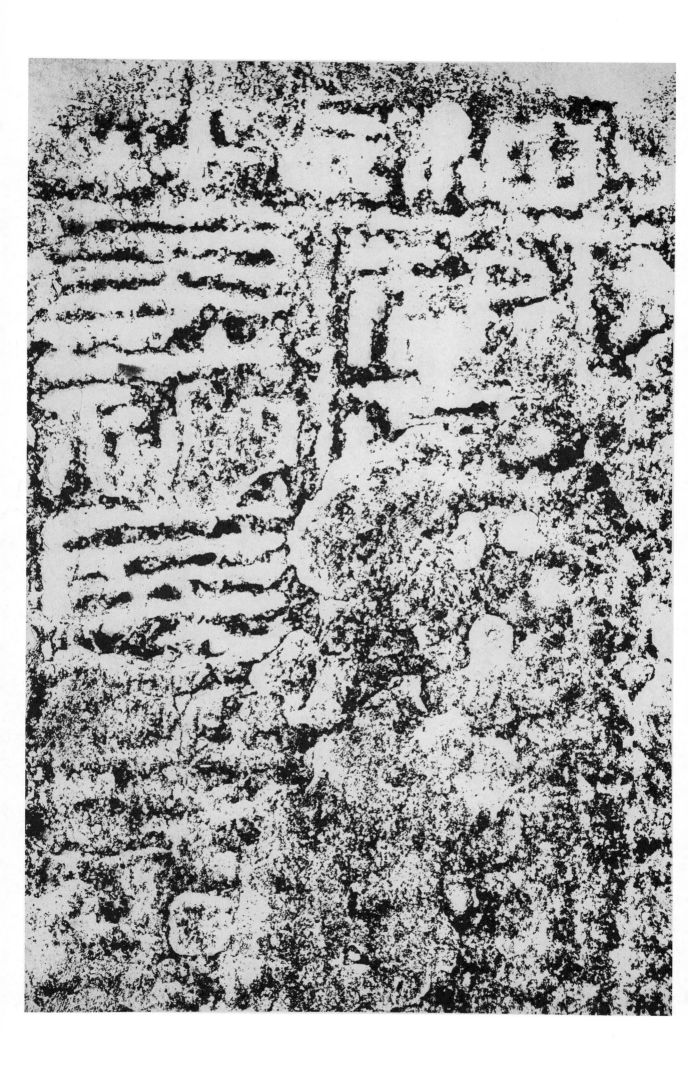

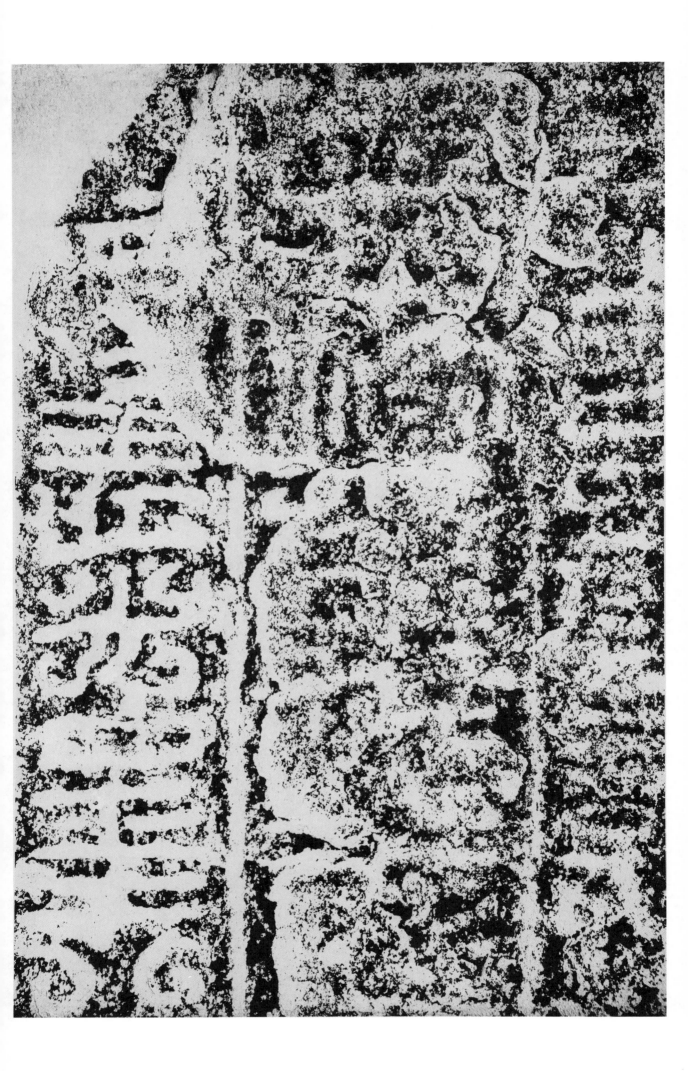

理於羲窮理盡牲以天

易文童而欣童也震齊乎

藏之帝出乎震齊乎鄉子朋巽

人南之面而聽天下勞子朋巽

物之所歸也故曰勞

之　見　之　之　　　有
卦　南　乾　陰　和
也　方　以　巽　順
勞　之　君　用　於
卦　卦　之　果　道
也　也　此　劉　德
萬　聖　以　故　而
物　人　藏　易　理
之　南　之　六　於

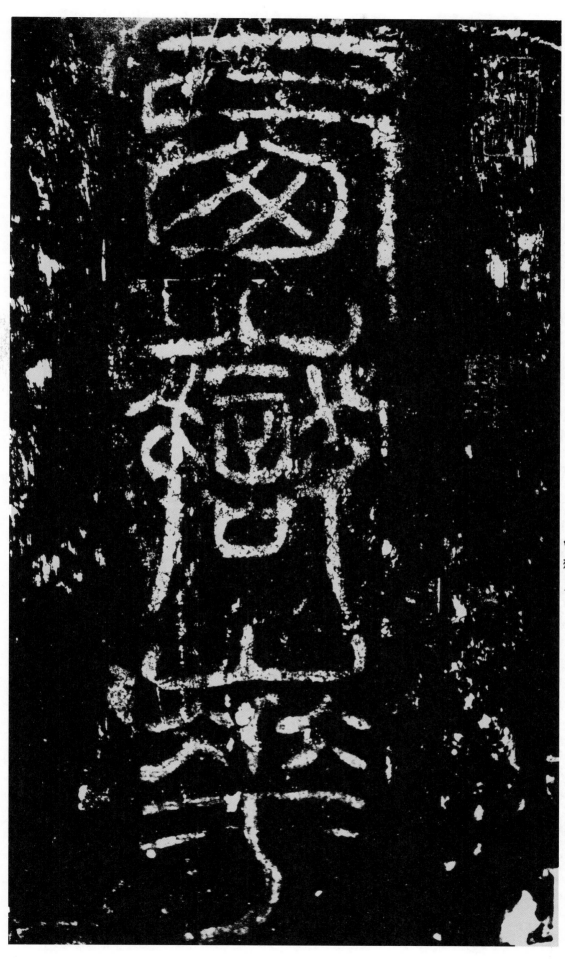

汉华山碑额

西嶽莘

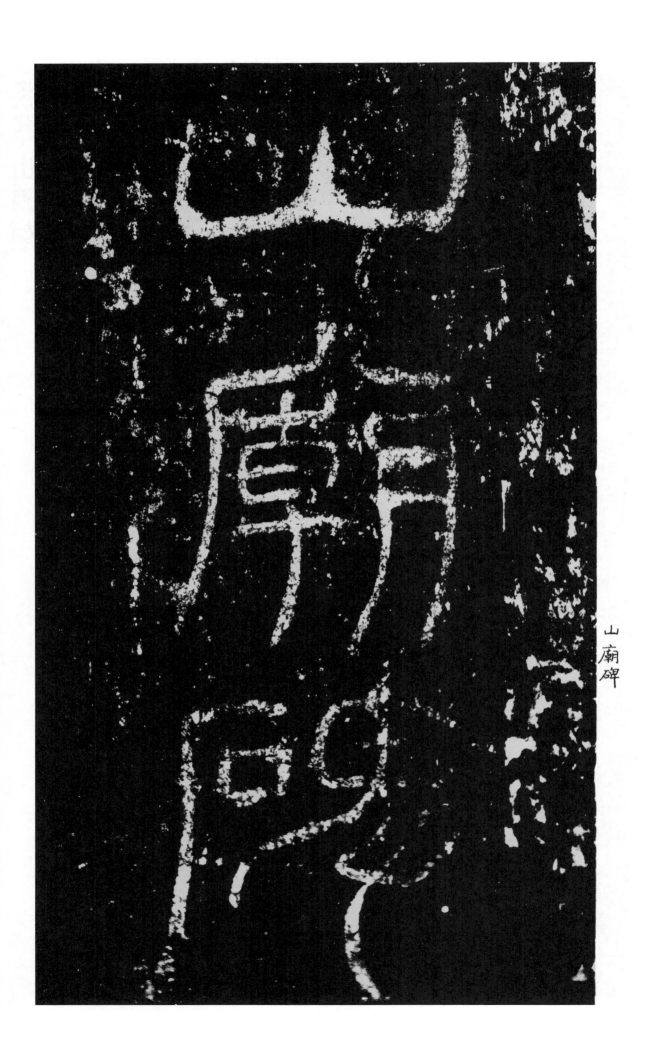

山廟碑

16

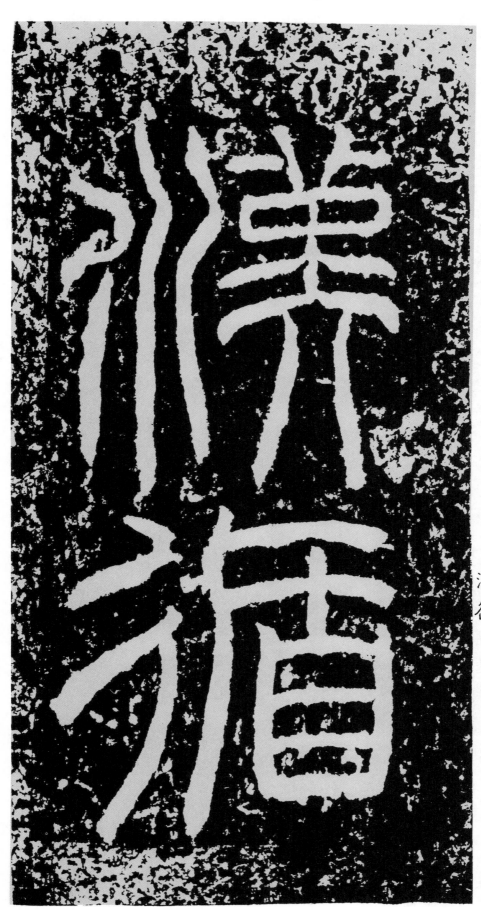

漢循

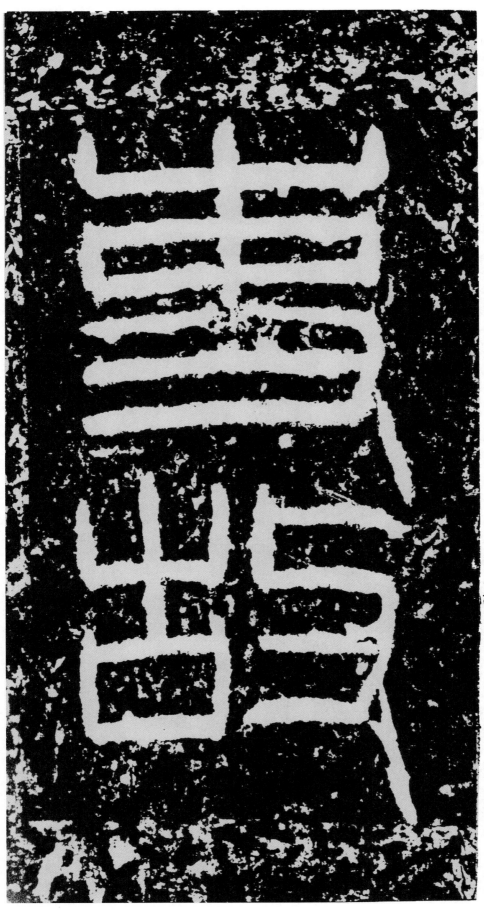

吏
故

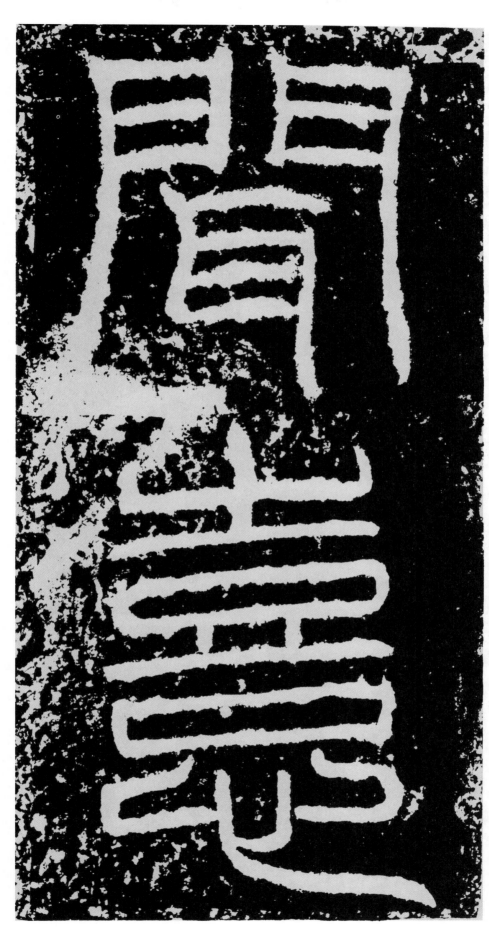

聞
憙

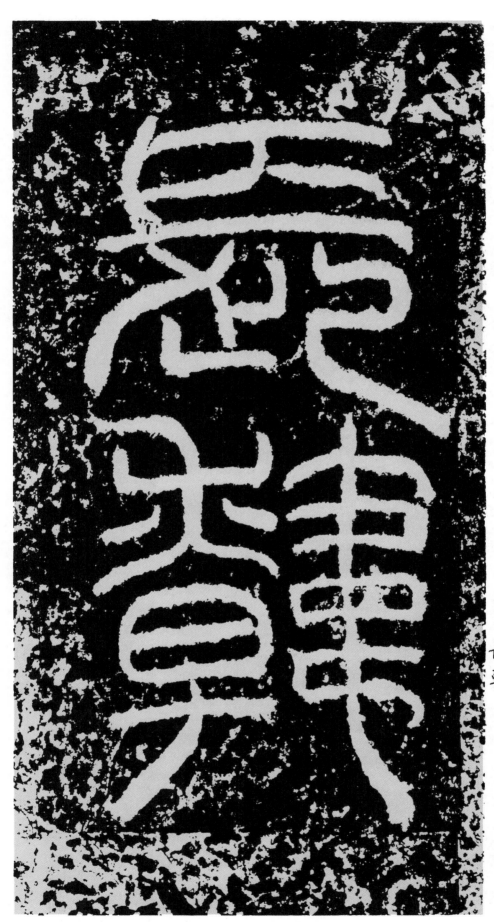

長韓

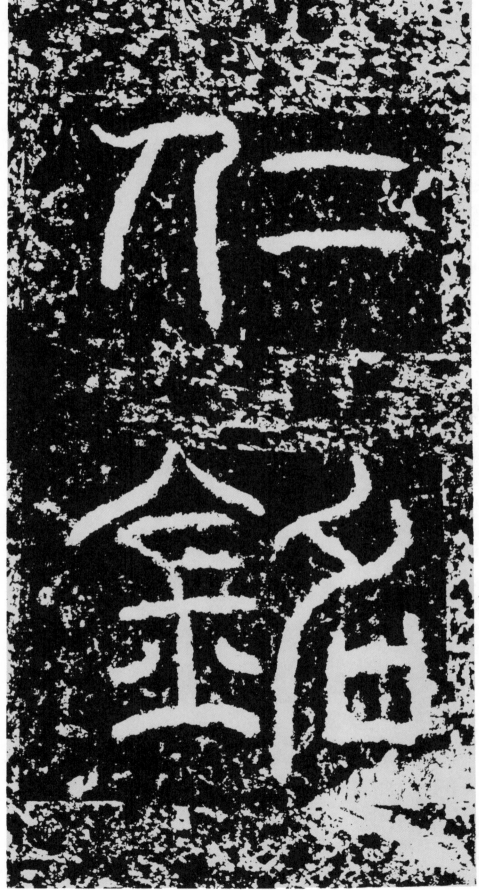

仁銘

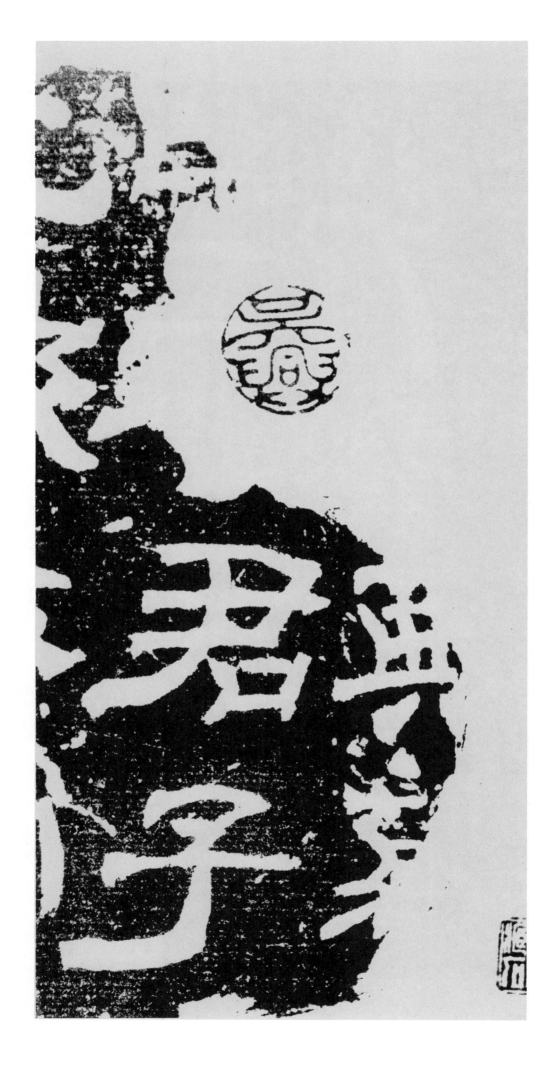

汉君子等字残石

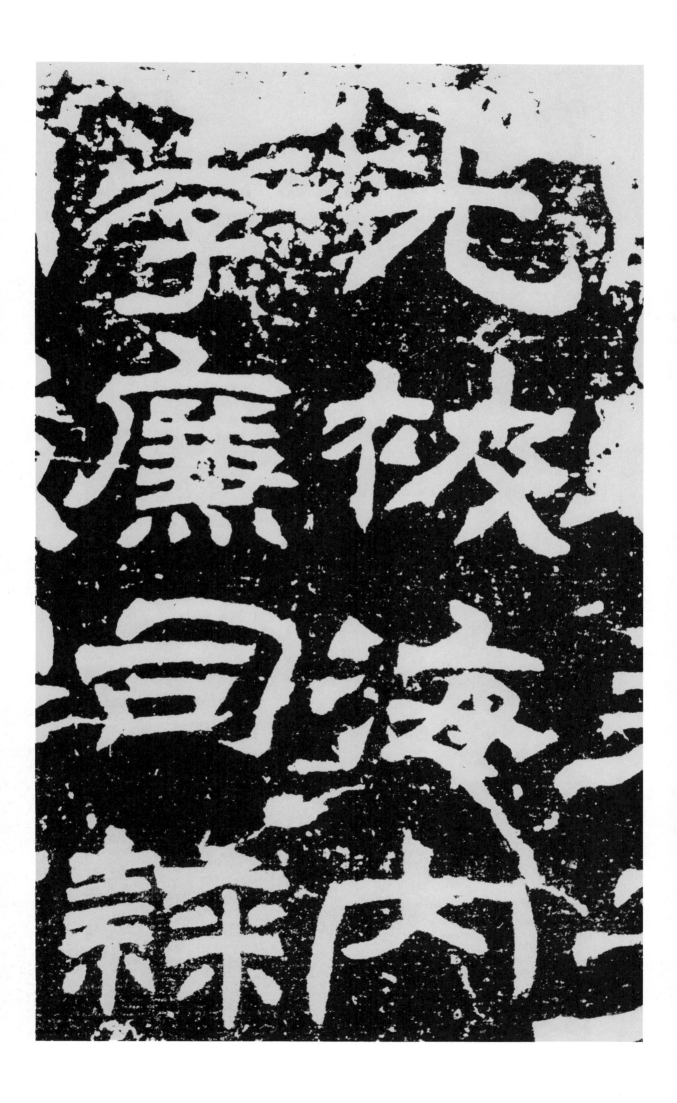

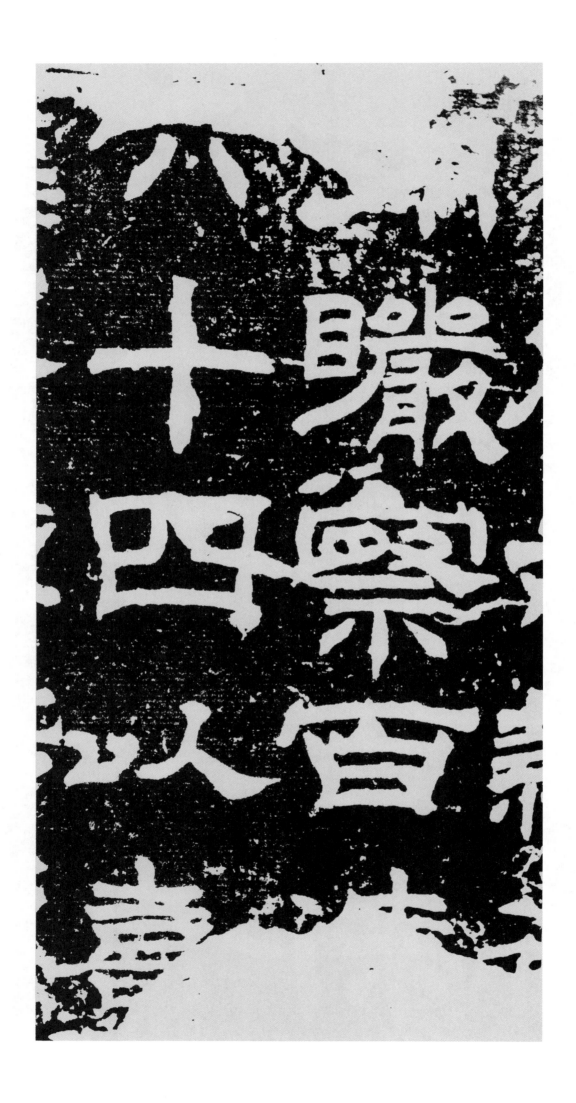

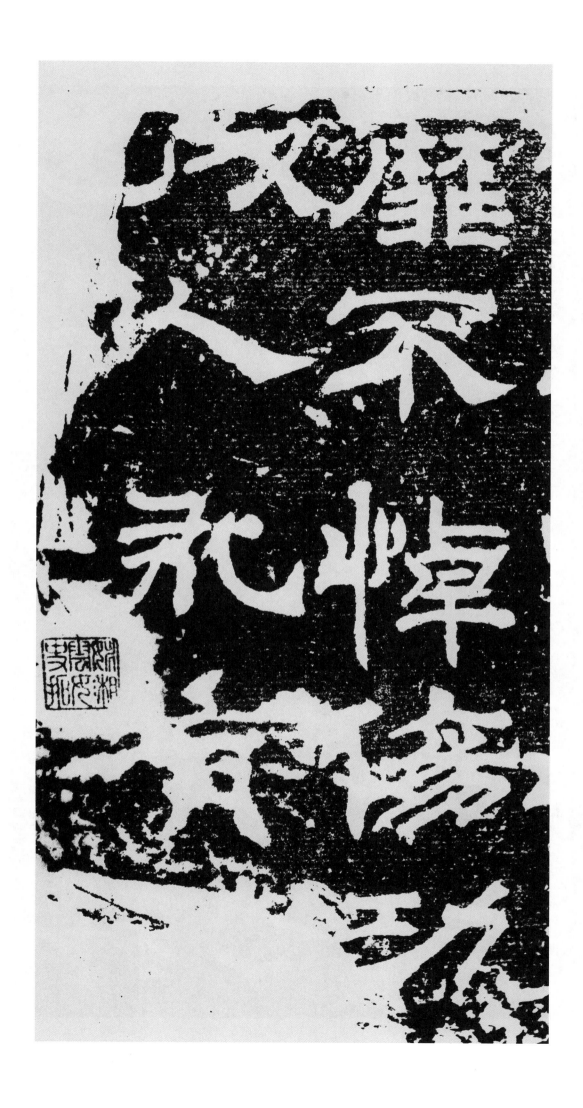

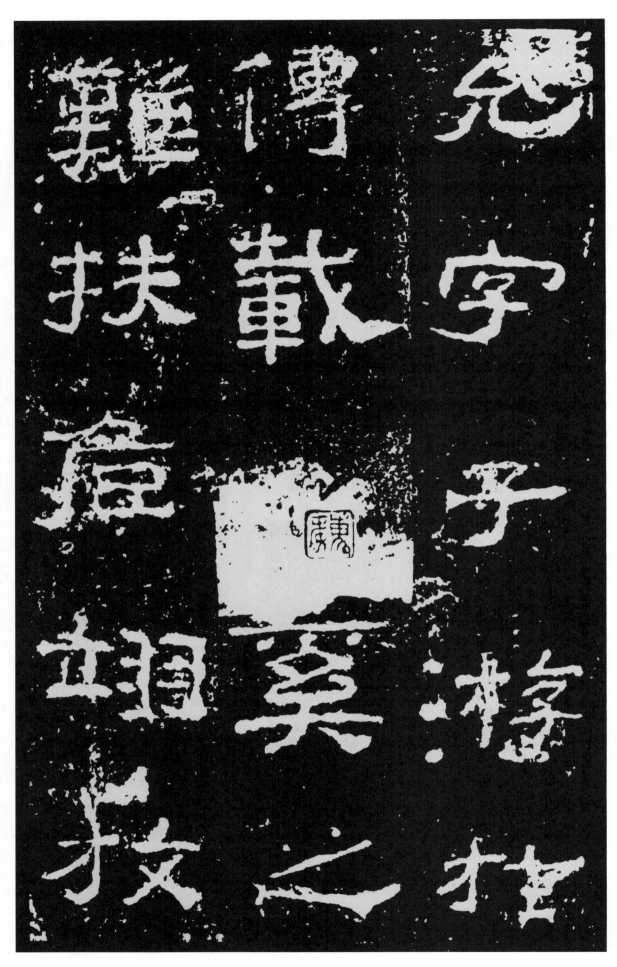

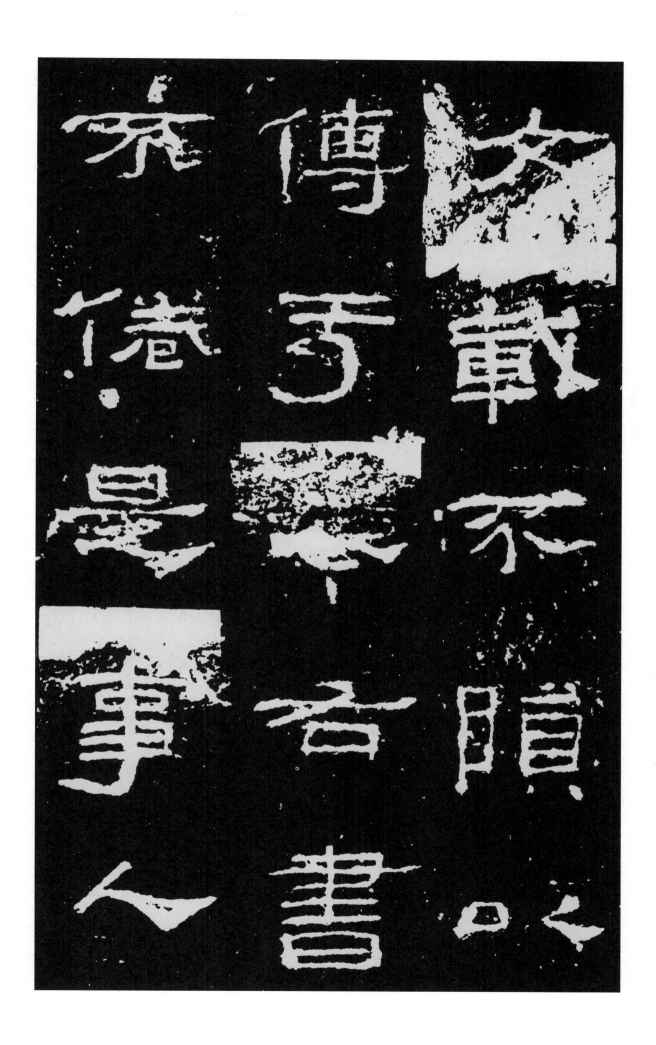

文戴不順
傳于書
德是事人

永惟厥德犯
在唐而
惠述冀
可世

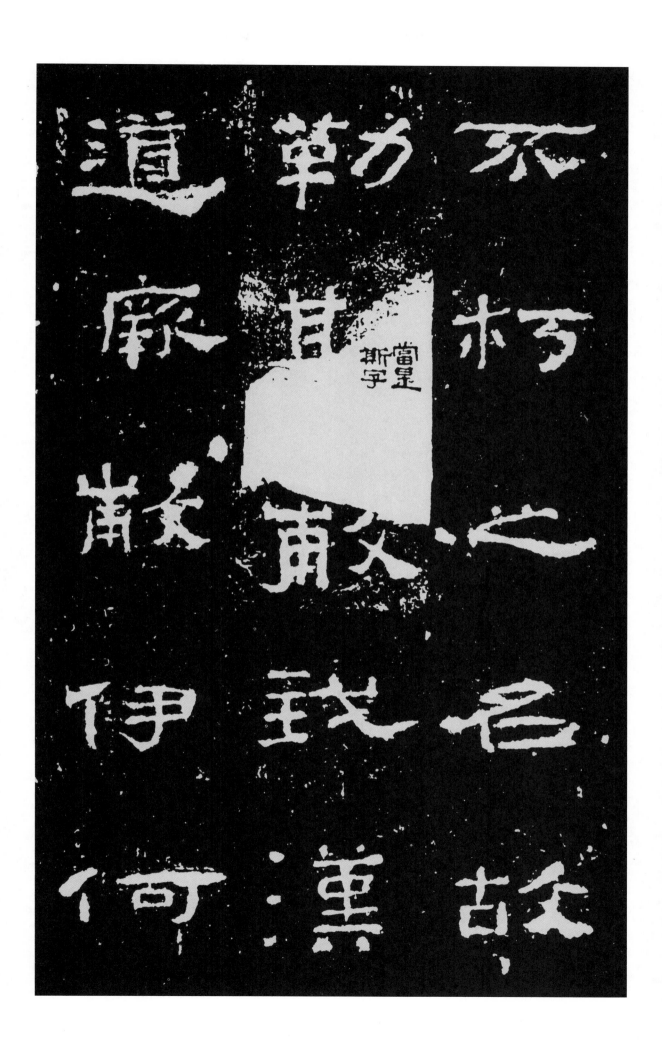

道　勤　不
寢　甚　朽
厳　敦　之名
伊　戠　故
何　漢　古

當星
斯宇

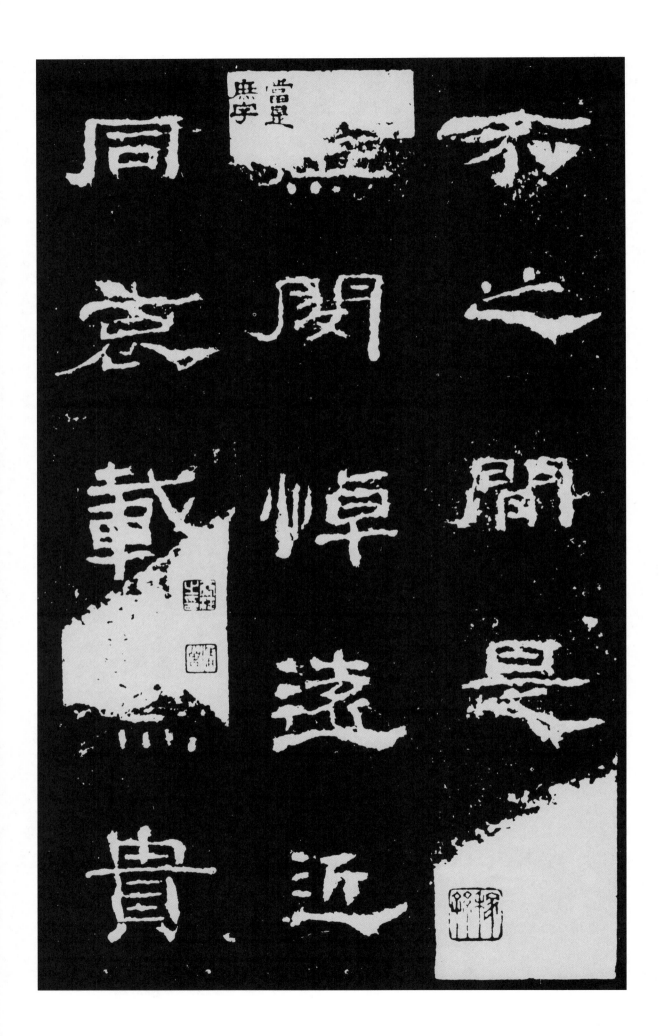

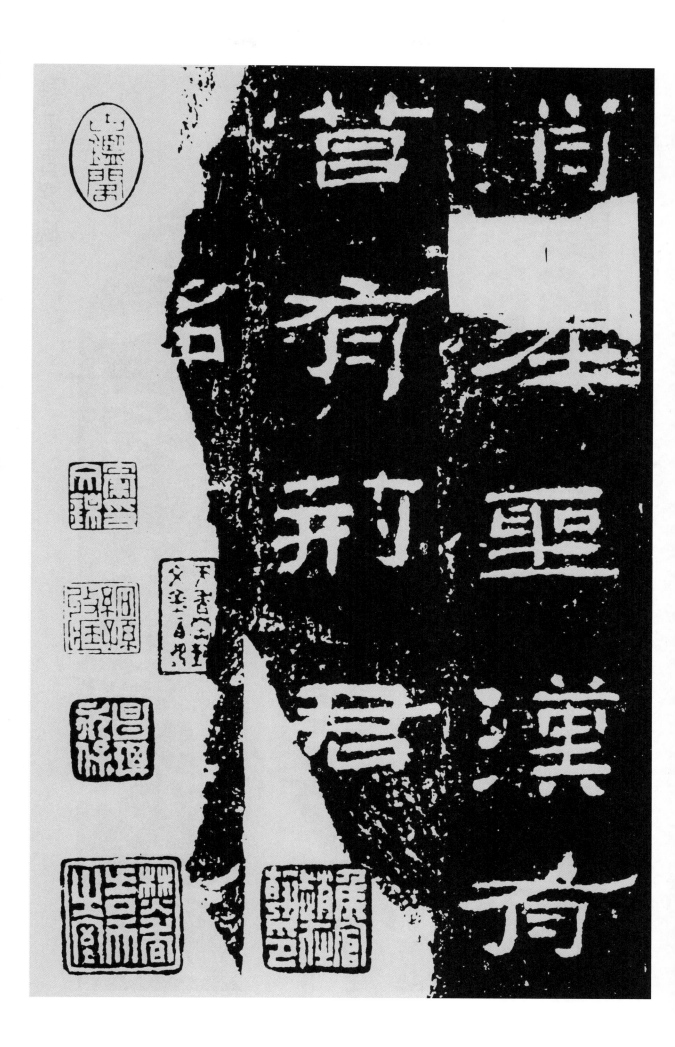

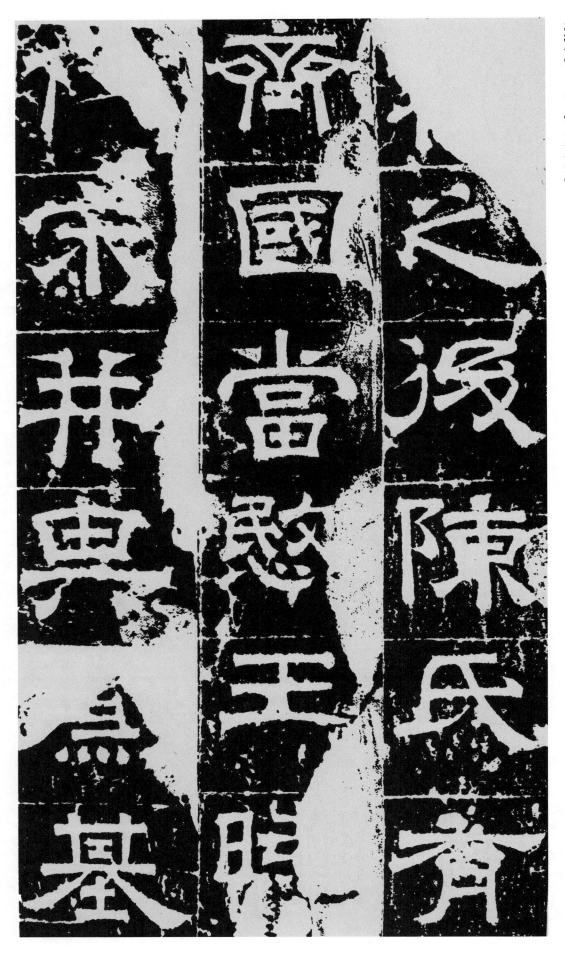

之後陳氏睿

國當憨王旺

宋弗粛盆墓

長以青慎為限
文以視一為臣
仕以忠義騎馬

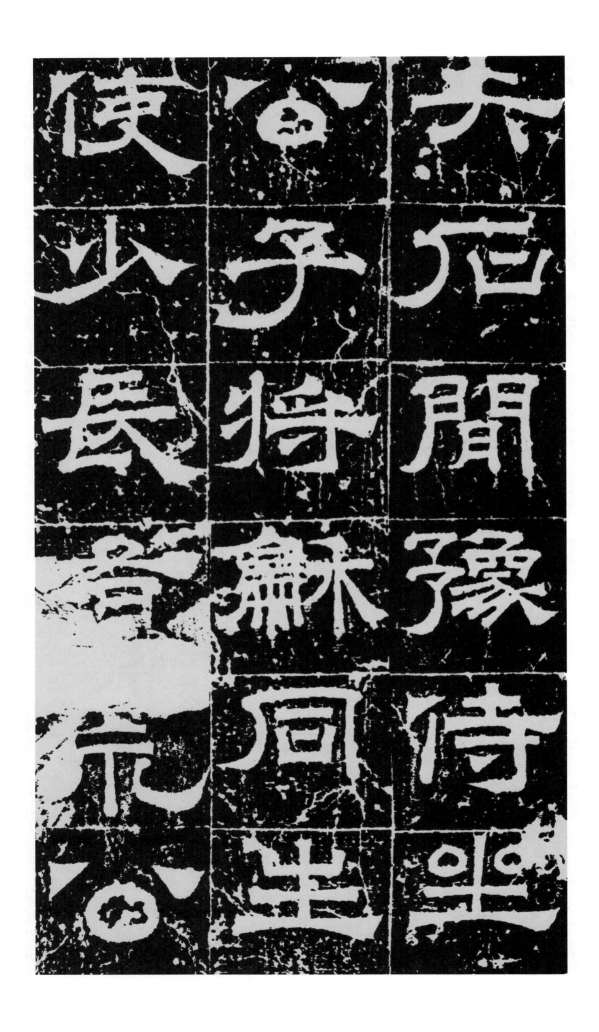

使少長者示

曰子將蘇同坐

夫后關豫侍坐

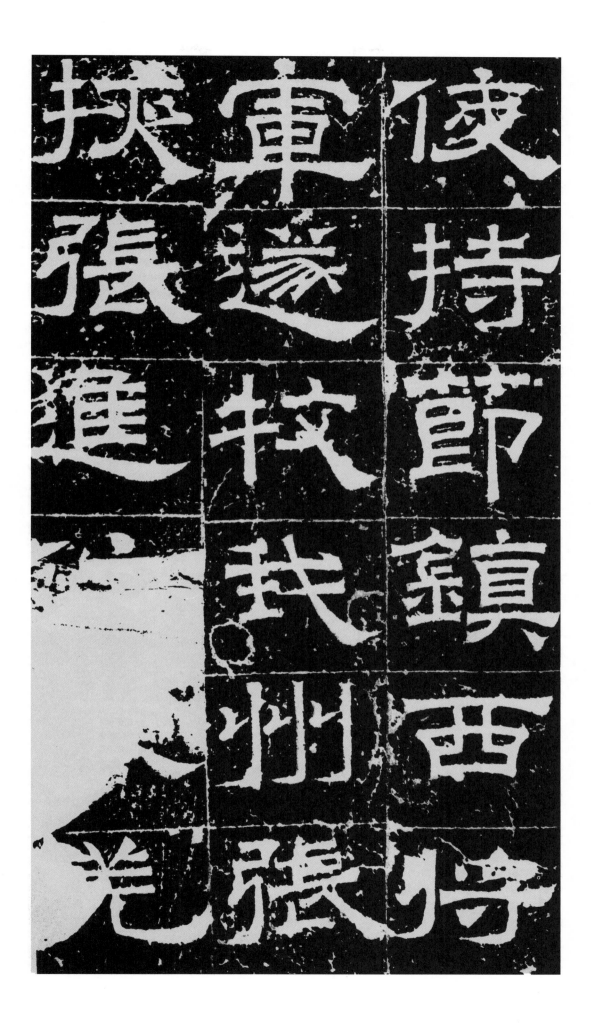

使持節鎮西將
軍遷牧我州張
挾張進　光

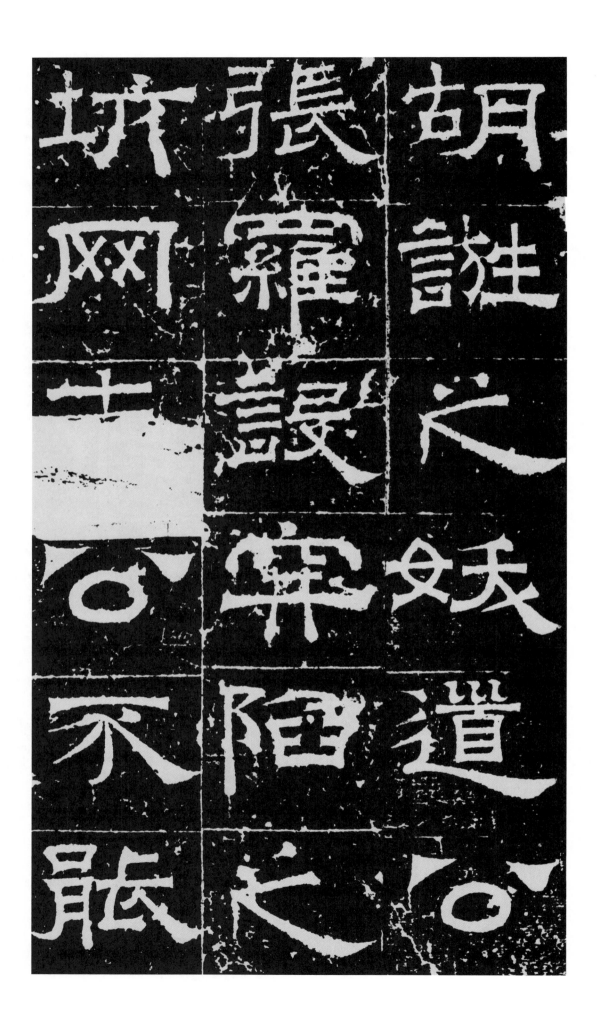

坟張胡
网霍誑
士謬之
曰窜妖
不陷道
骸之之

36

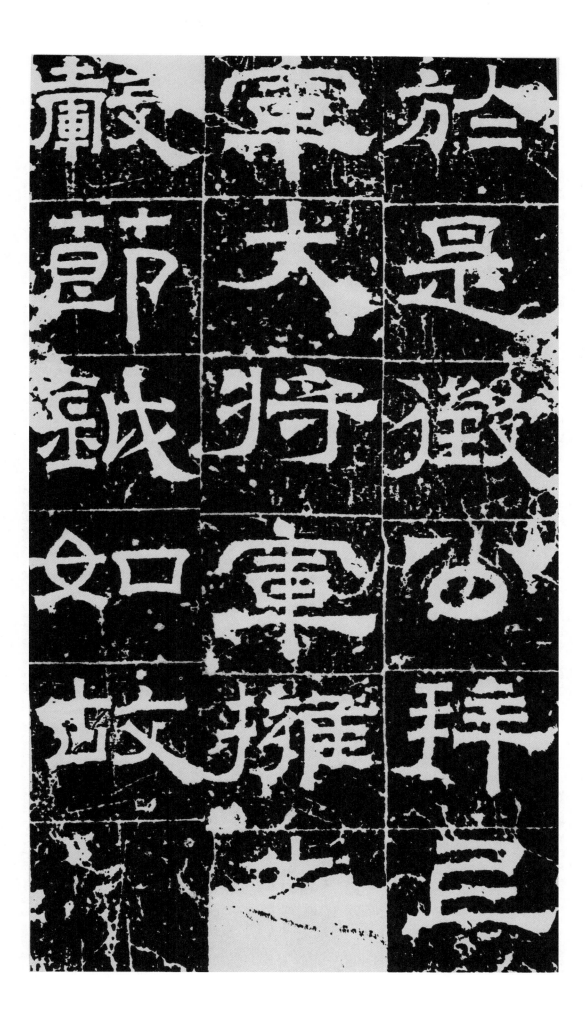

於是徵西拜　軍大將軍擁　轂節鉞如故

大禅罰
將軍臣
軍臣諸
援郡葛
　鄢亮

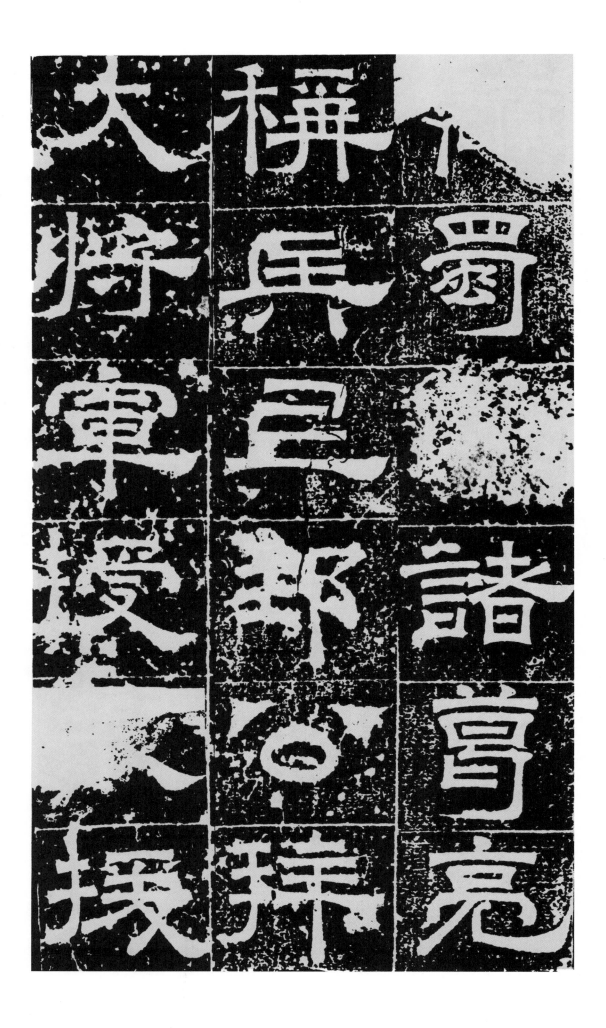

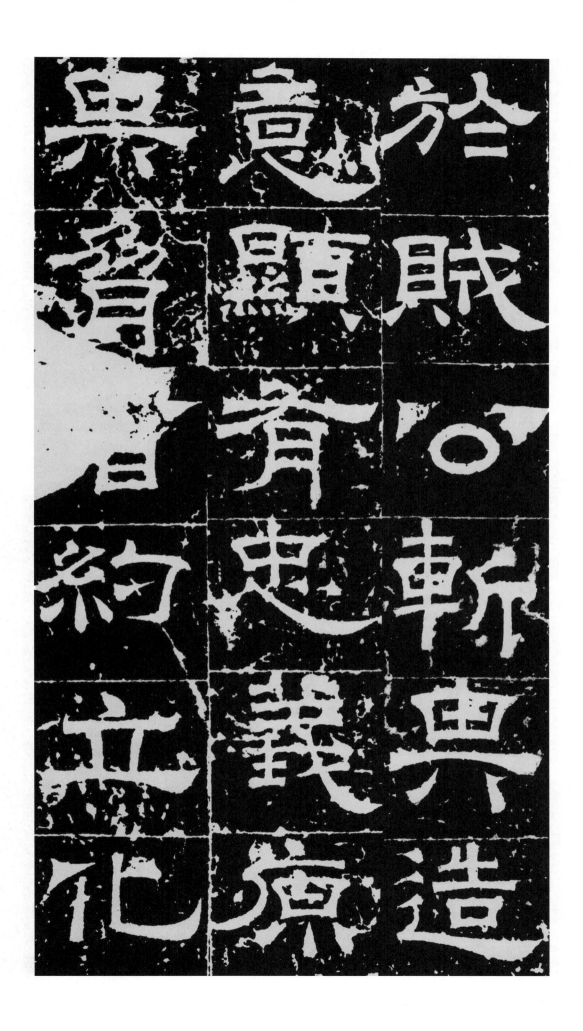

於賦○軒與造
惠顯育忠義瘐
異習曰約立化

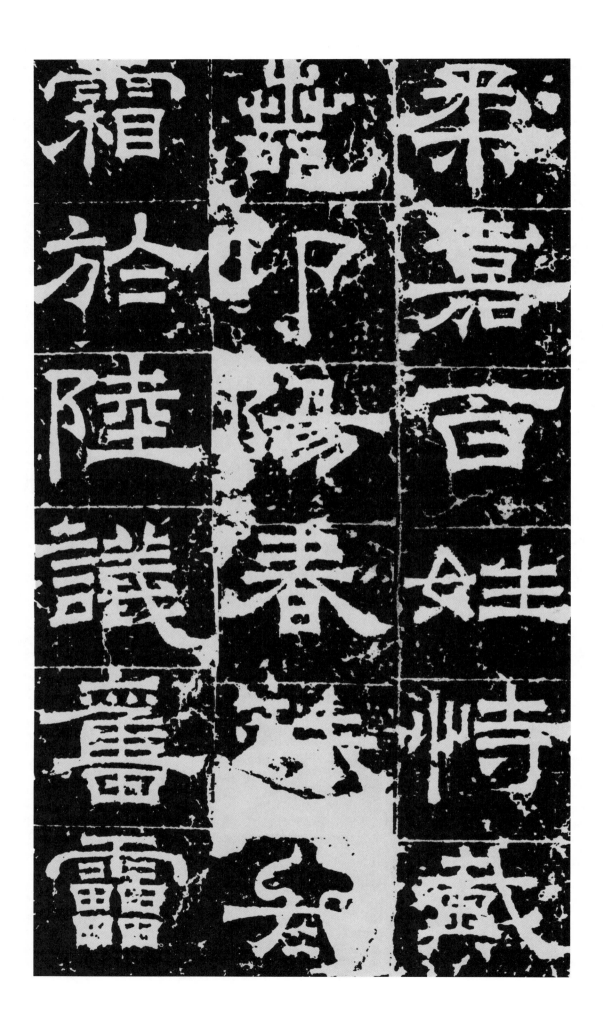

羕嘉官娃時藏

韙卲陽秦考

霜於陸議書雷

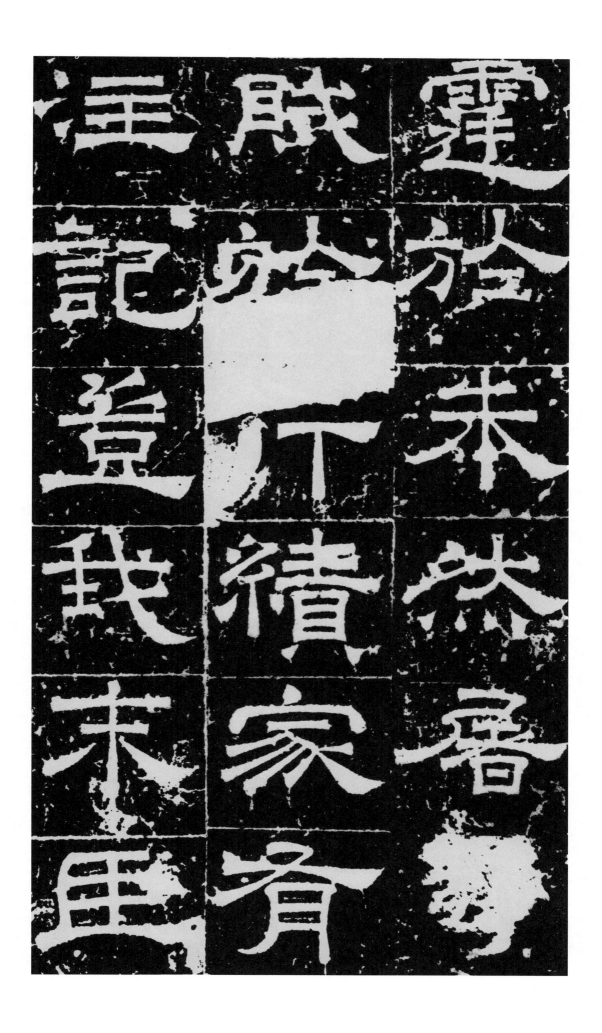

霈於未恭暑

戚公下續家肴

至記竟我末里

所嚴備載

如何多

而府宋孔之敦

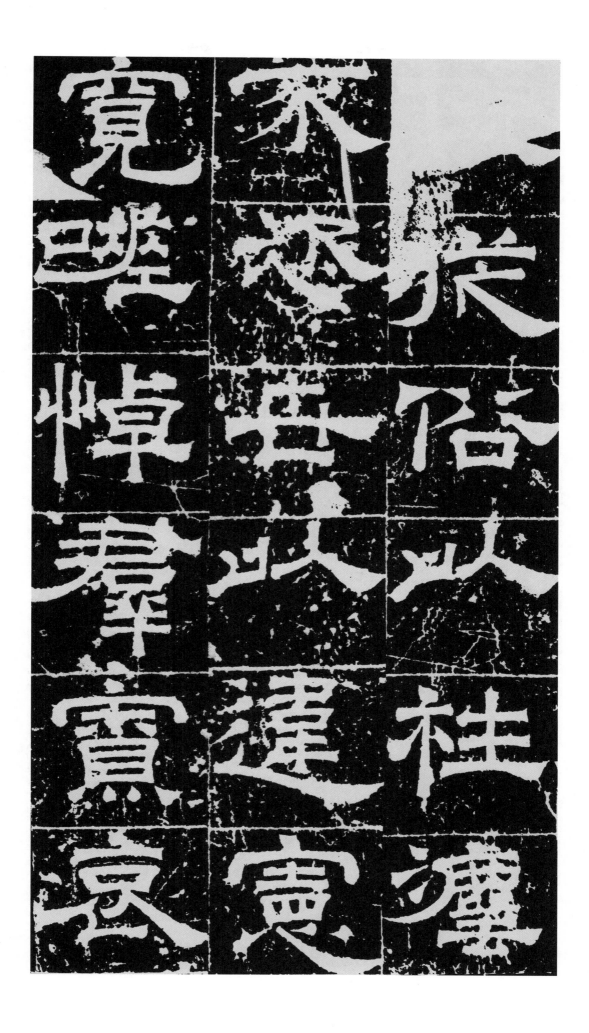

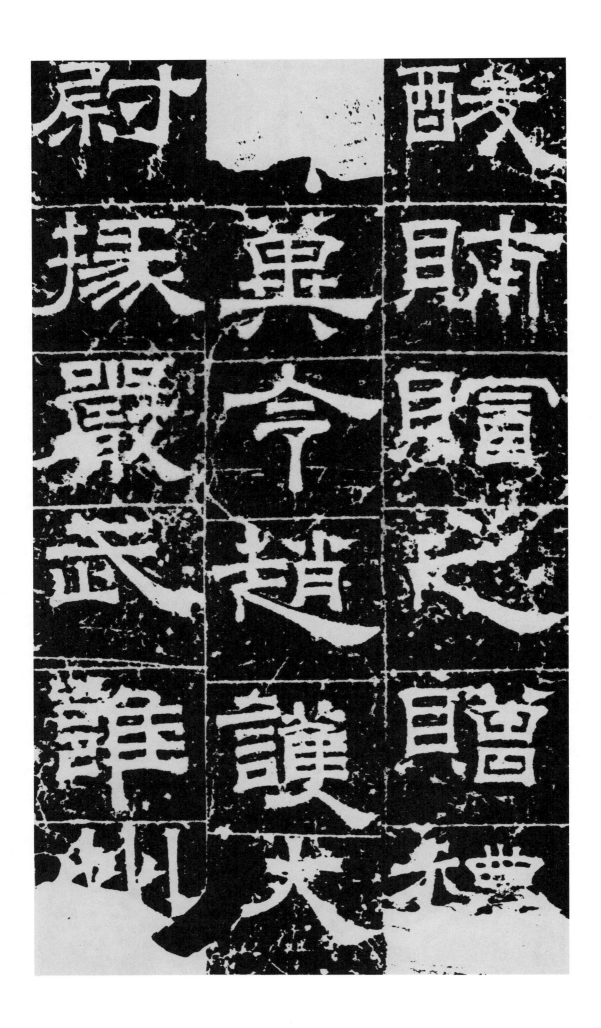

酸財圉贈碑
東令趙讓夫
尉擇聚武雜州

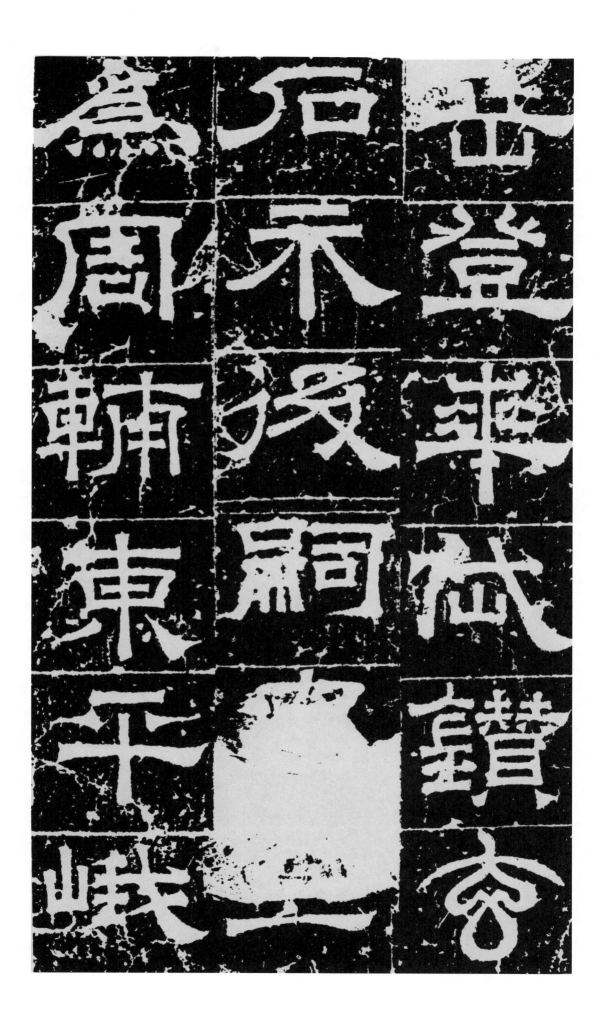

岀石為

嶝不周

軍爰輔

成嗣東

鑽　平

各一峽

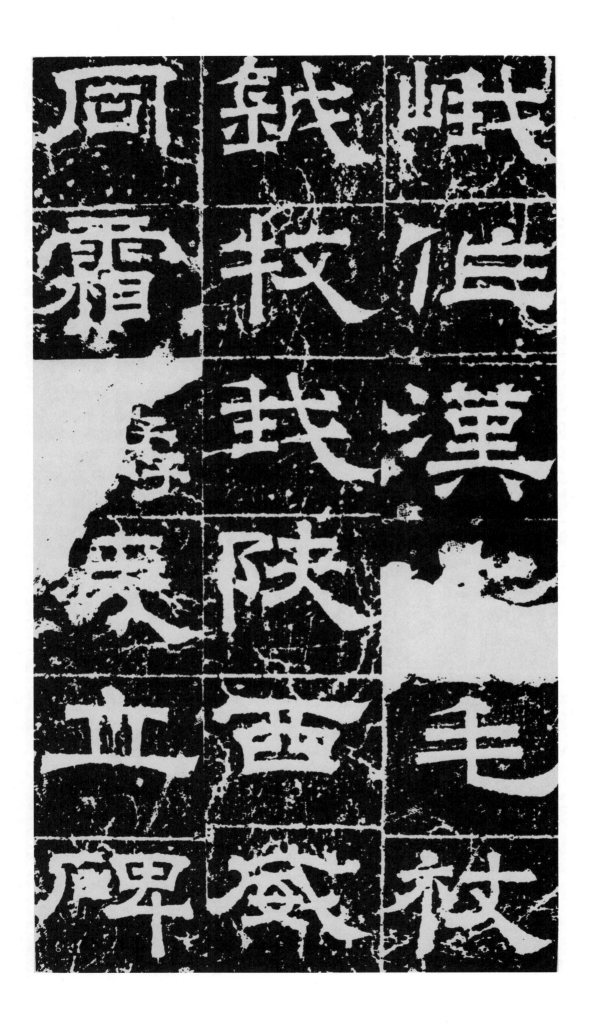

46

魏三体石经残石

48

吴天发神谶

天发神谶

篆书，又名《天玺记功刻石》，因三石垒成，俗称《三段碑》，三国吴天玺元年（二七六）立，传为皇象所书，石原在江宁，清嘉庆十年（一八〇五）毁于火。传世拓本稀少。这里收的是故宫博物院所藏宋拓本。

此碑篆中有隶法，起笔和横画的收笔都用方笔下垂如悬针，结构紧敛，体势雄强。临写时要注意写出它的气势，落笔宜重，下垂宜提笔回锋，否则会飘忽无力，而乏神采。

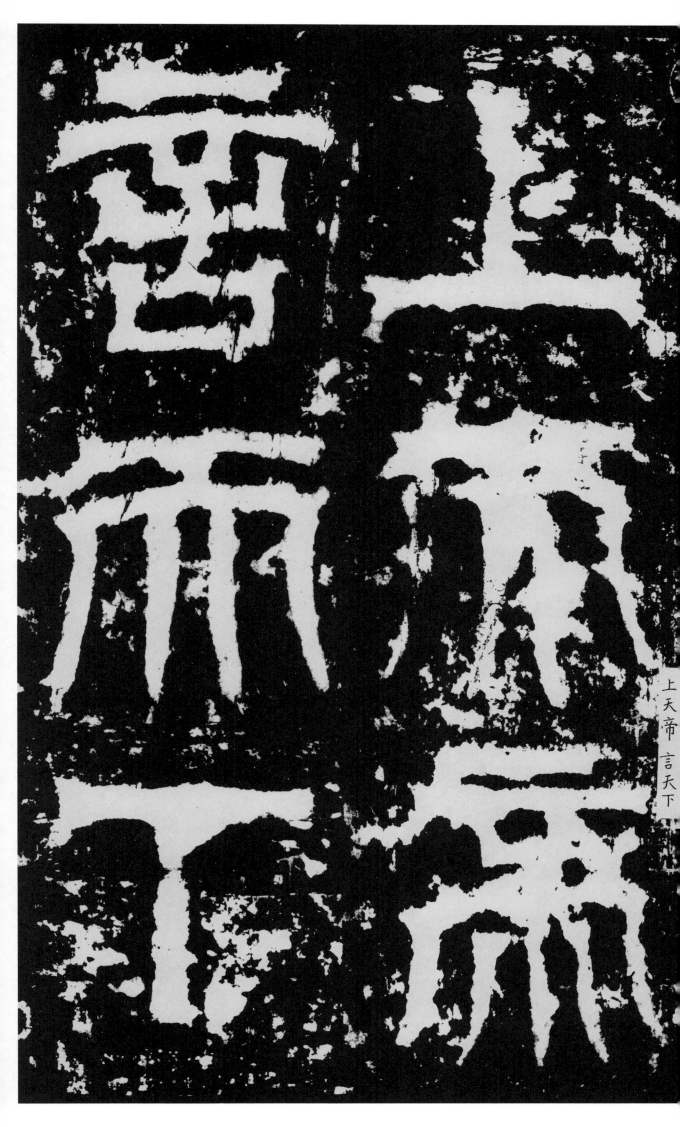

上天帝 言天下

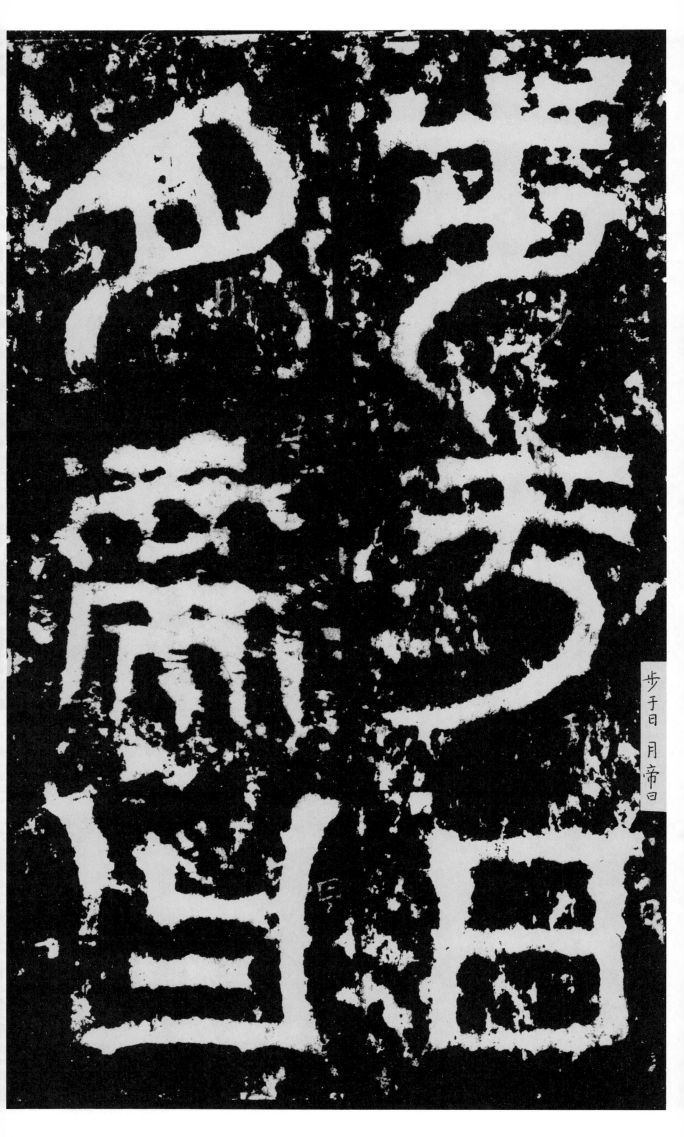

步于日 月帝曰

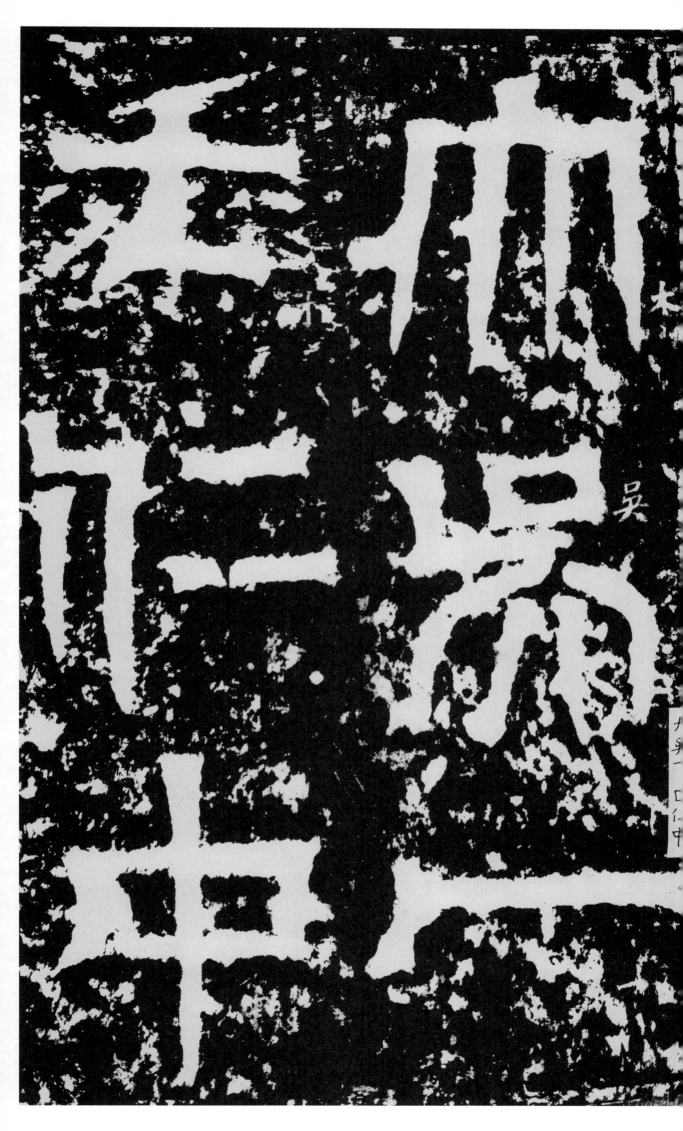

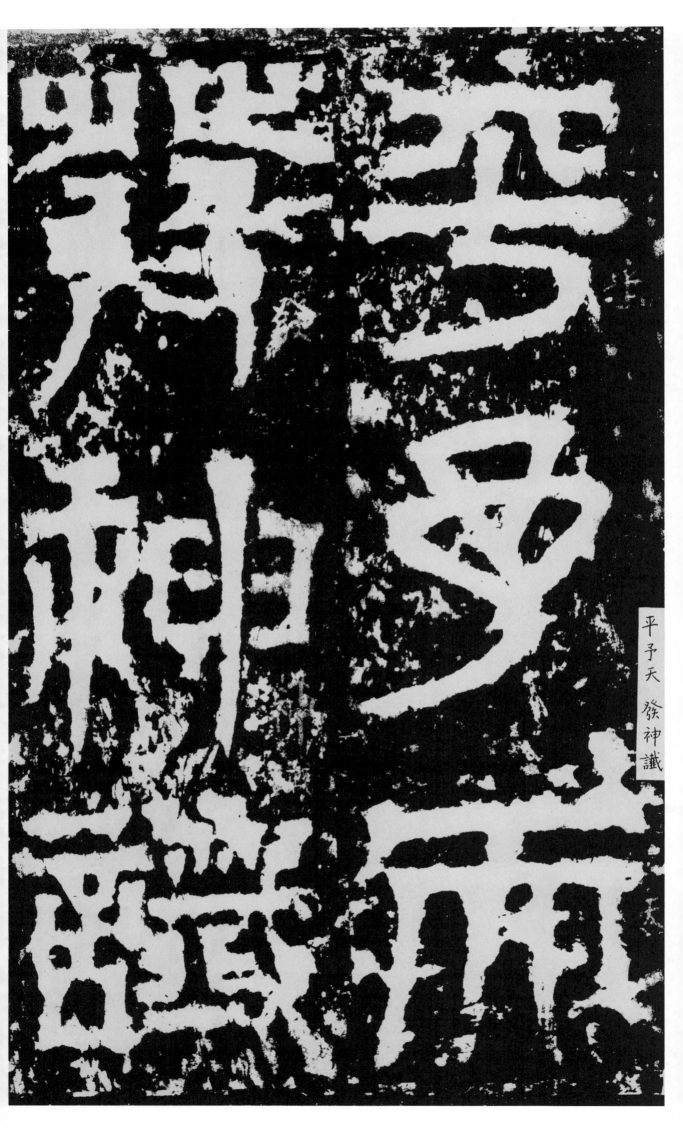

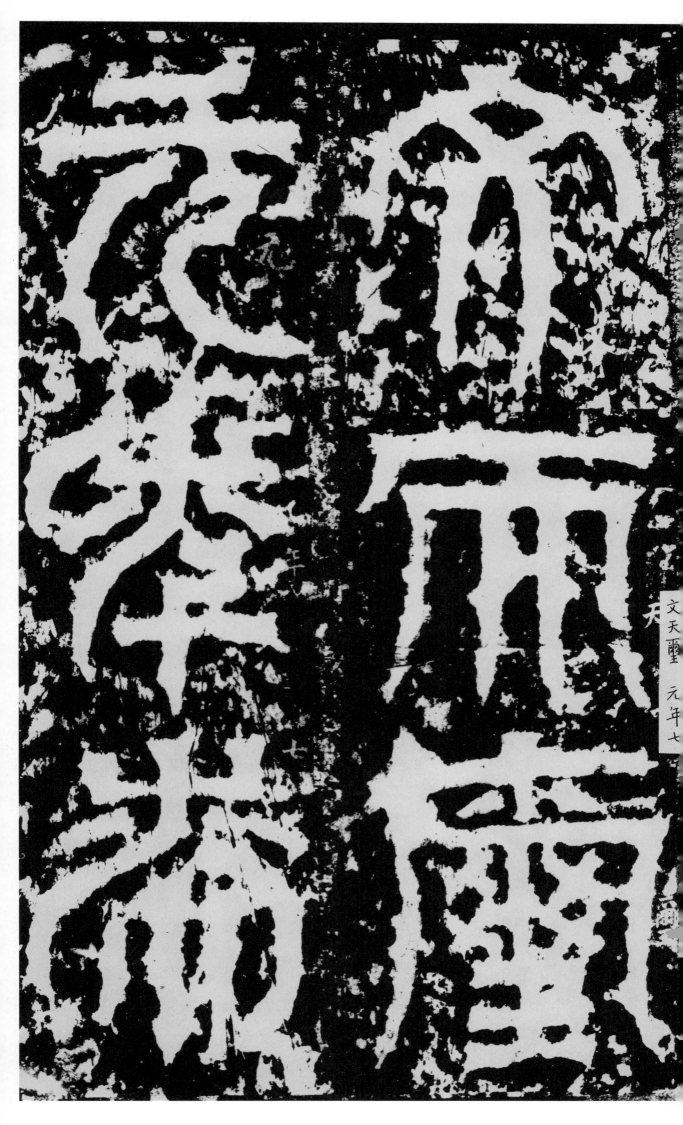

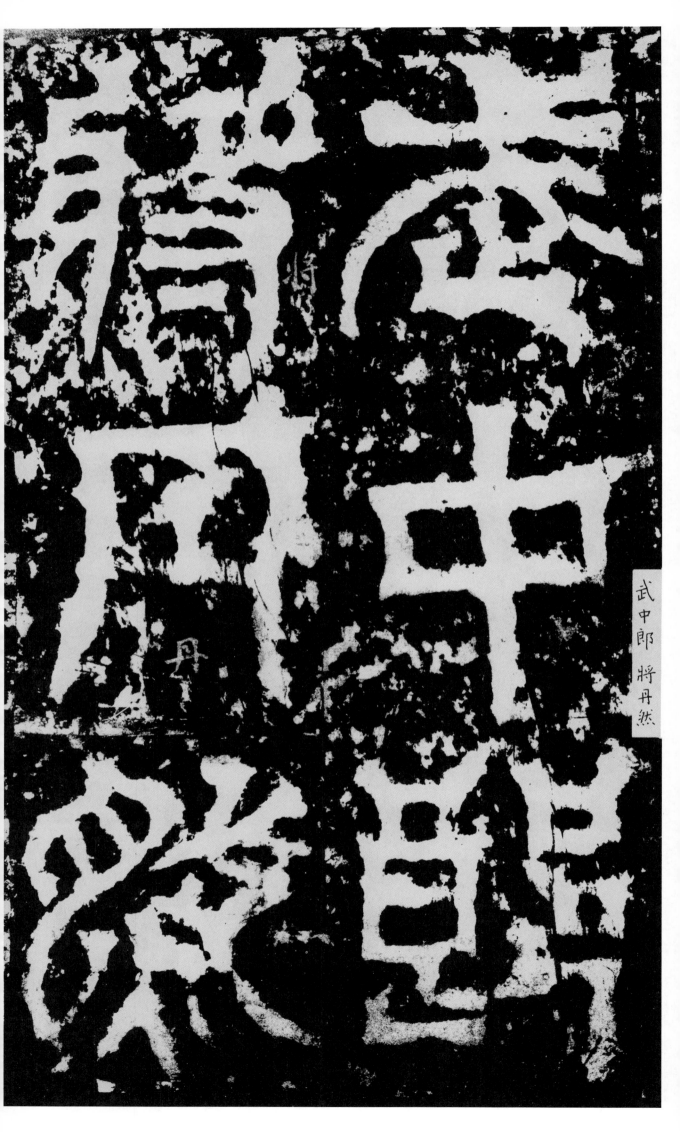

武中郎將丹然

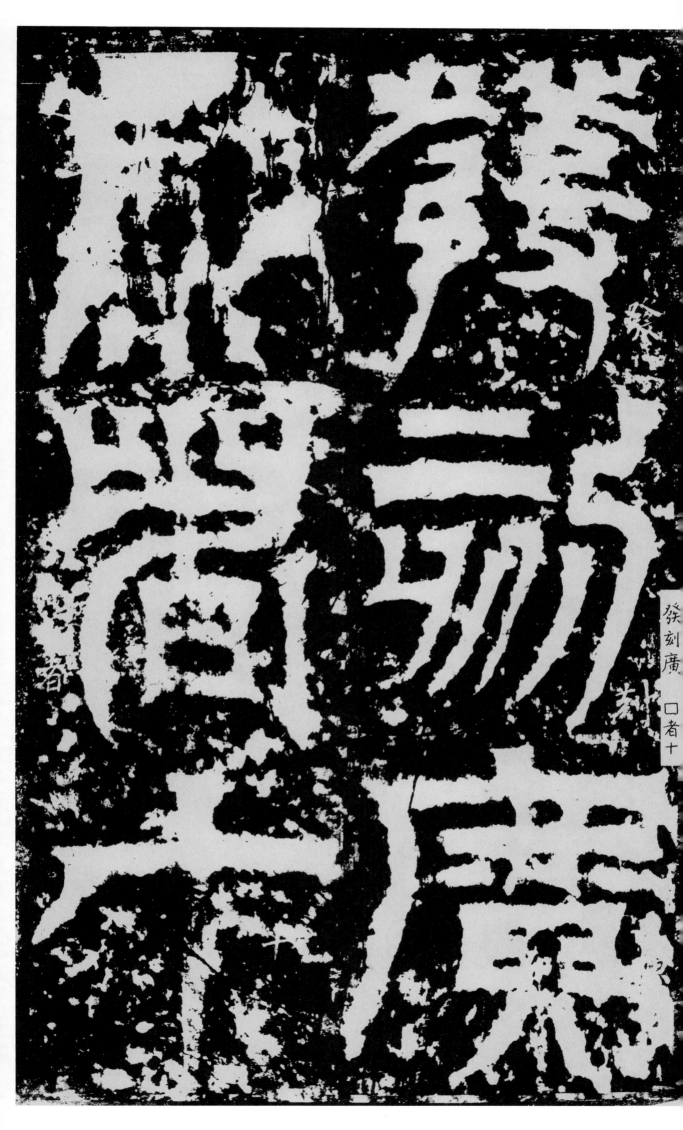

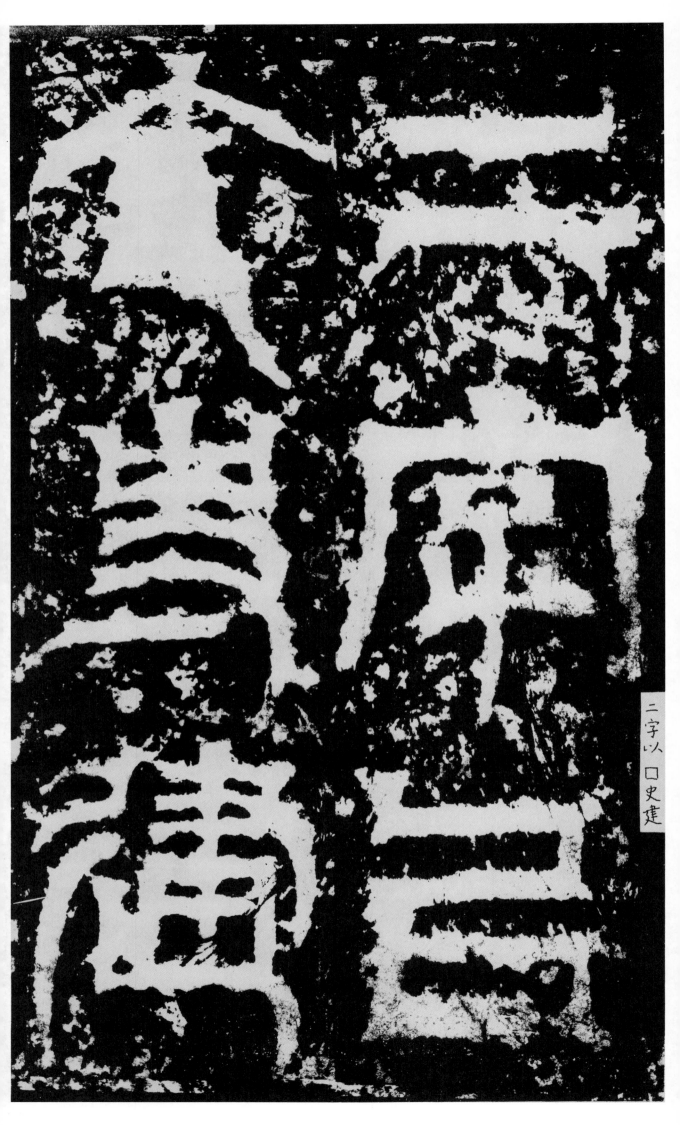

二字以
口史建

58

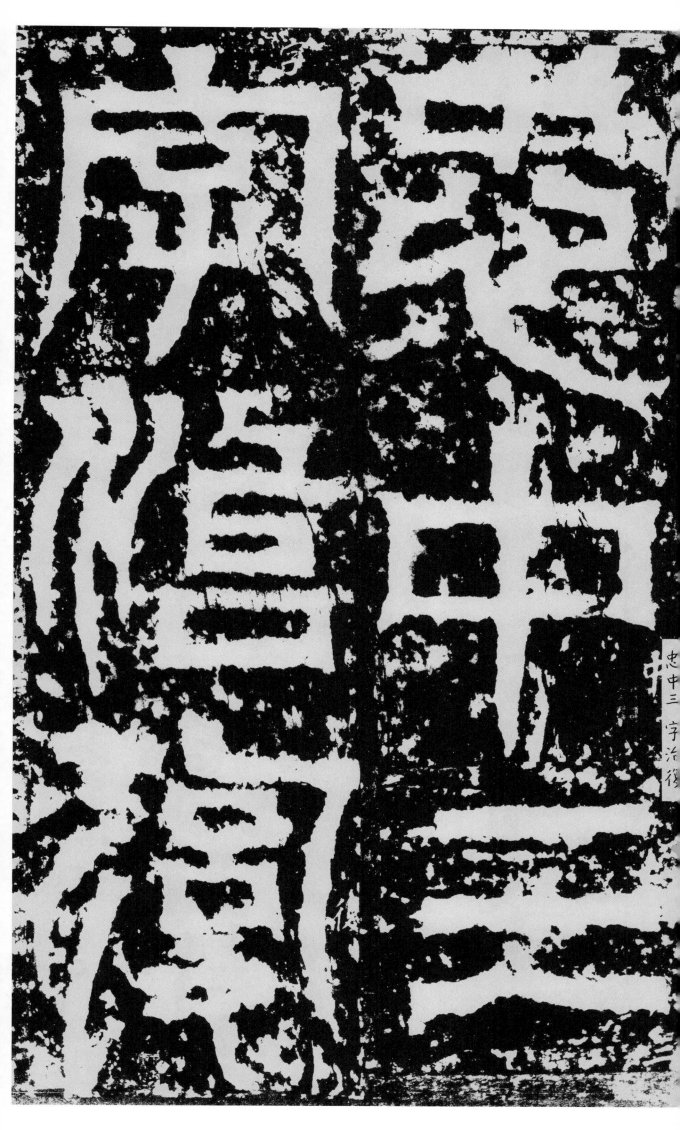

忠中三字治後

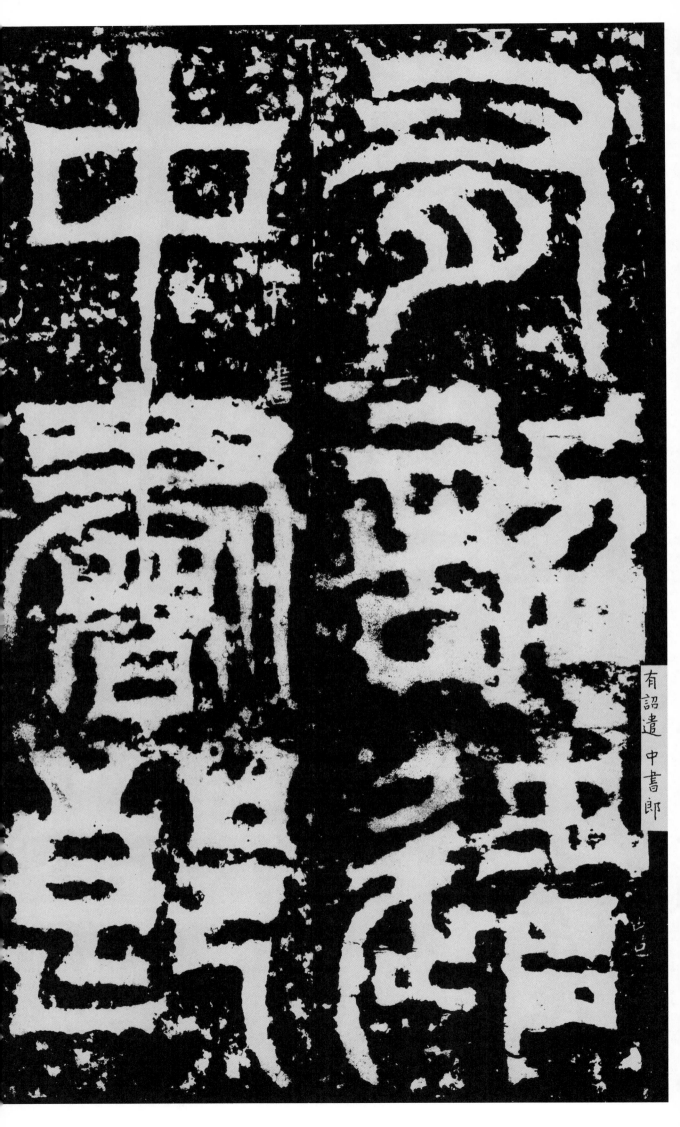

有詔遣 中書郎

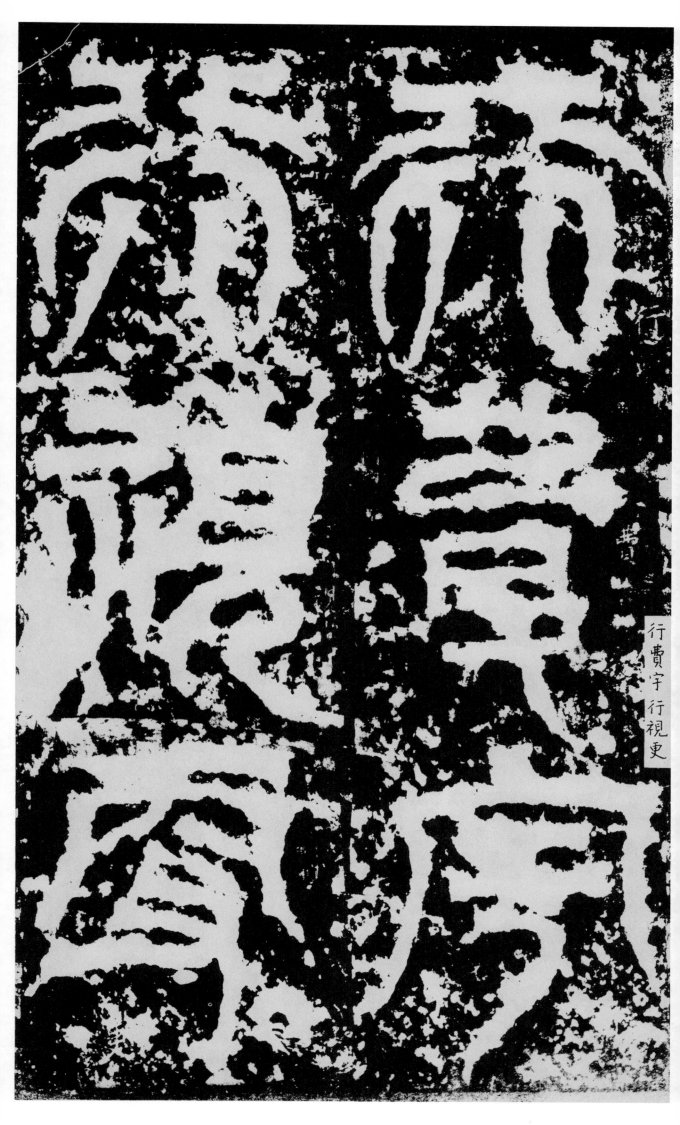

行賈宇　行視更

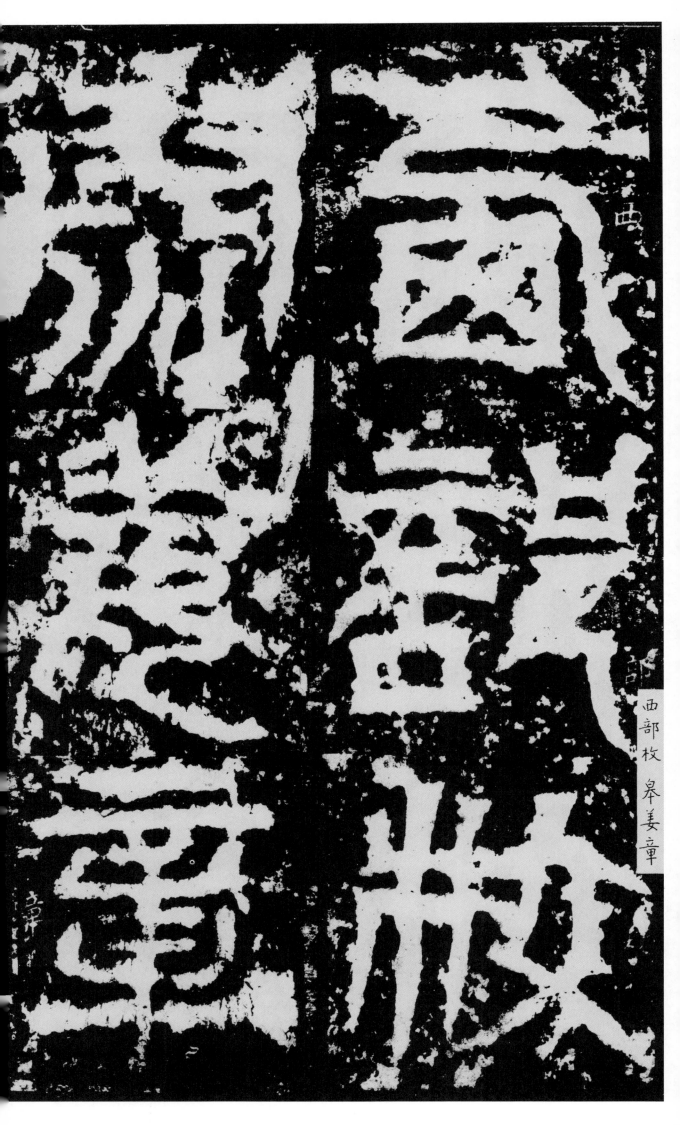

西部枚 皋姜章

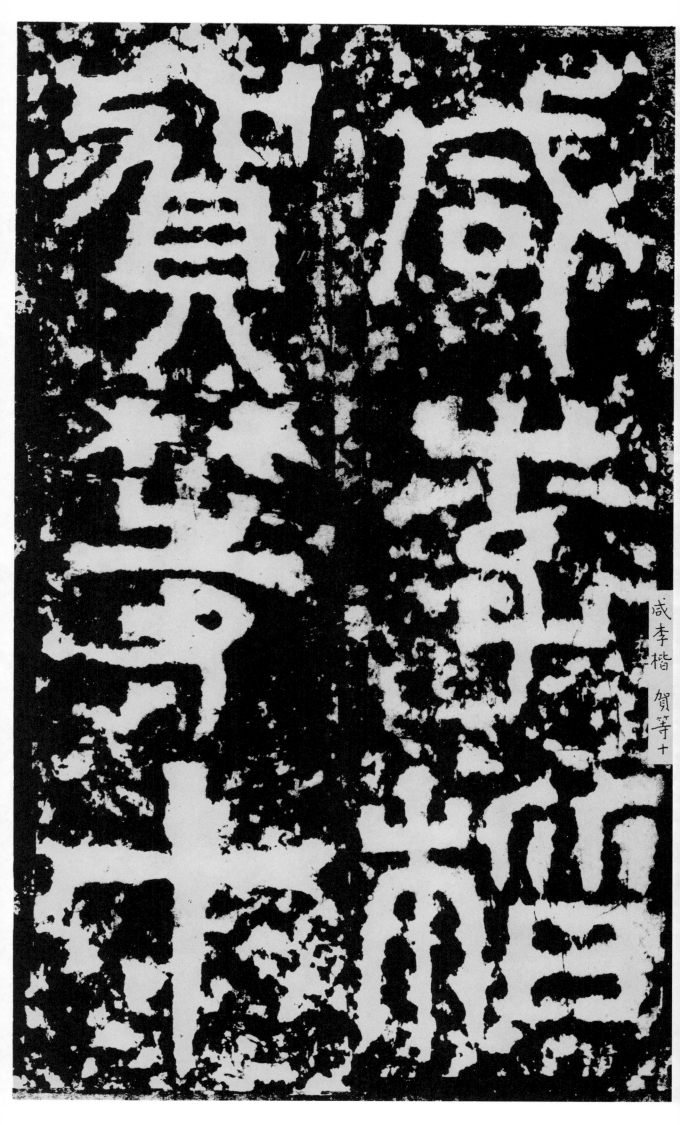

咸李楷 賀等十

63

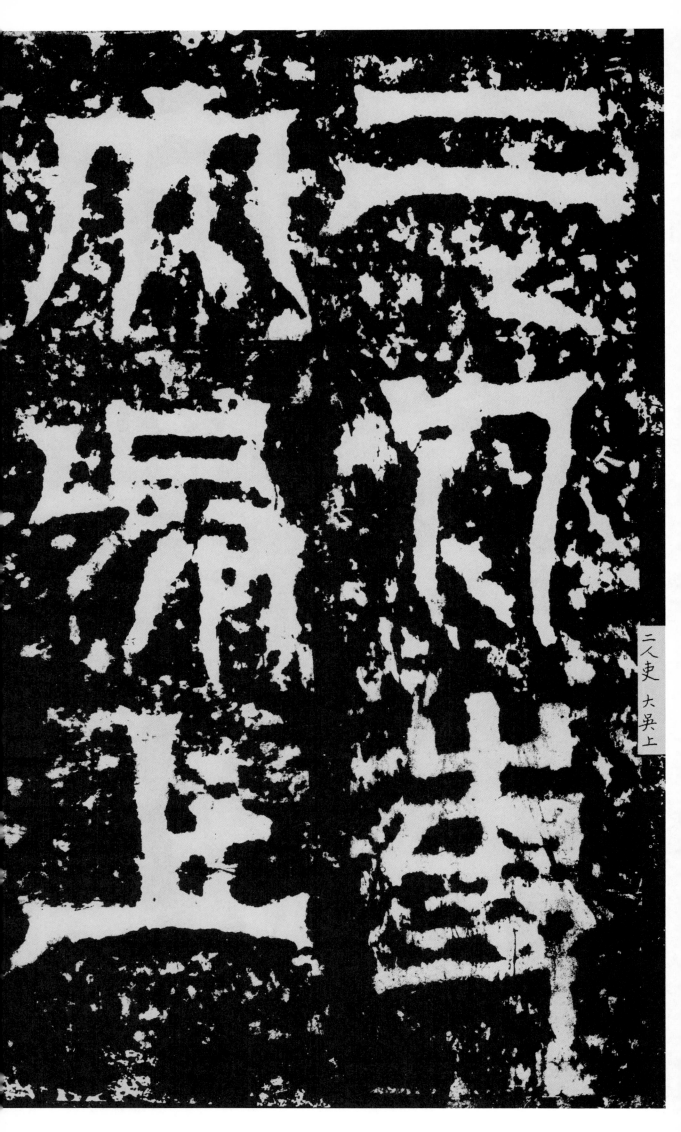

二人吏 大吳上

64

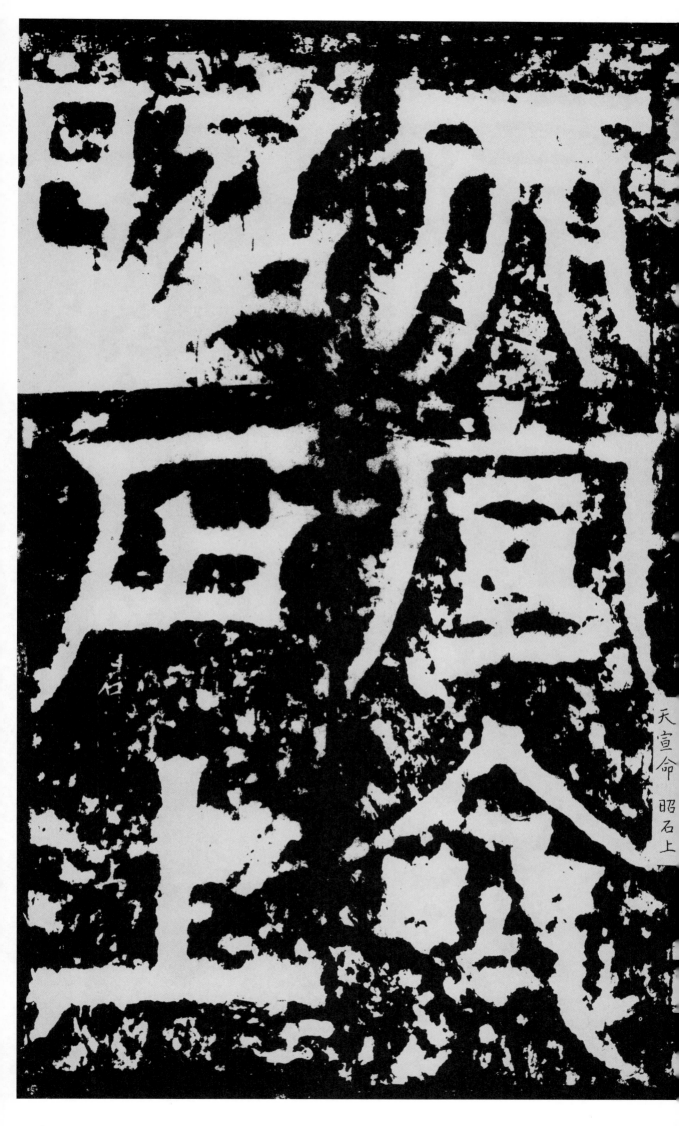

天宣命
昭石上

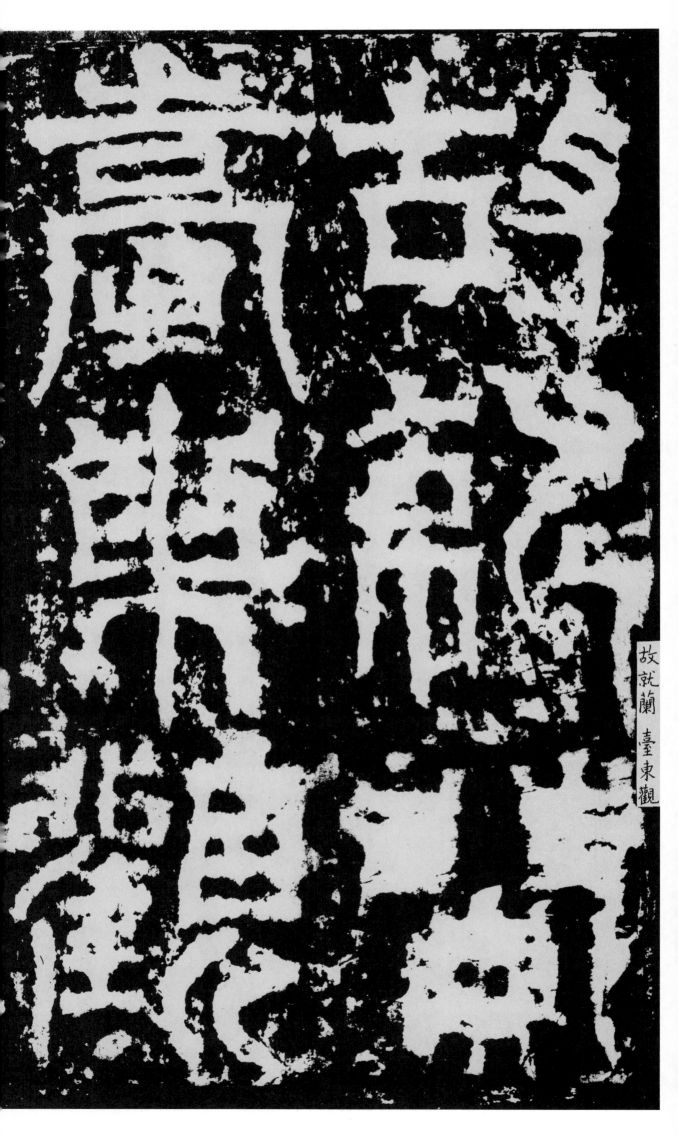

故就蘭臺東觀

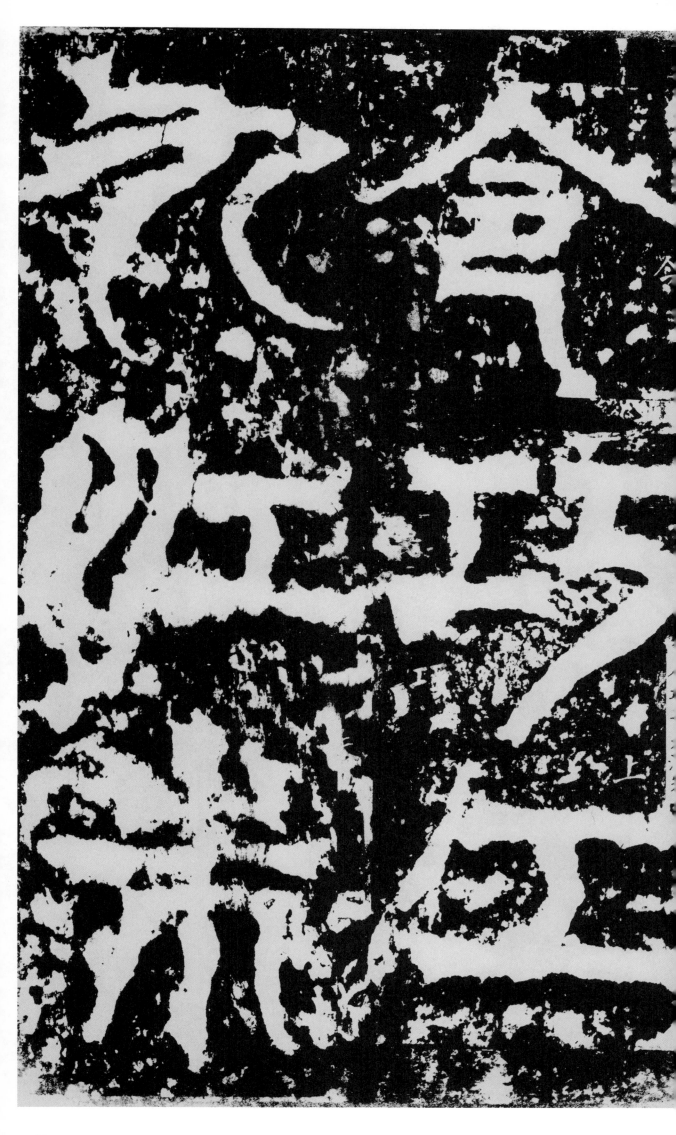

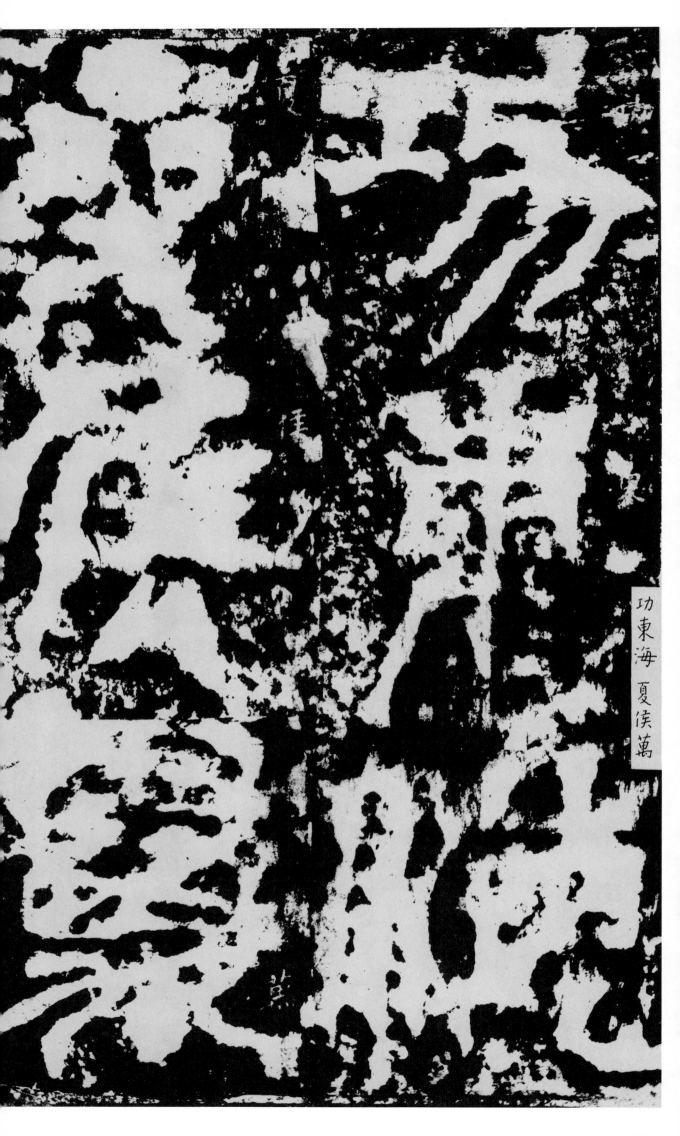

功東海 夏溪萬

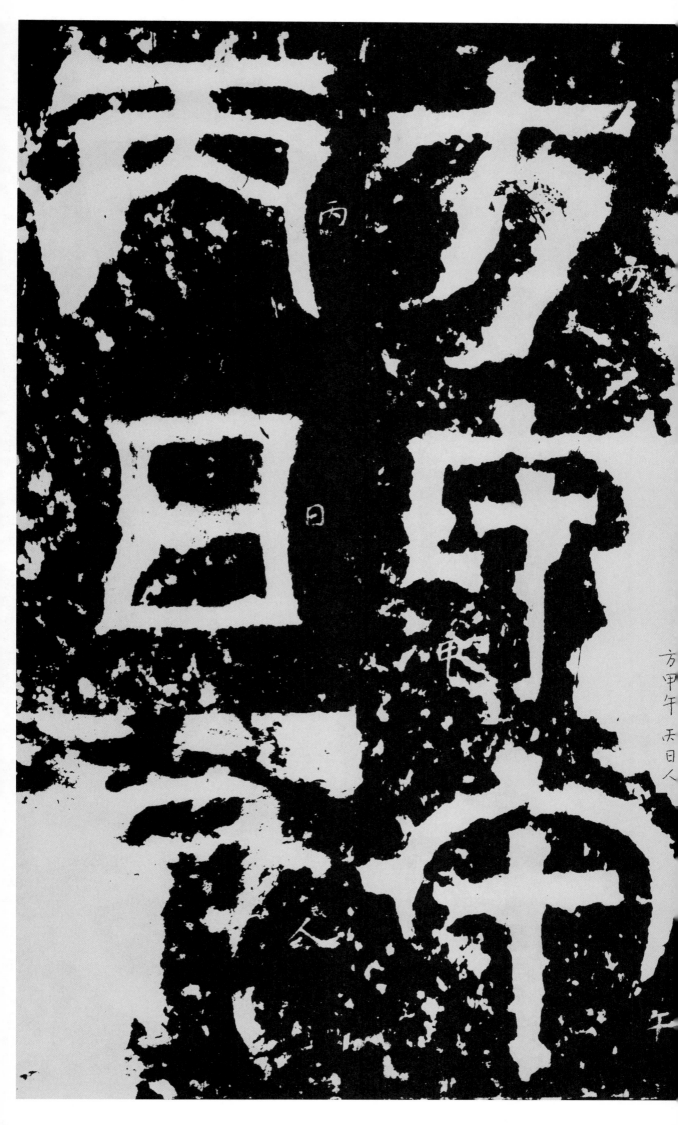

方甲午 天日人

午

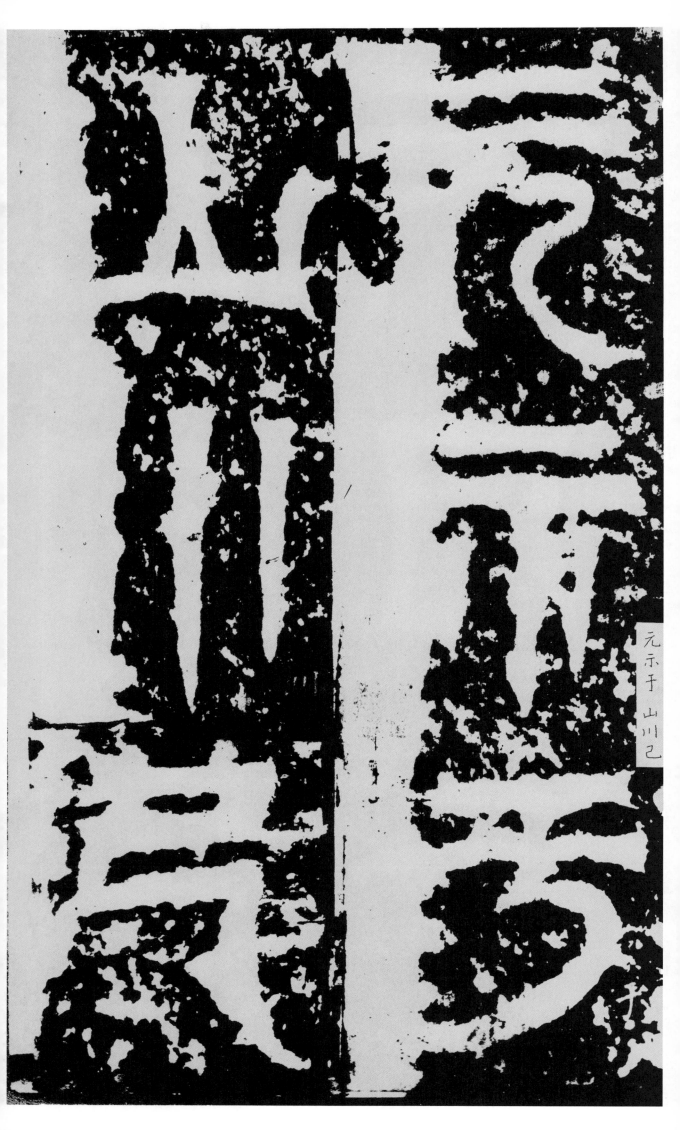

元示于
山川
己

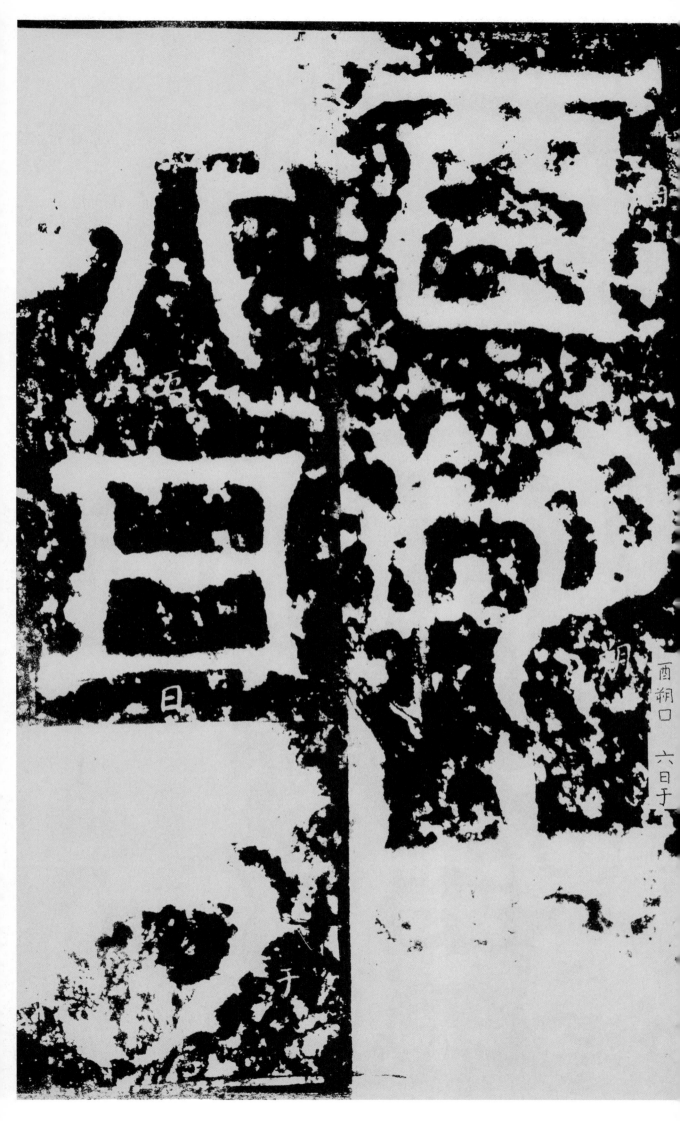

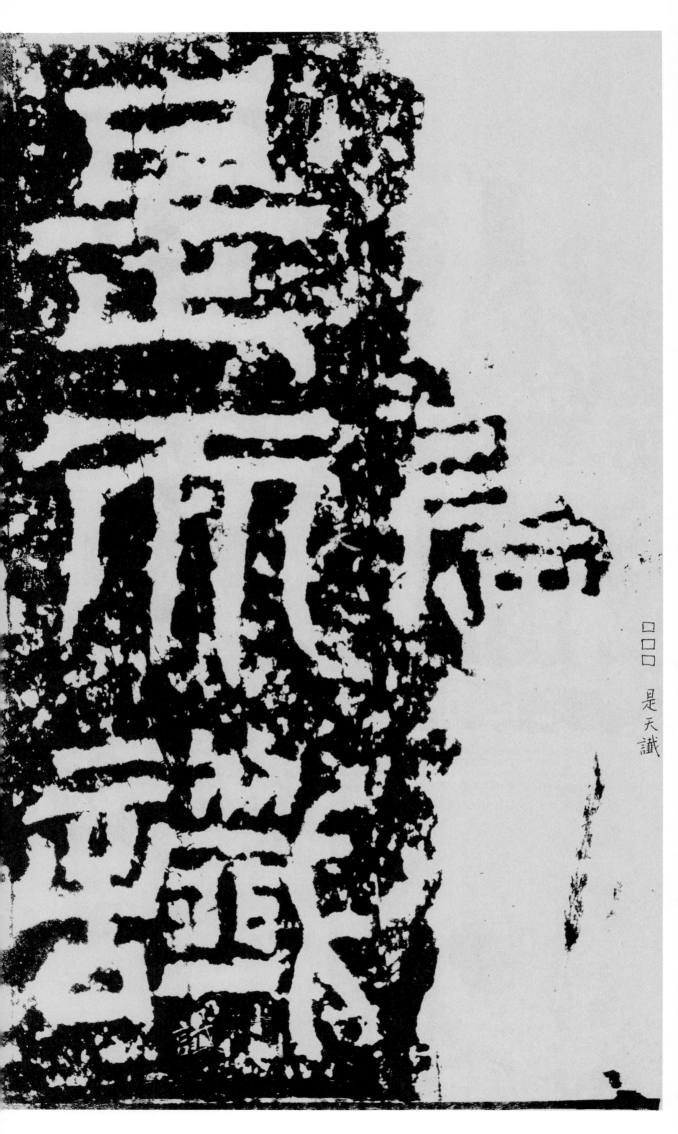

□□□
是天
識

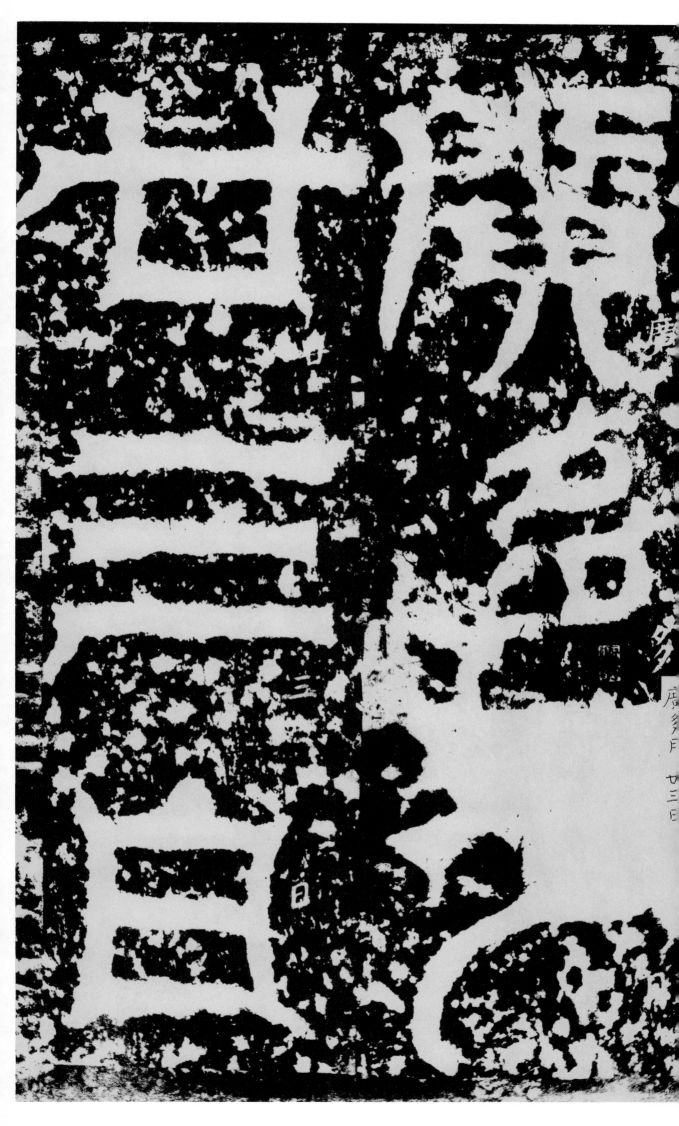

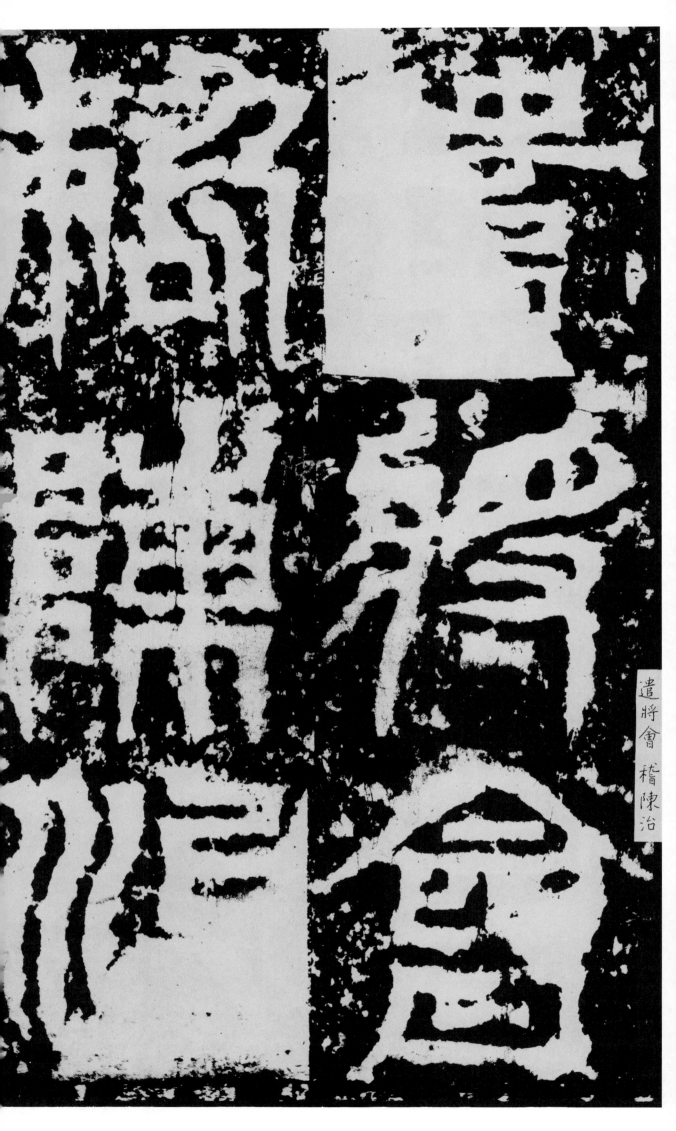

遣將會稽陳治

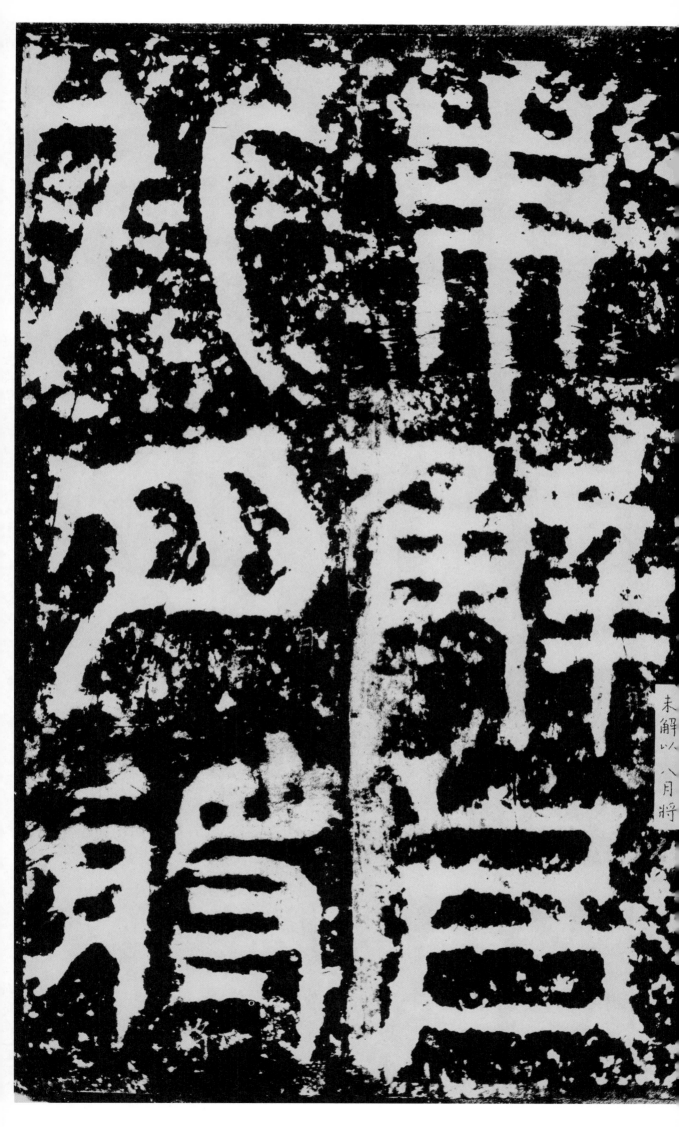

未解以八月將

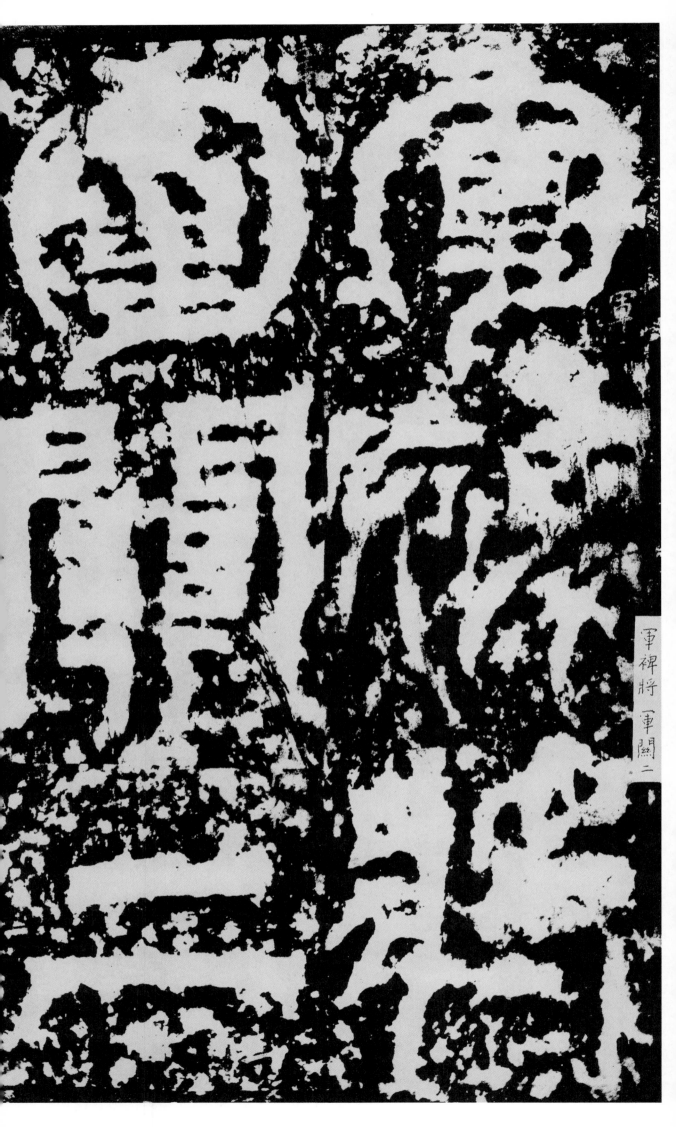

軍裨將軍閞二

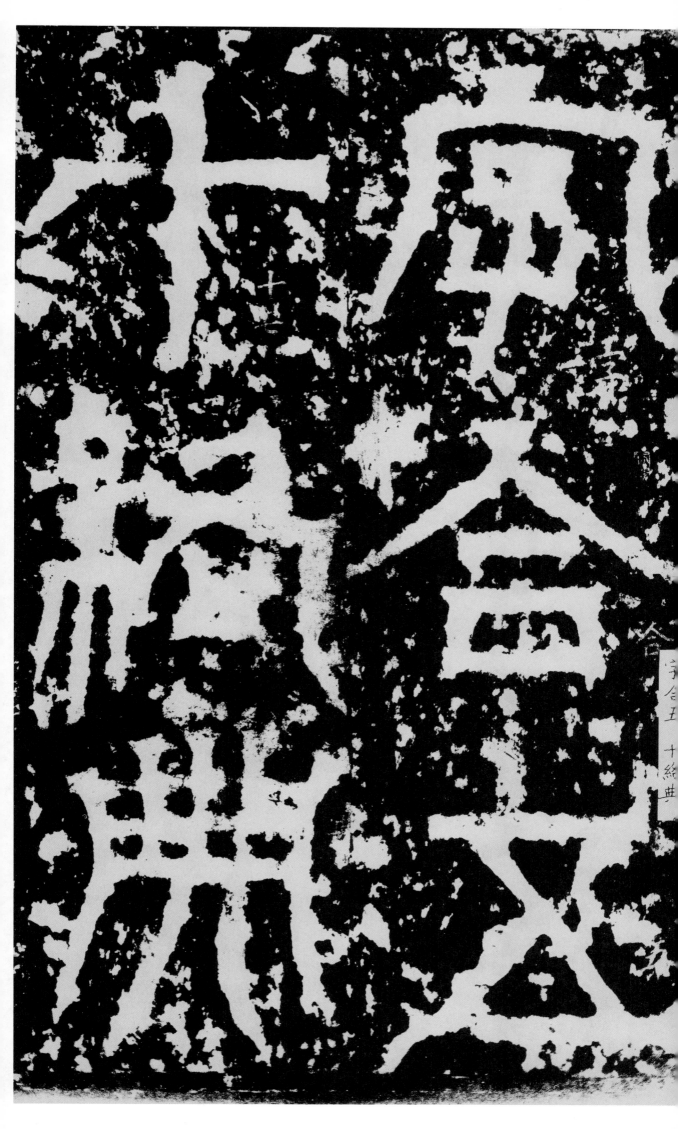

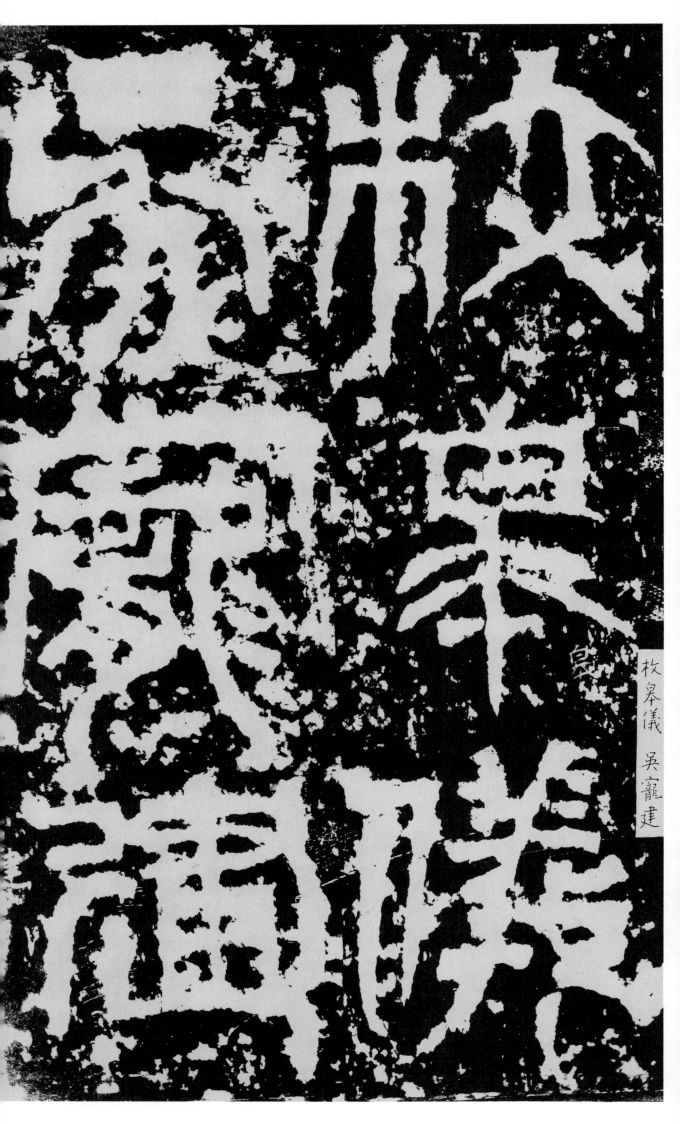

枚皋儀

吳寵建

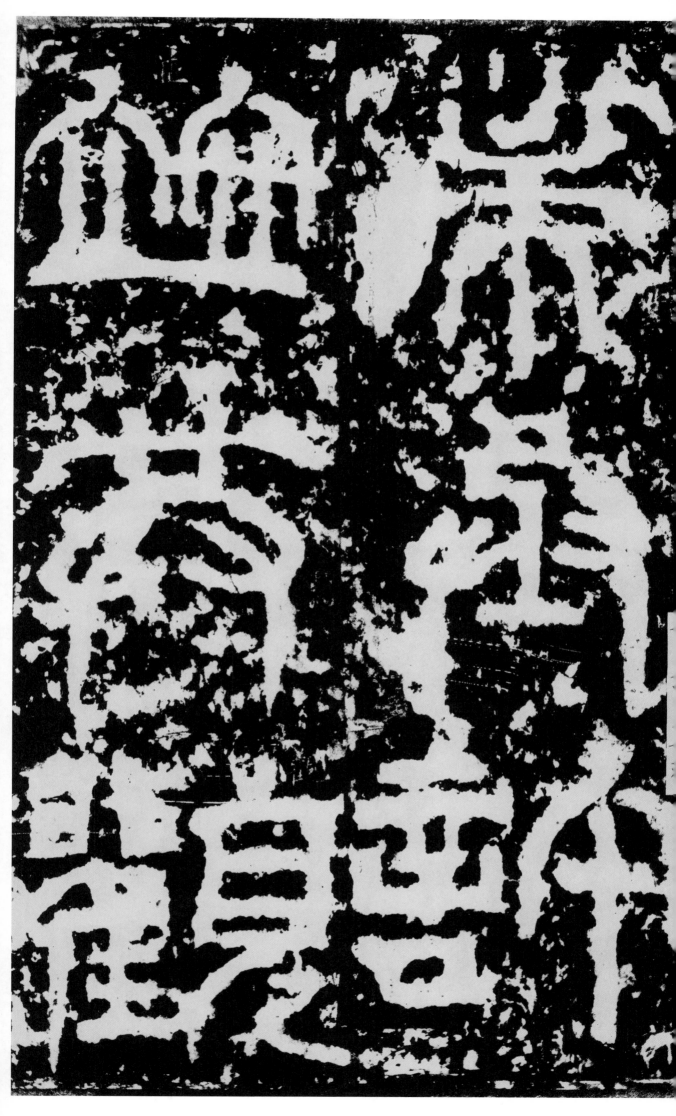

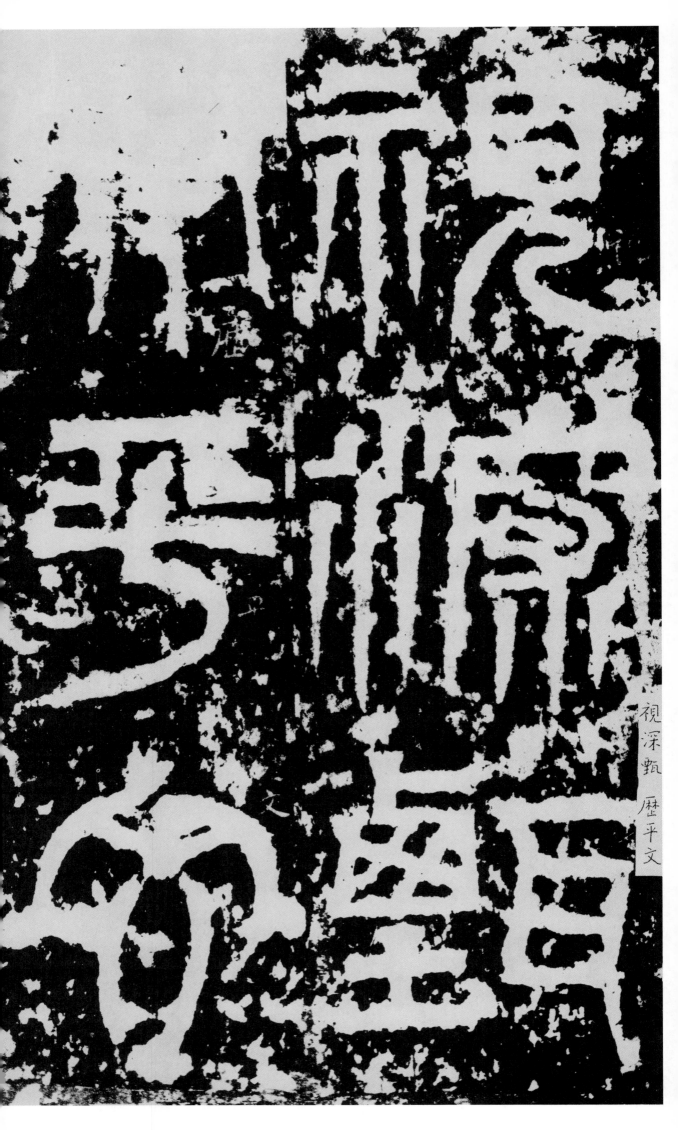

視深甄　歷平文

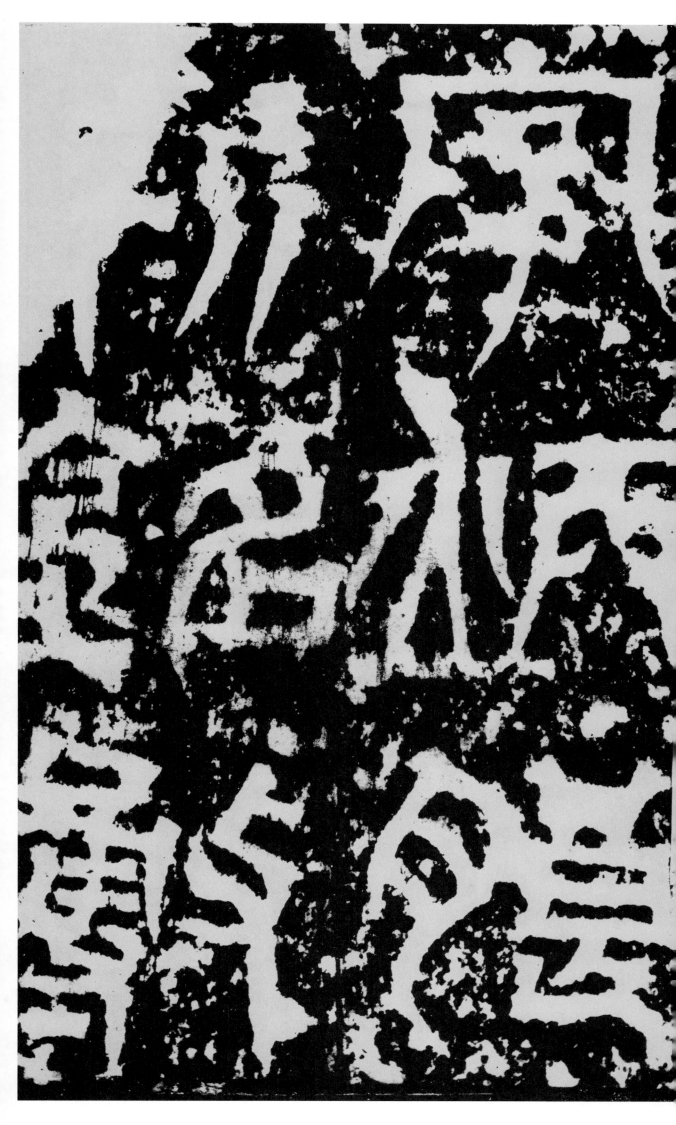

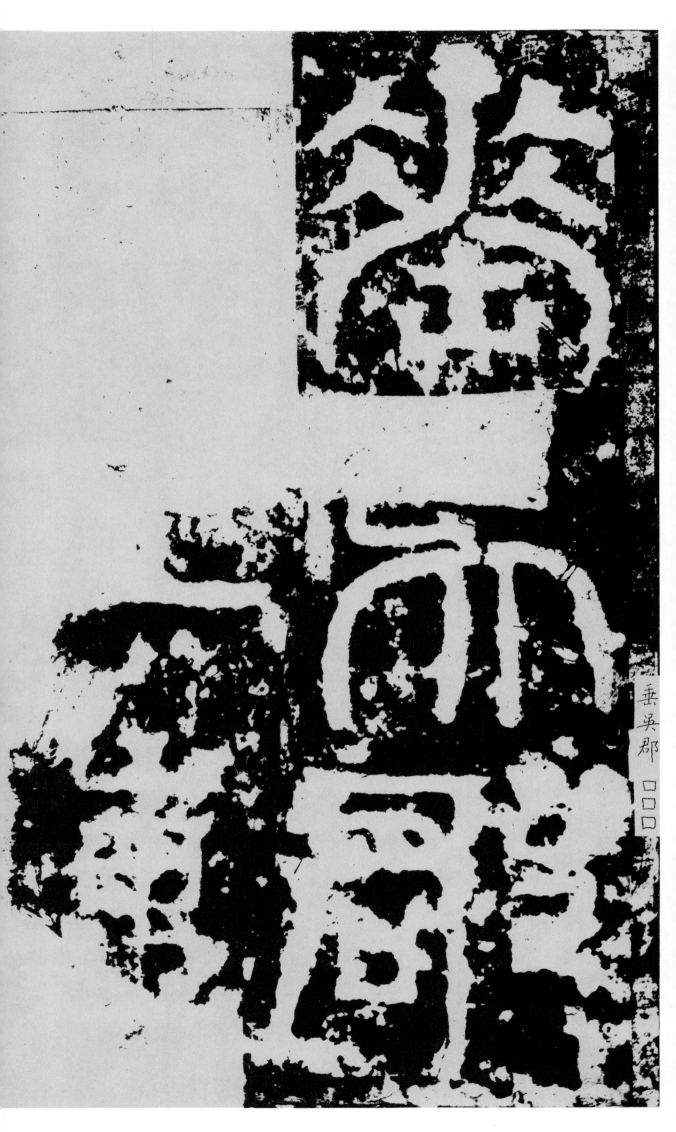

垂吳郡
口口口

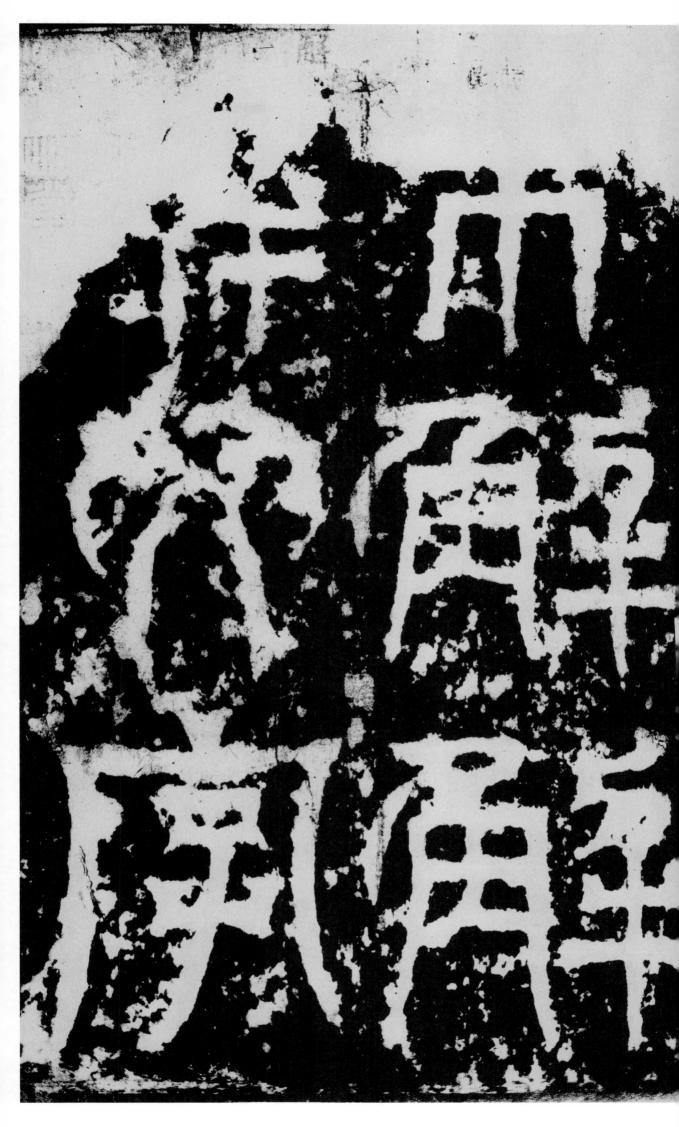

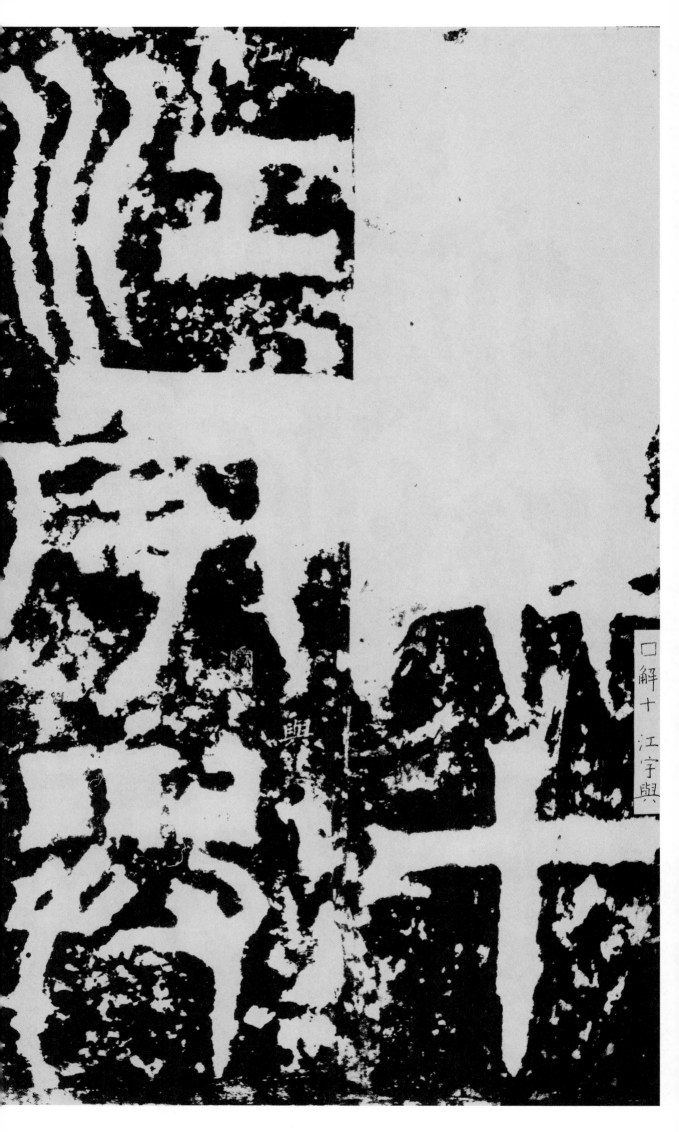

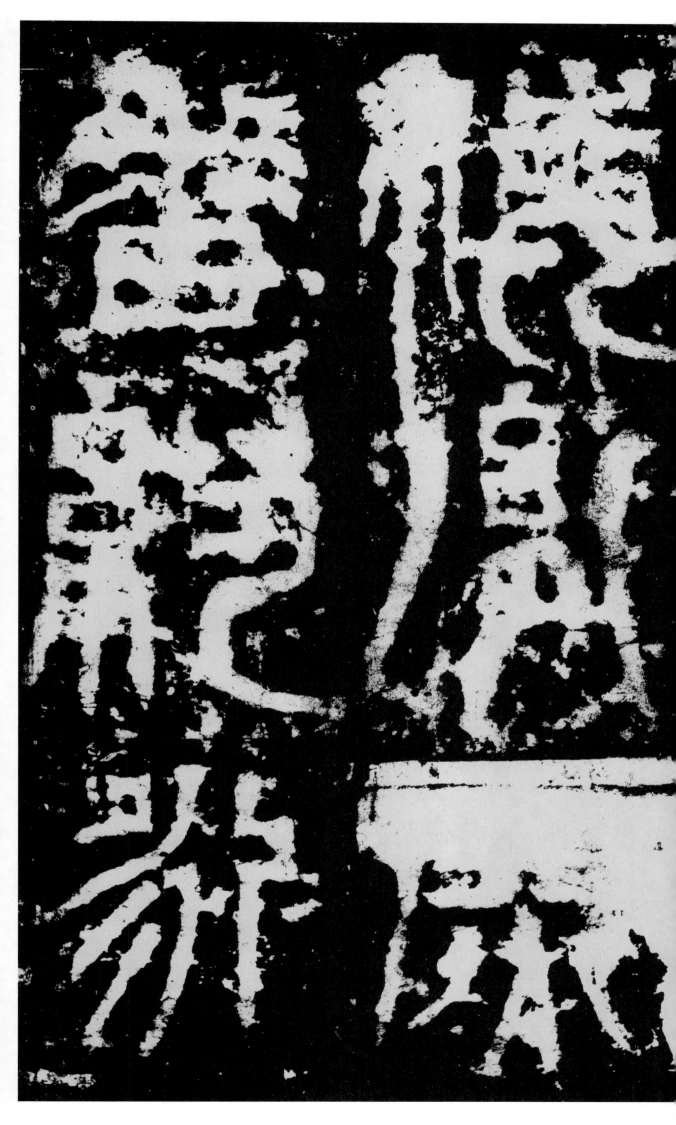

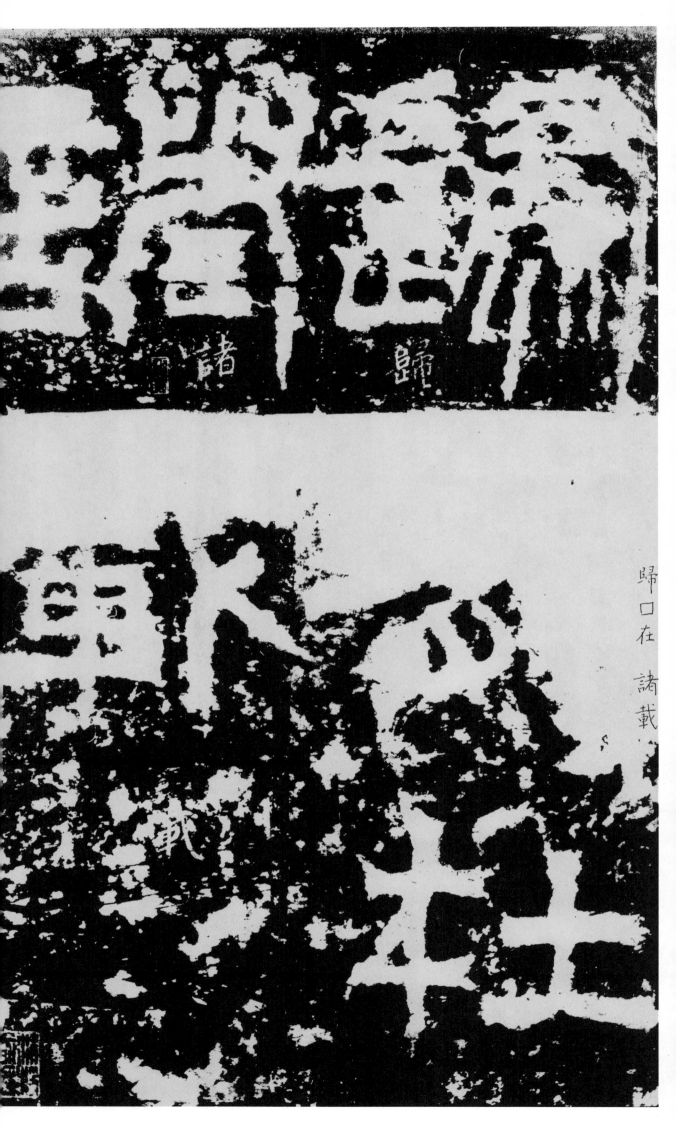

归口在 诸载

晋辟雍碑（节选）

晋辟雍碑

隶书。全名《大晋龙兴皇帝三临辟雍皇太子又再莅之盛德隆熙之颂》，晋咸熙四年（二七八）立，无撰书人姓名，一九三〇年出土于河南洛阳。

此碑字迹严谨方正，结字颇近汉末之《熹平石经》，而别具风格。

全碑无一字损泐，犹如新刻。其用笔顿挫波磔之处，显露易学。

風跡文曰
具于教普
體臨殊在
於迹風先
二陶王代
代致化肇
庶 發開

自昌國融
列陟立柔
辟子統典
歲肅亦關
興漢皇亦
夸雖道来
上開界蘭

90

累細有所不張累

典彌久有由来其

室于大晉龍興富

魏民多難亦天鄰

未虞豪桀未肅事三

方乃歲寢賴

宙皇帝櫛風沐雨

經當寅內是時正

來峻敎朔
車抺不未
憂搪被加
駕楊於于
抑越江華
有内表陽
來侵無王

暇雖談載神武光
被皿海流風邁北
惠懷梁元亦未遑
沿定之制儒道不

未　方　宇　經
壹　乃　皇　營
豪　歲　帝　寔
桀　寔　櫛　內
肅　賴　風　是
爭　沐　　　時
三　雨　　　止

从悠皇羲柔天作

帝幽讚神明觀豕

天地二壤五典八

秦九正發原在昔

邁慈清流大道陵

遲質文推移樸嚴

隆器醇澆焉灕降

還三代世萬軌儴

都郛之之美尊尚於

斯六國國從從橫禮禮樂

消上秦秦焚焚其其緒漢

未之之詳詳鑠鑠表皇代

時惟大晉龍飛革

命天應人順敷演

森倫亮禾賢儁神

北罡楓風翔雨潤

明明大子玄覽雅

聰遊心六藝舞臨

辟雅光光翠華驥

驥六龍百辟雲集

卿士率從儒林座
陛叕暨生重升降
有序亓過乎恭祗
奉聖敬瞳著發蒙

拜　元　寔　察
遂　春　大　冥
巡　執　射　司
金　弓　之　節
石　鷹　義　饗
迭　揚　講　飲
奉　百　于　嘉

雨禮並陳容服猗

猗宴芙斌斌德崴

庶巔洪恩豐沛東

漸西被翔南式賴

遂作頌聲永垂萬

世

咸寧四年十月廿

曰立

104

北齐感孝颂（节选）

北齐感孝颂

又称《陇东王感孝颂》。北齐武平元年（五〇七）刻，在山东肥城孝堂山石室，申嗣邕撰，梁恭之隶书。全碑凡二十五行，行十七字。书法疏宕古质，为南北朝隶书代表之作。

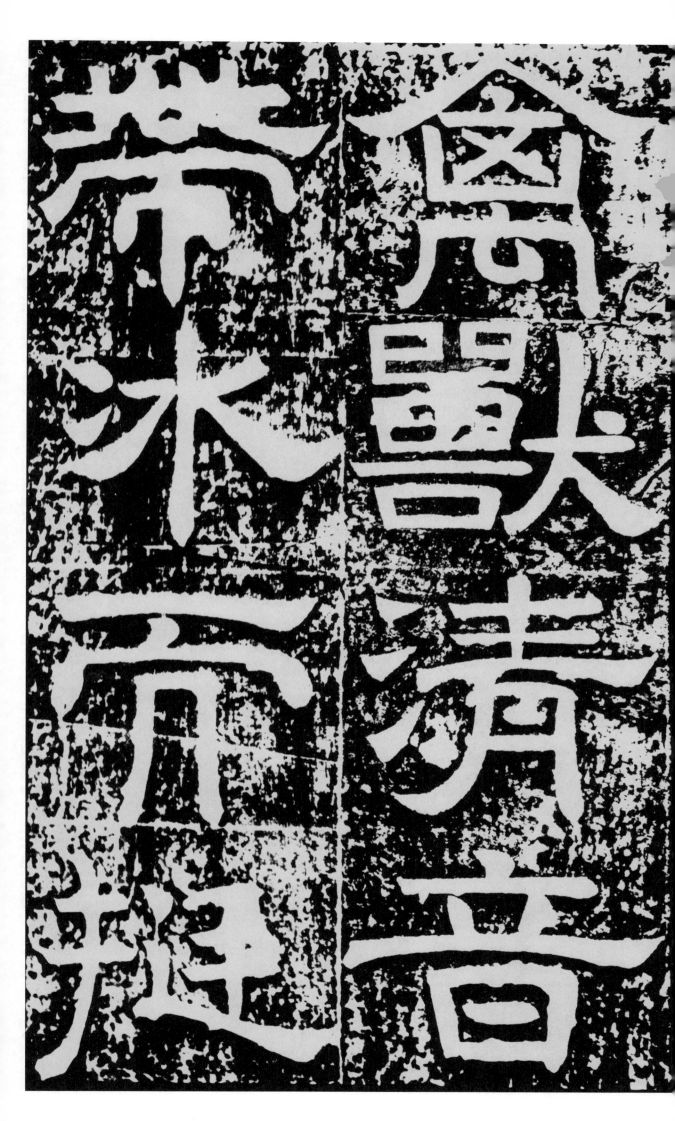

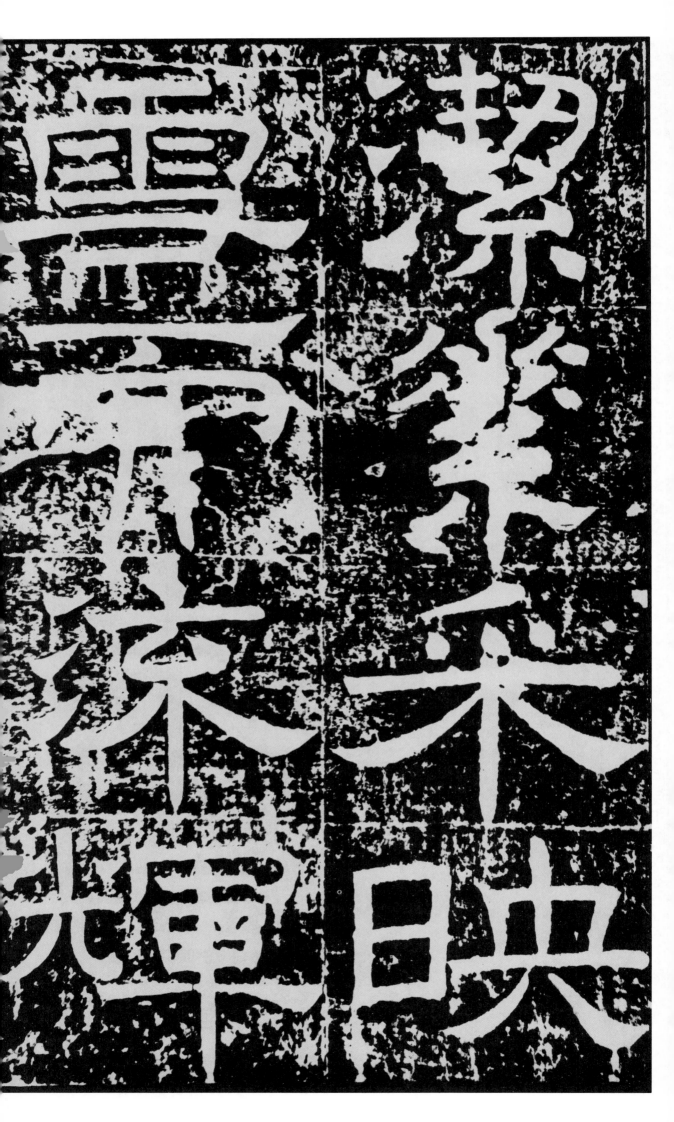

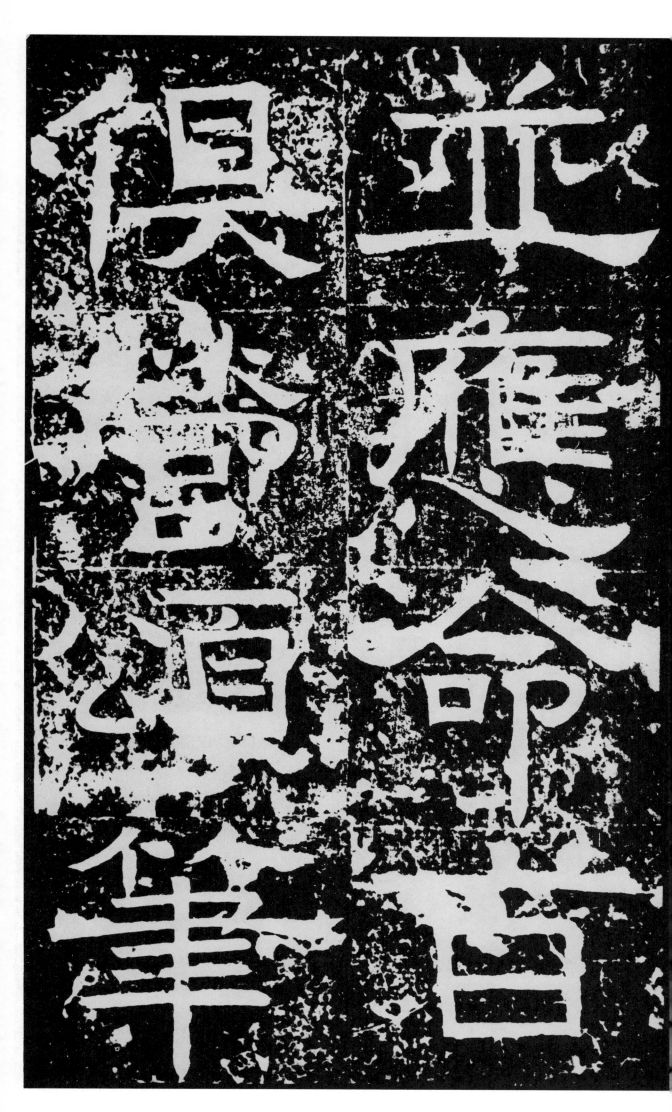

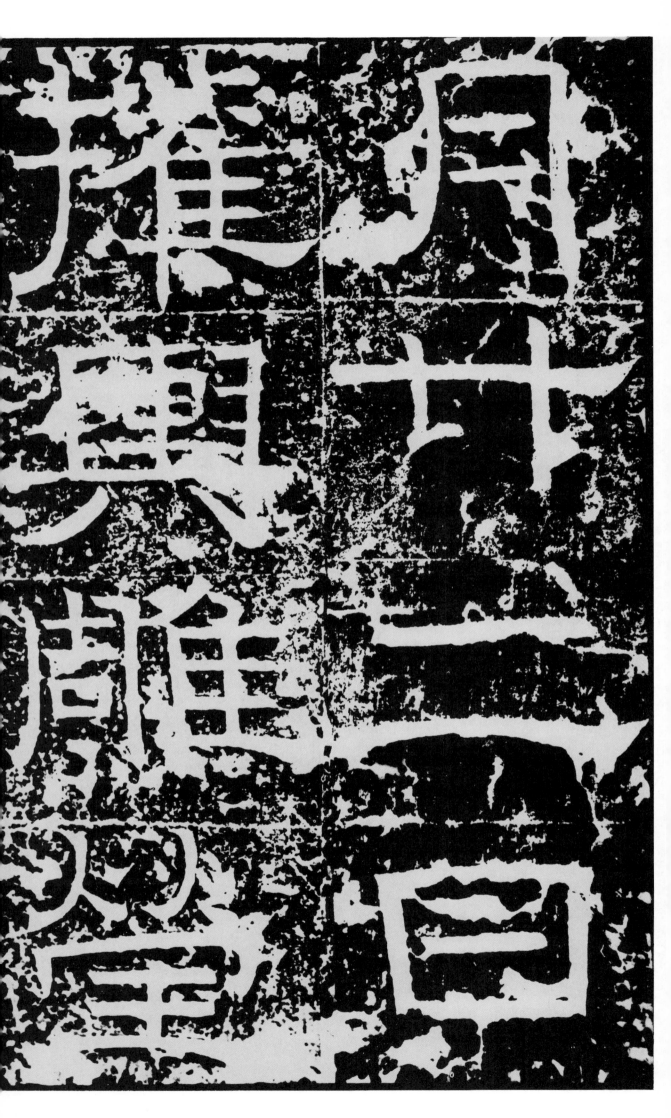

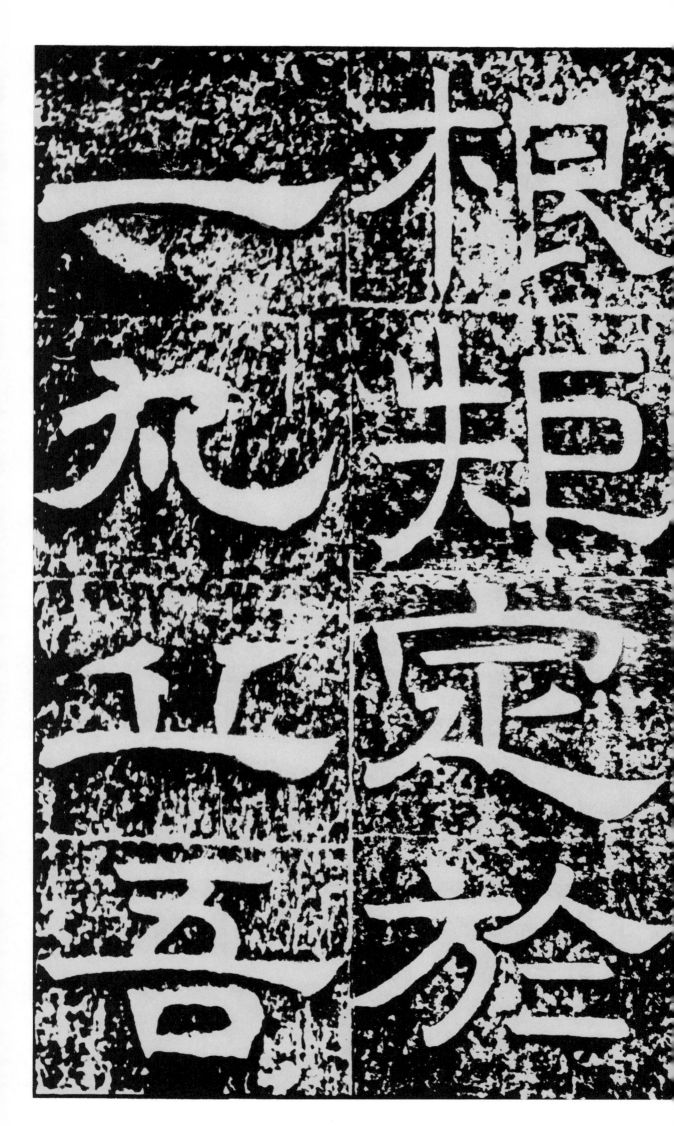

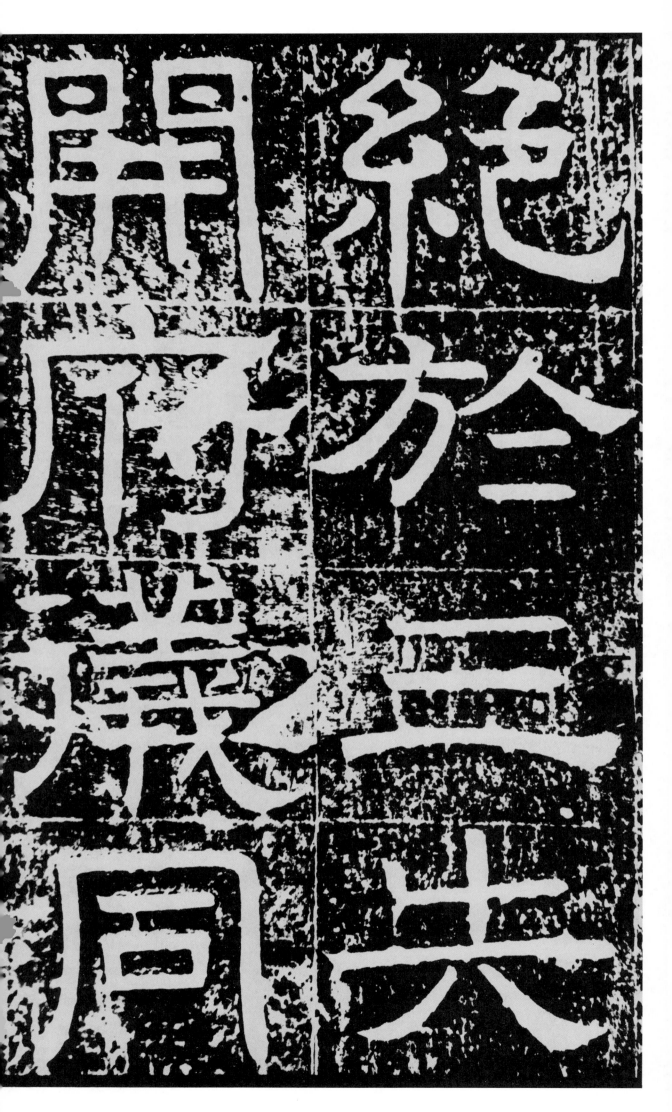

開府業周　絕於業共

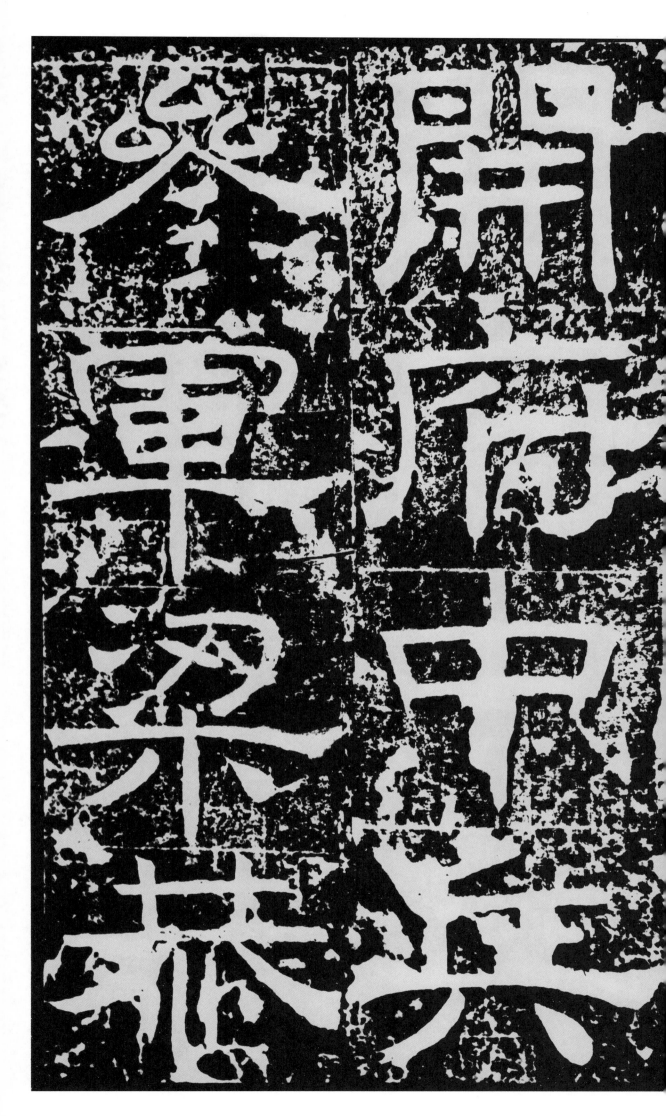

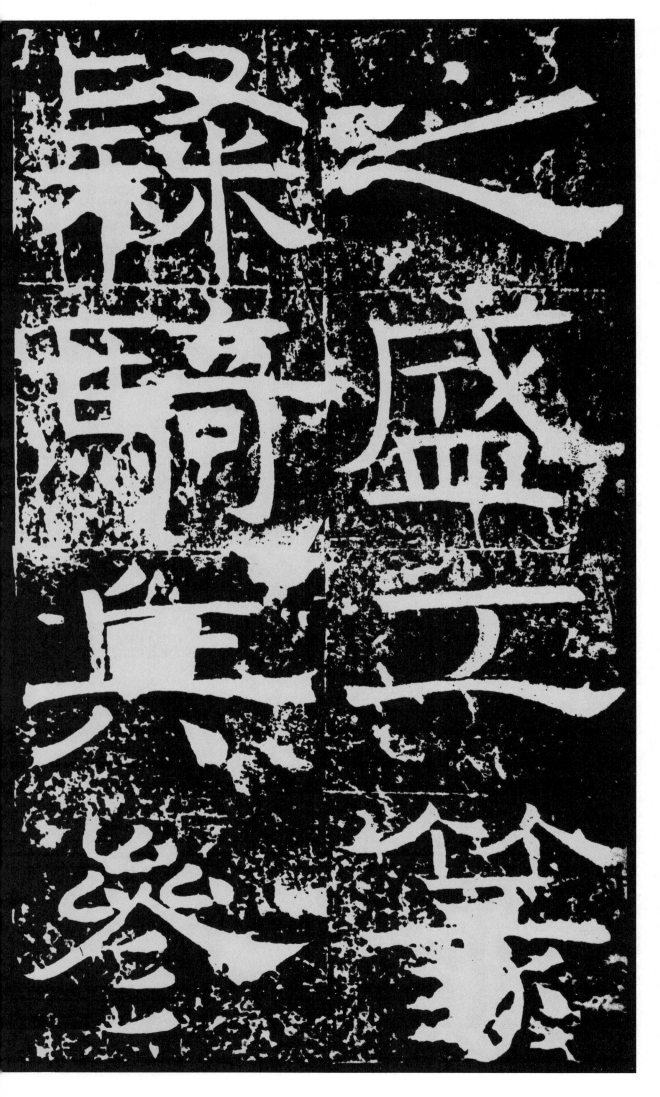

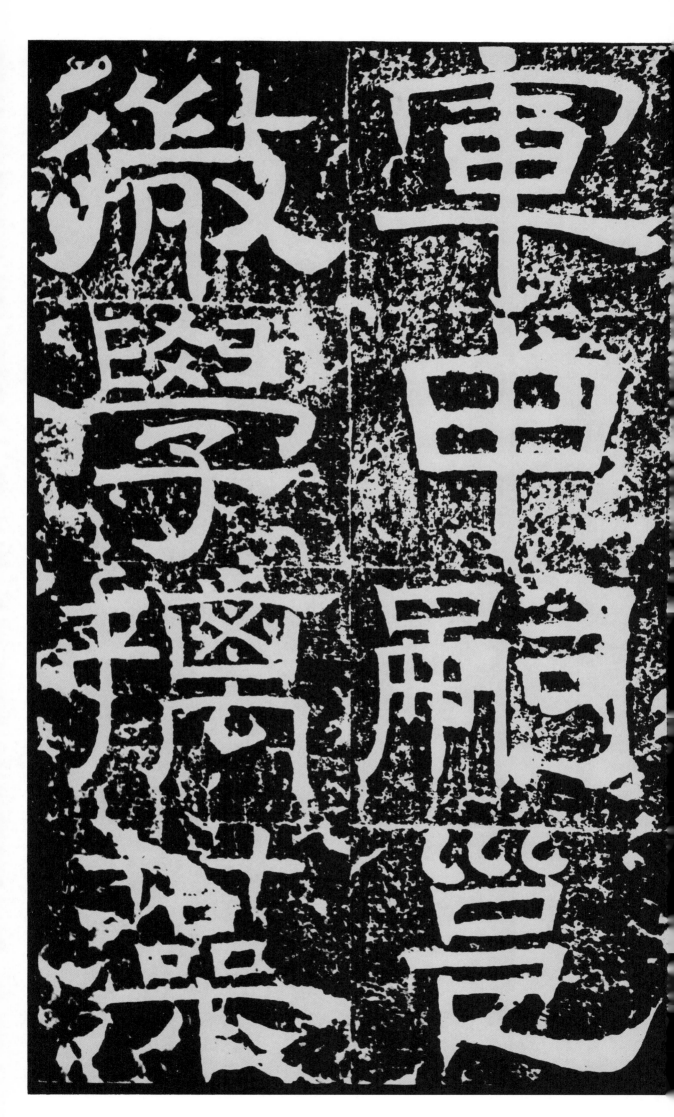

軍

甲

微

隆

罷

官

罷

閎

馬

罷

十

罷

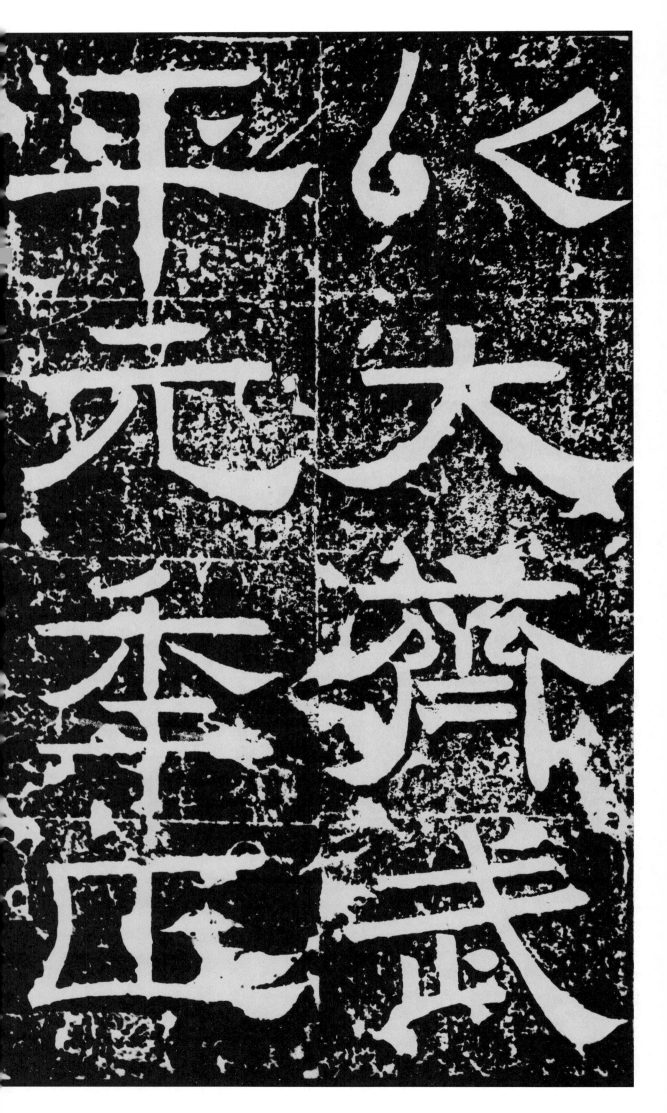

唐般若台铭

唐般若台铭

唐大历七年（七七二）刻，李阳冰篆书。在福州乌石山，计二十四字。字大盈尺，篆法苍劲旷达，骨力弥坚。李氏篆书负盛名，自谓『斯翁（秦李斯）之后，直至小生』。传世李阳冰篆皆为后人重摹，此为仅有之唐时原刻，尤为可观。为不失其原有笔意气势，特按原大辑入。

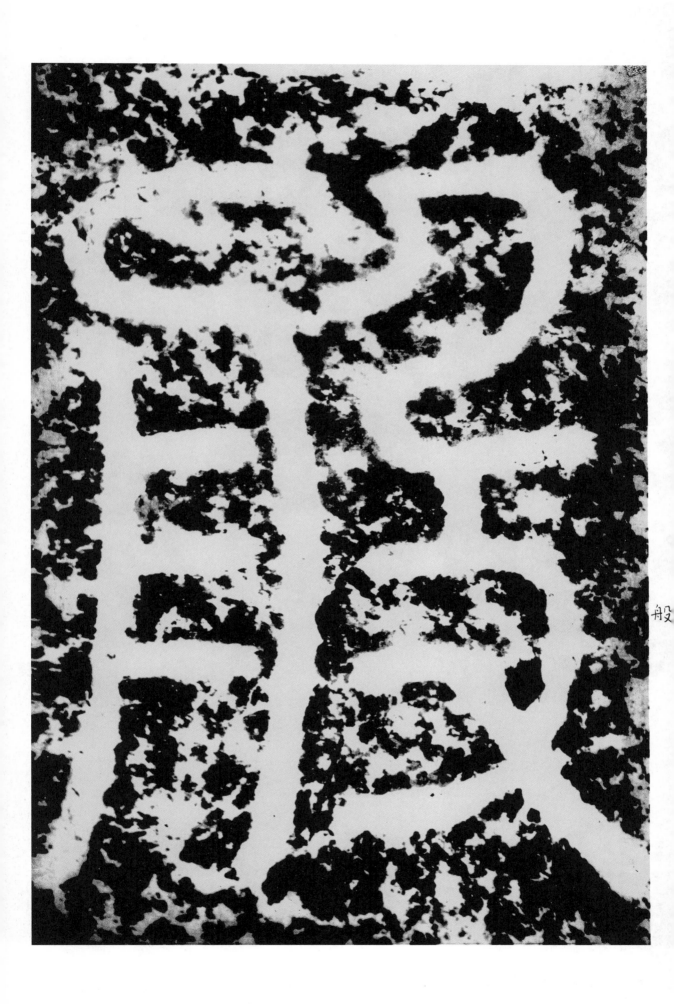

般

若

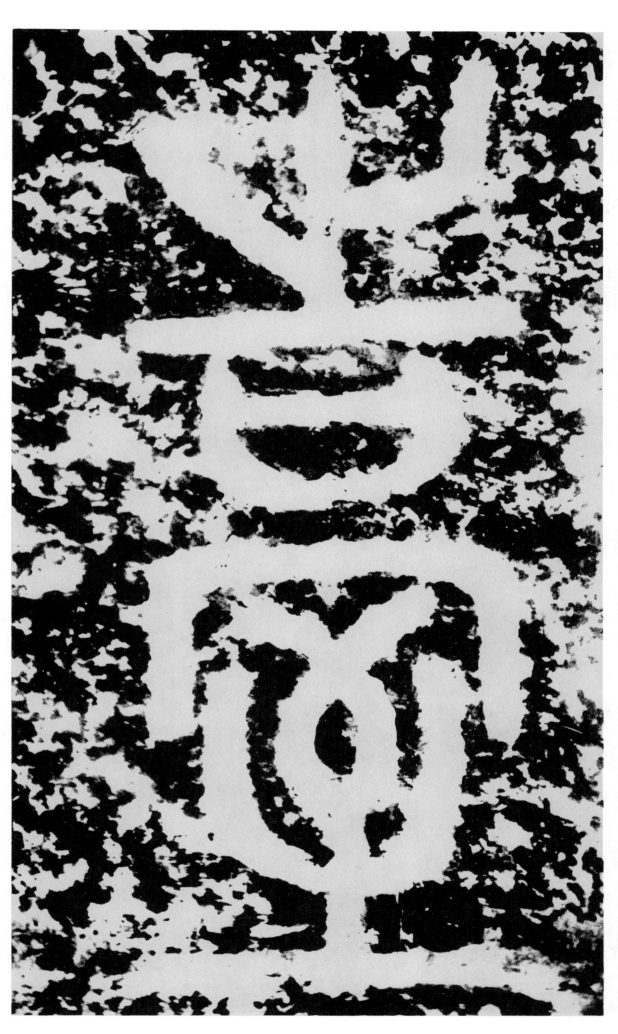

臺

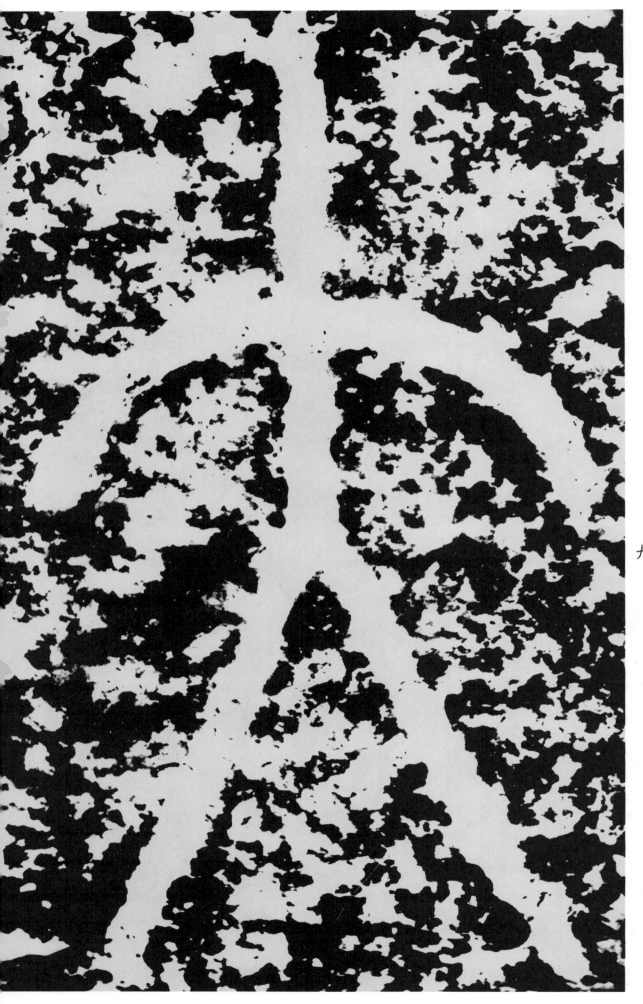

大

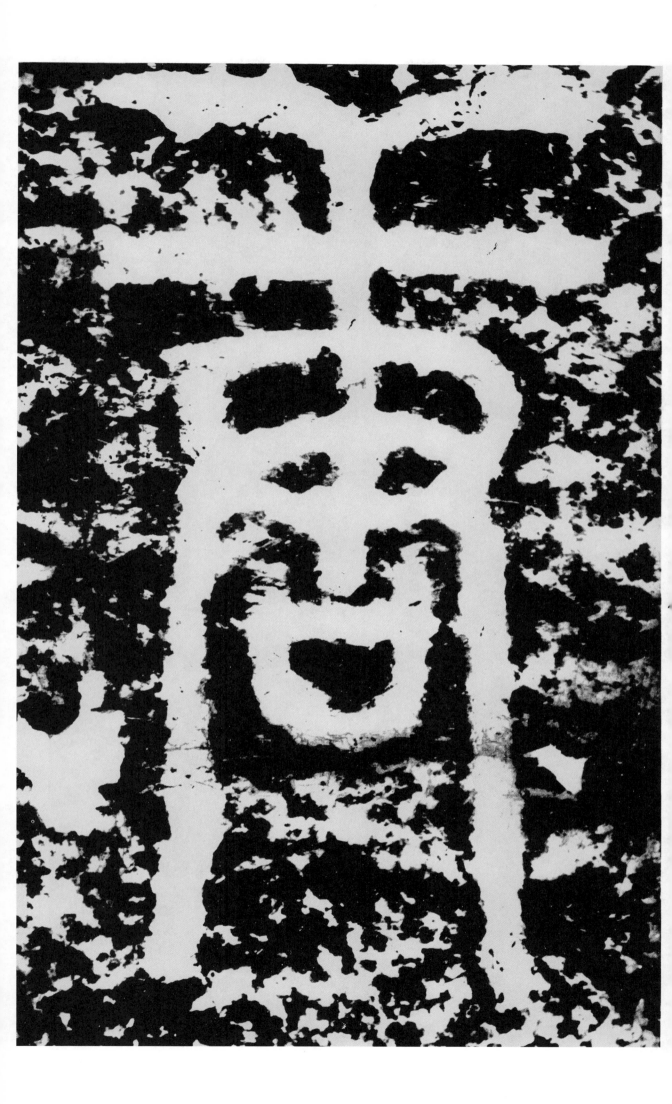

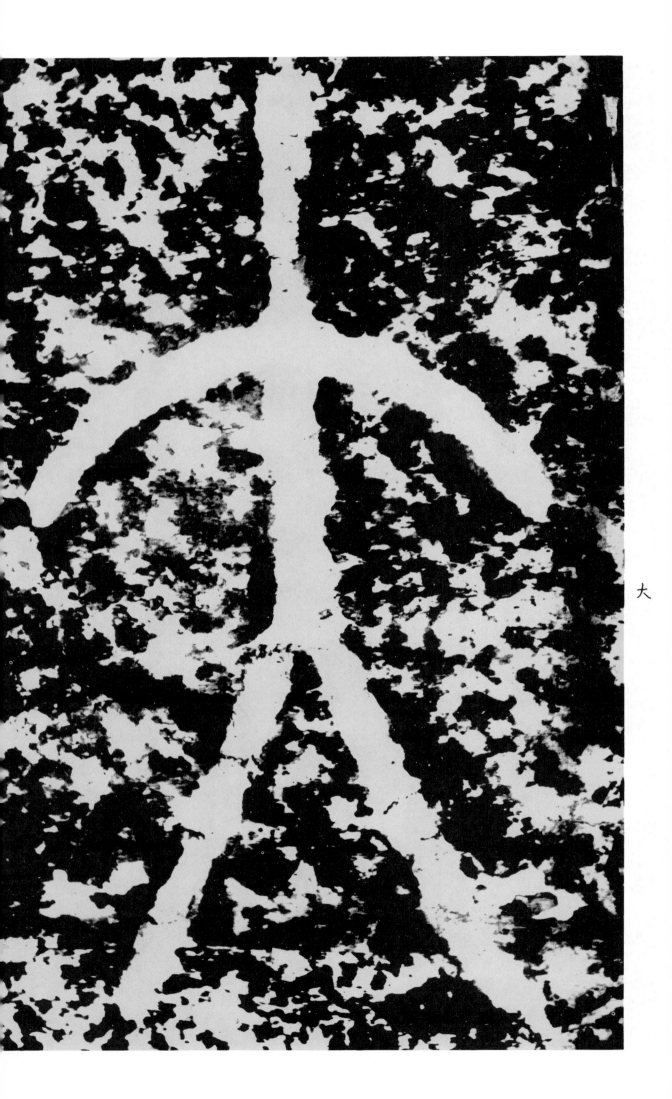

大

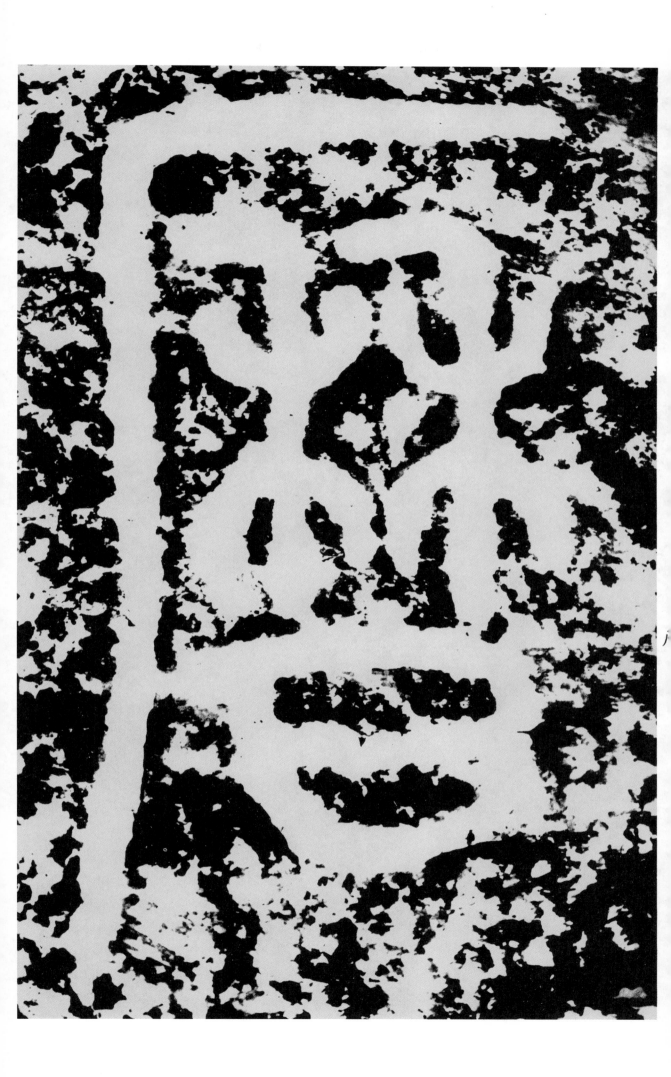

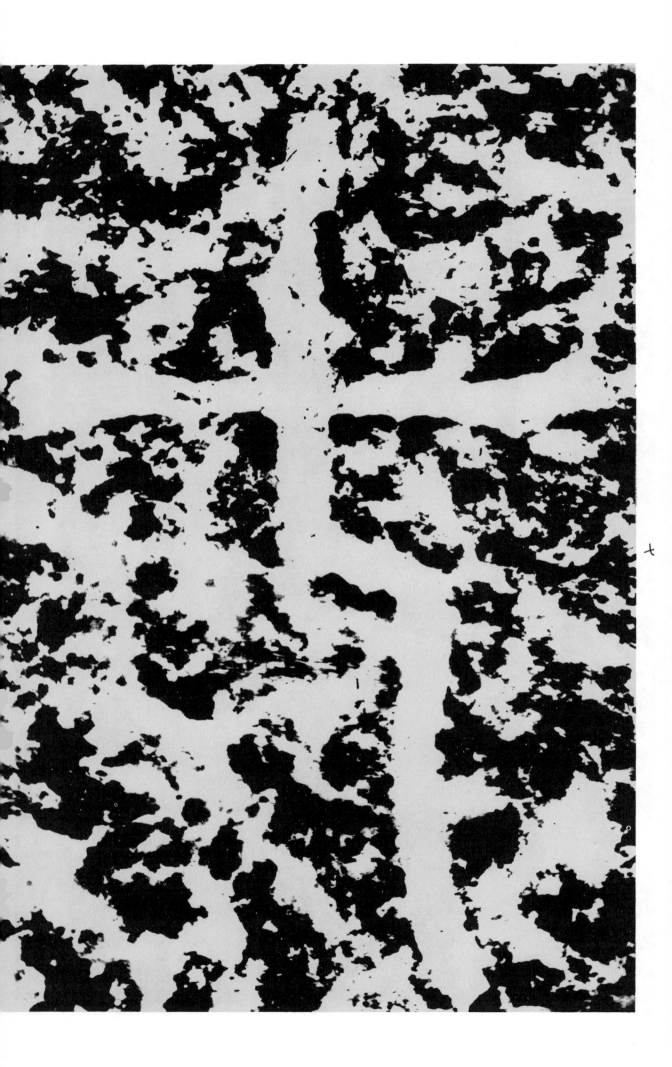

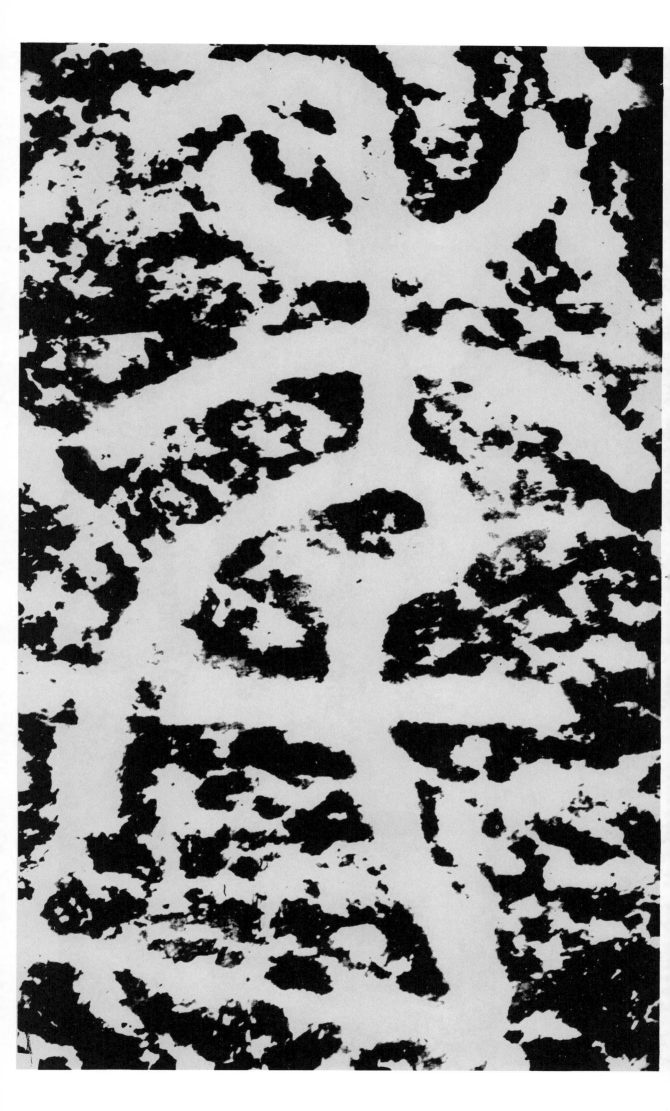

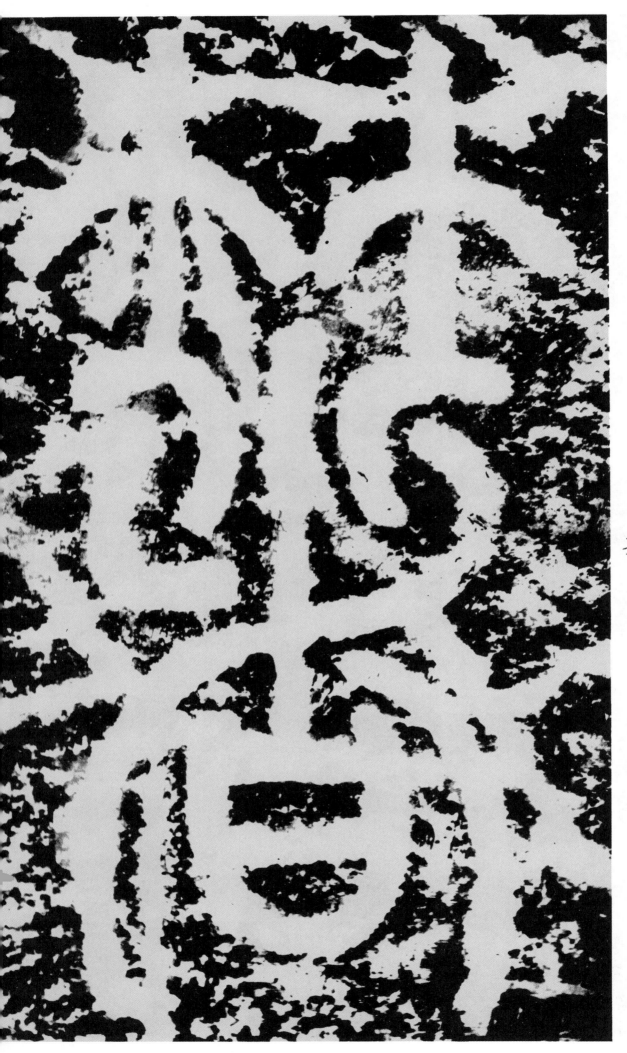

著

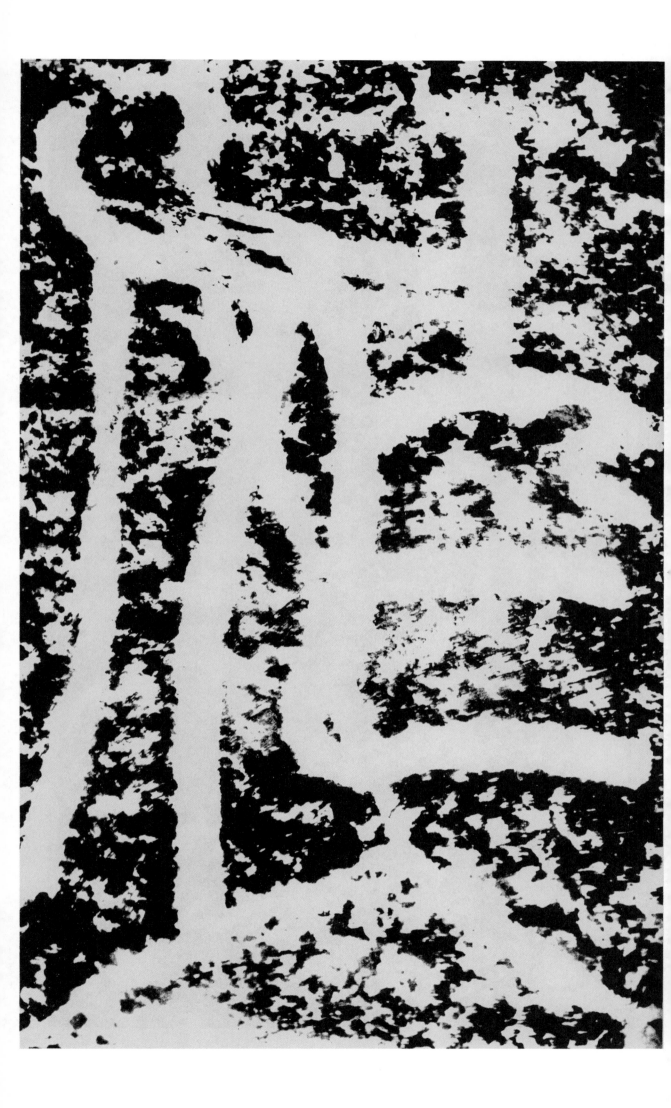

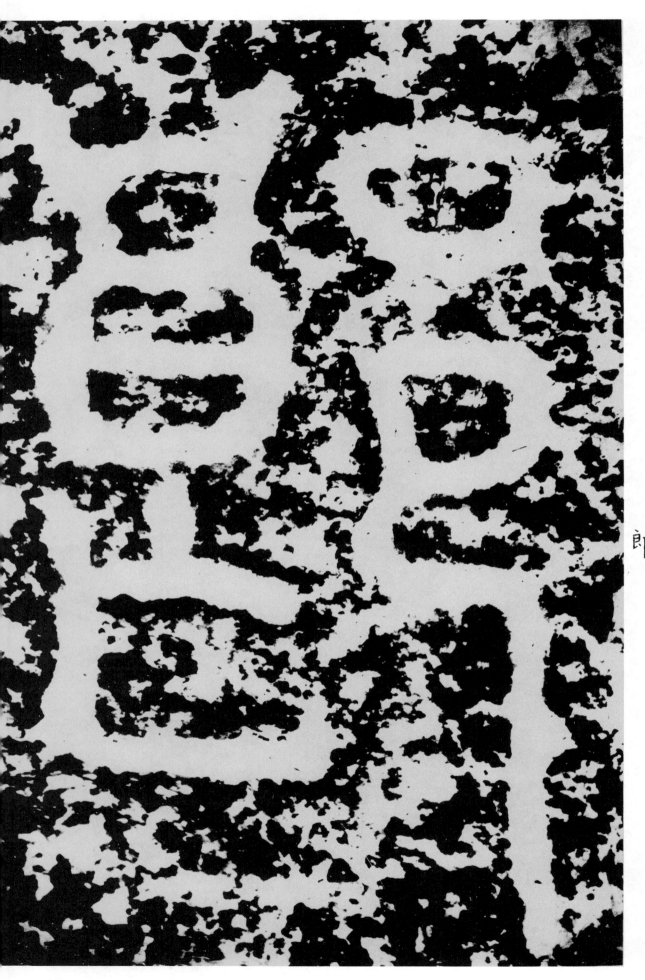
郎

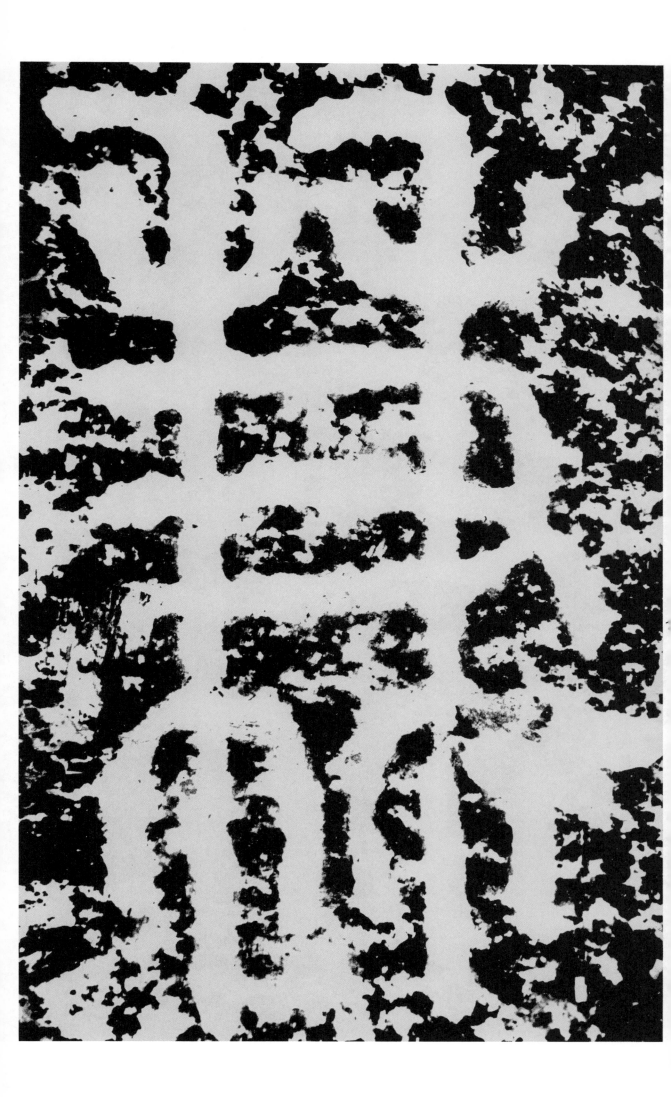

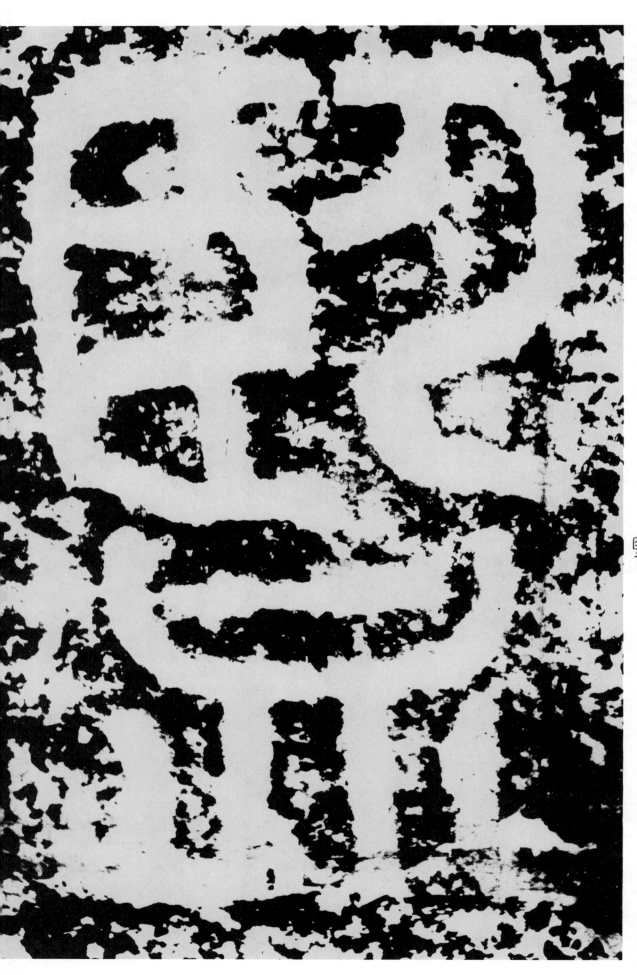

監

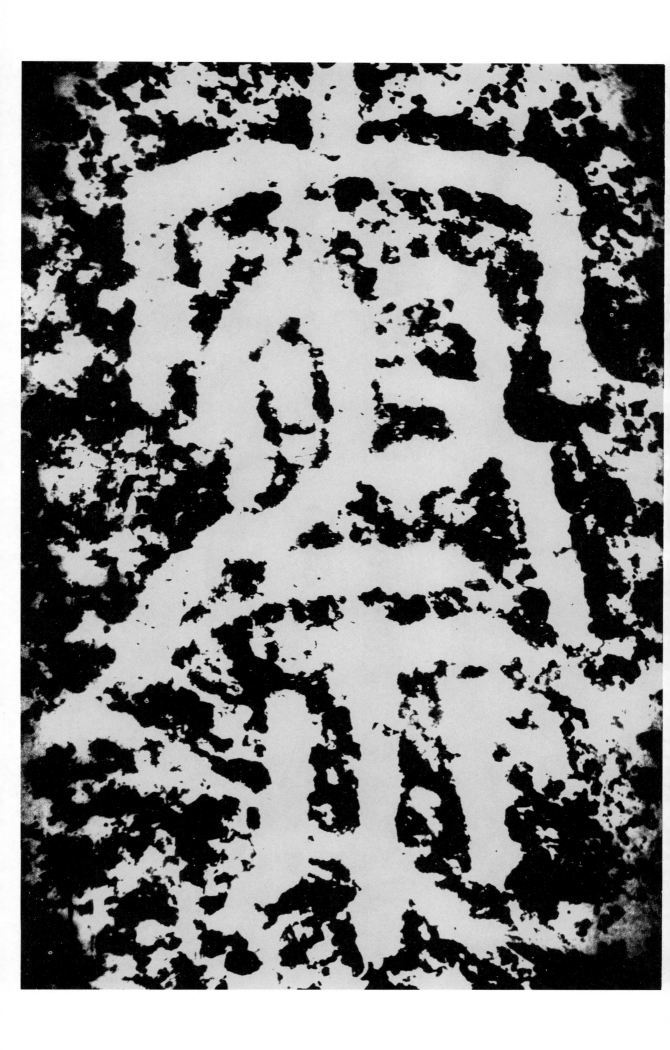

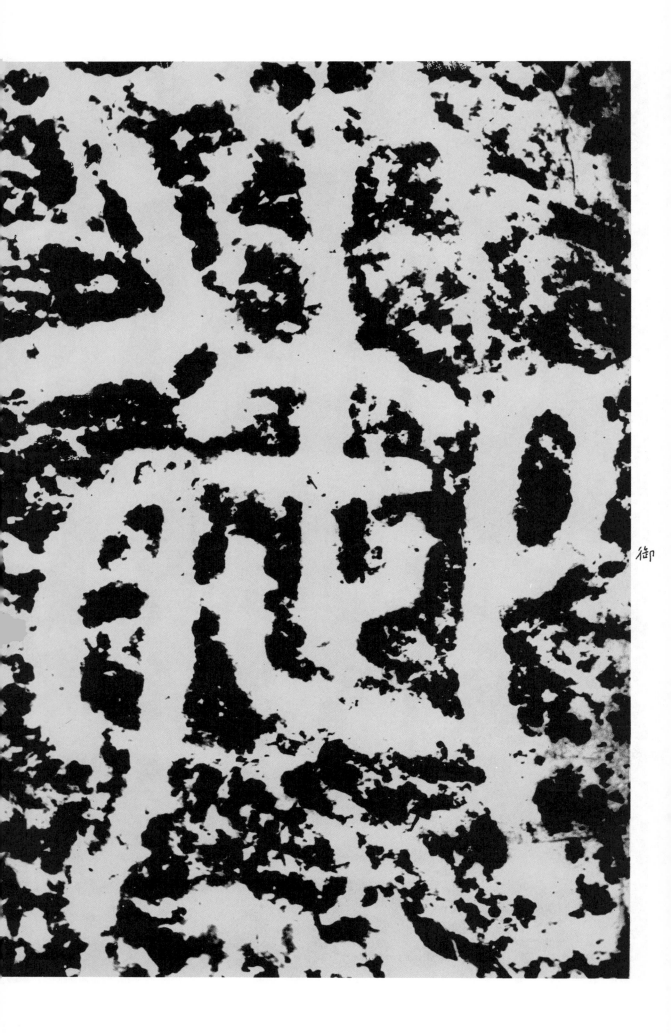

御

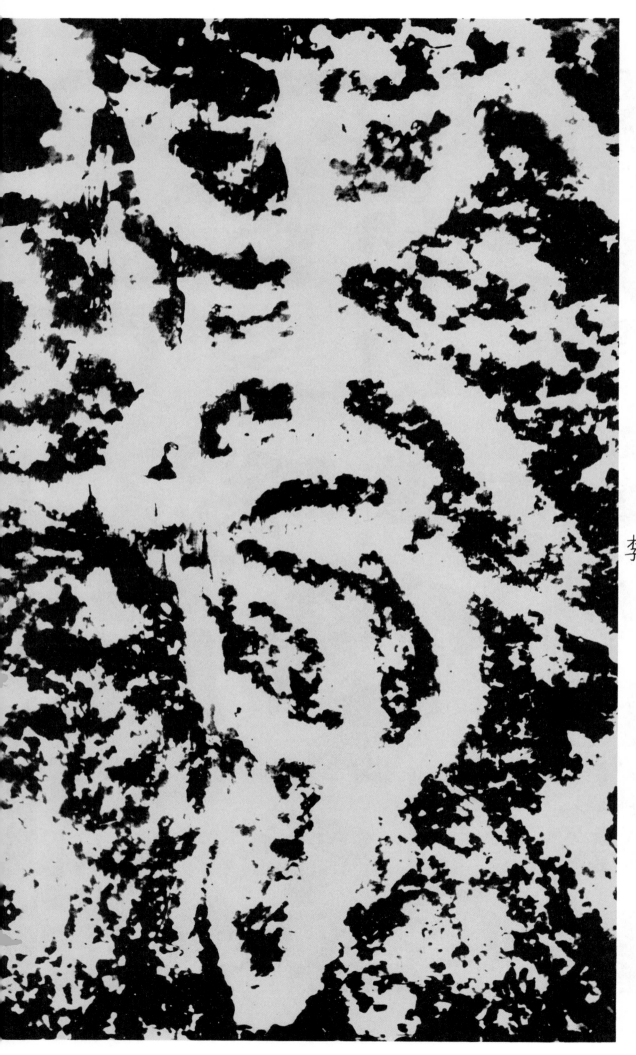

李

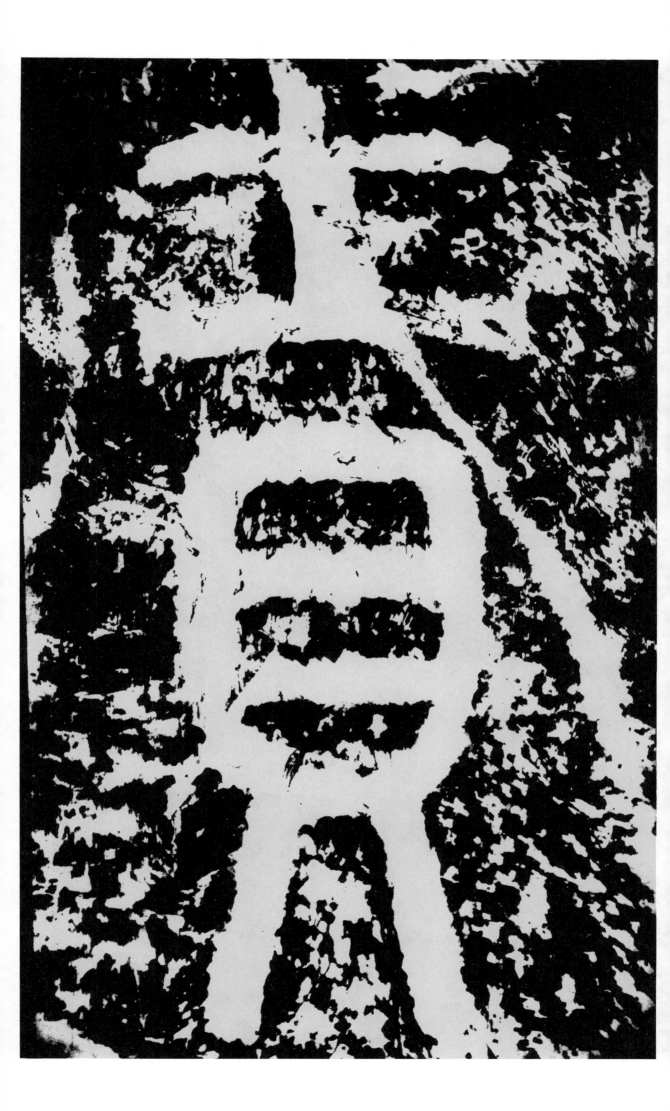

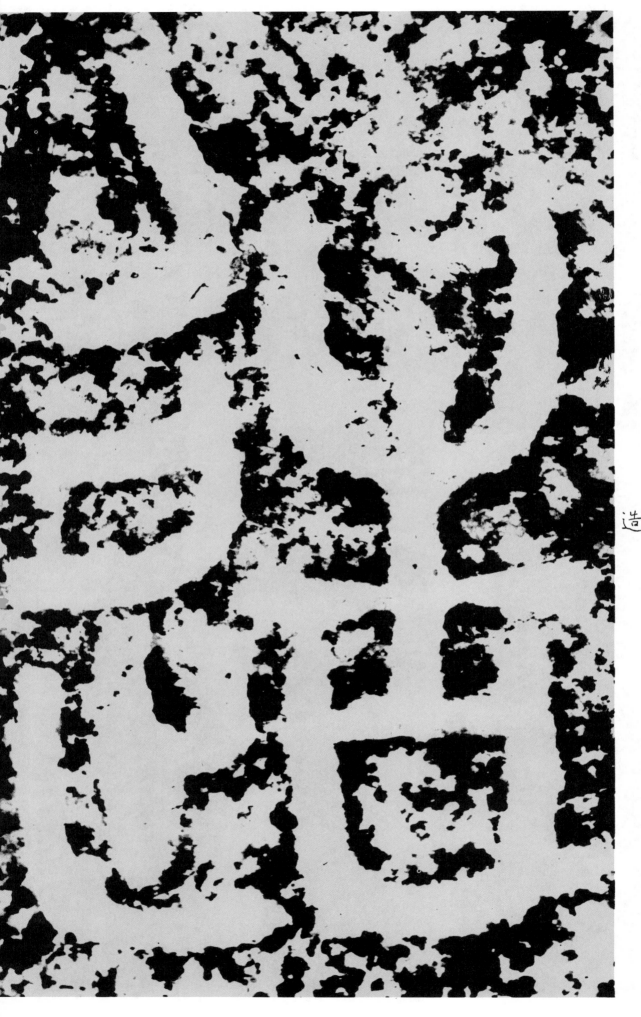

造

李

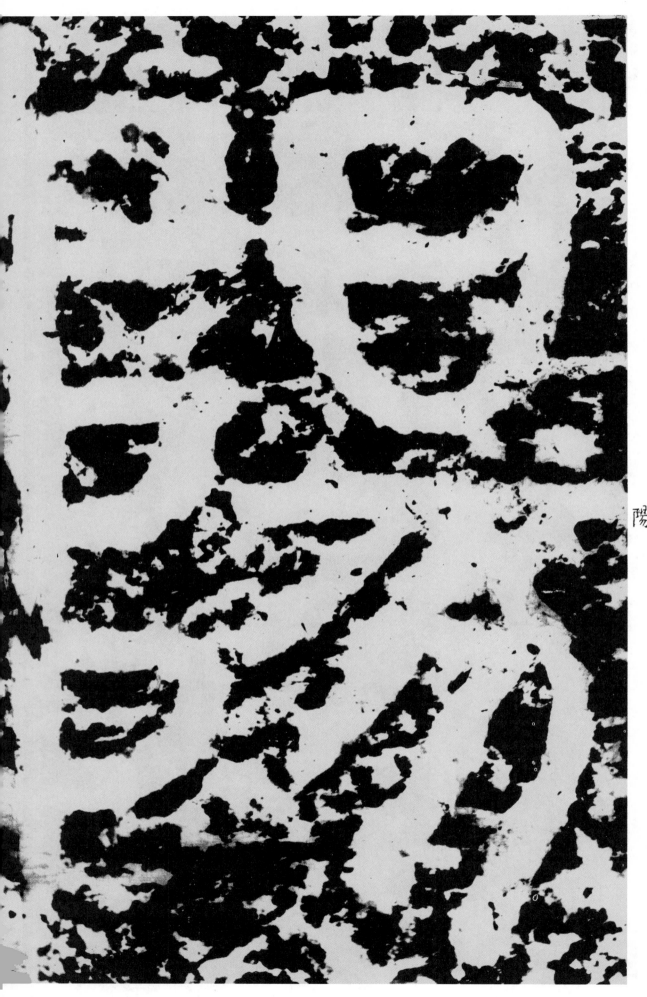

陽

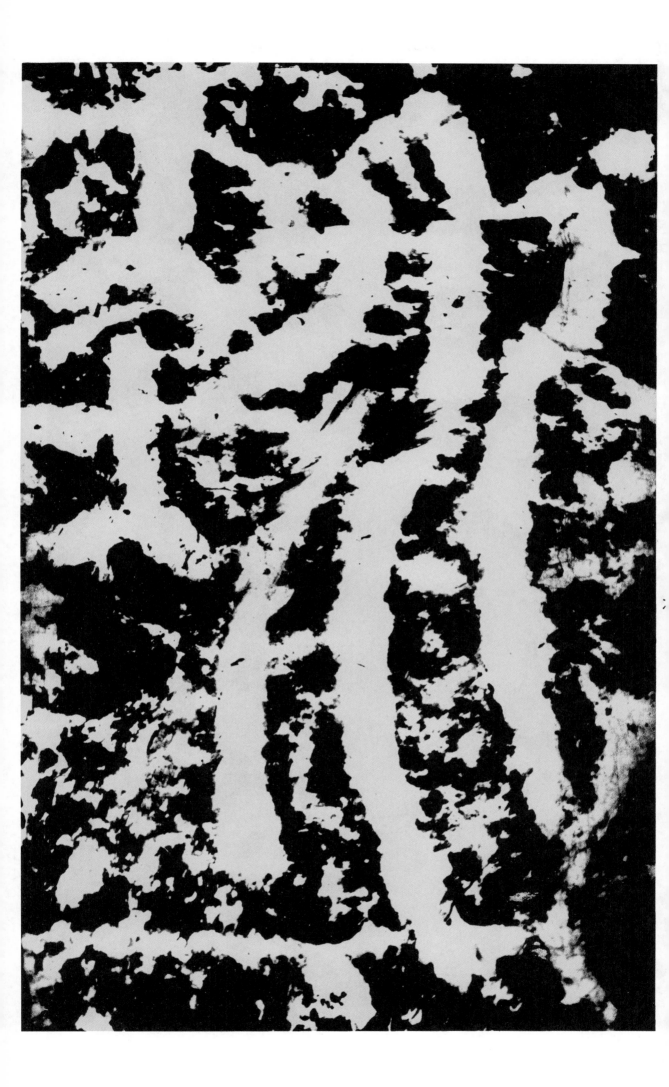

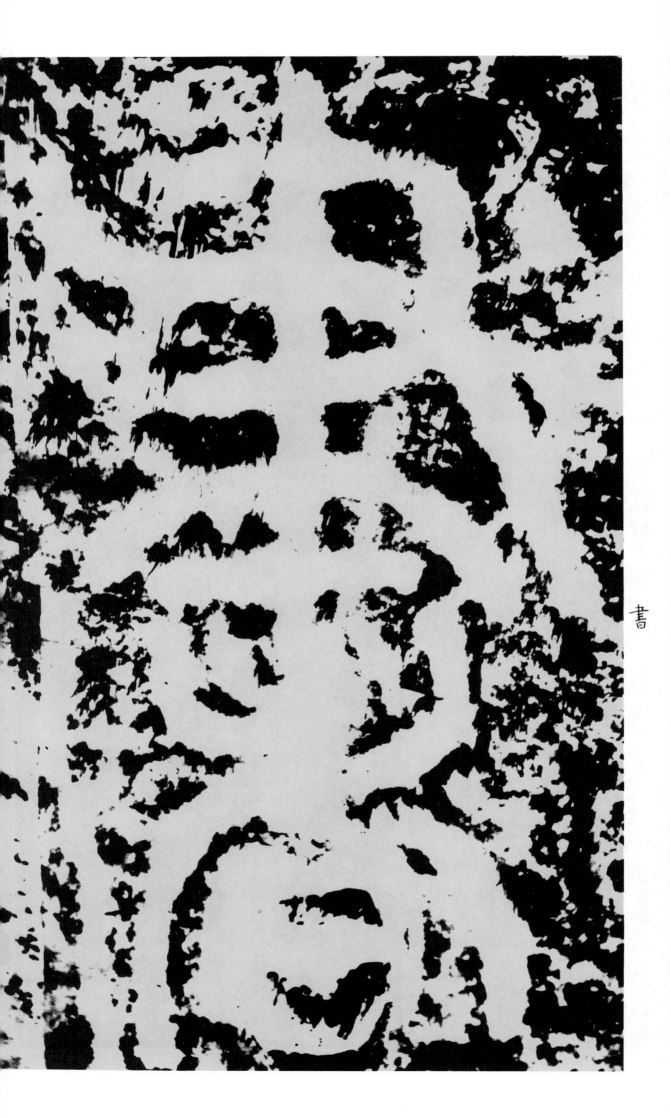

書

唐城隍庙记

唐城隍庙记

全称《缙云县城隍庙记》。唐乾元二年（七五九）立，篆书八行，行十六字。原石久佚，今存者乃宋宣和五年（一一二三）重摹之石，在浙江缙云县本庙。李阳冰为唐时篆书名家，此刻书法圆劲婉通，典型尚存，极宜初学。

祇城

祗隍

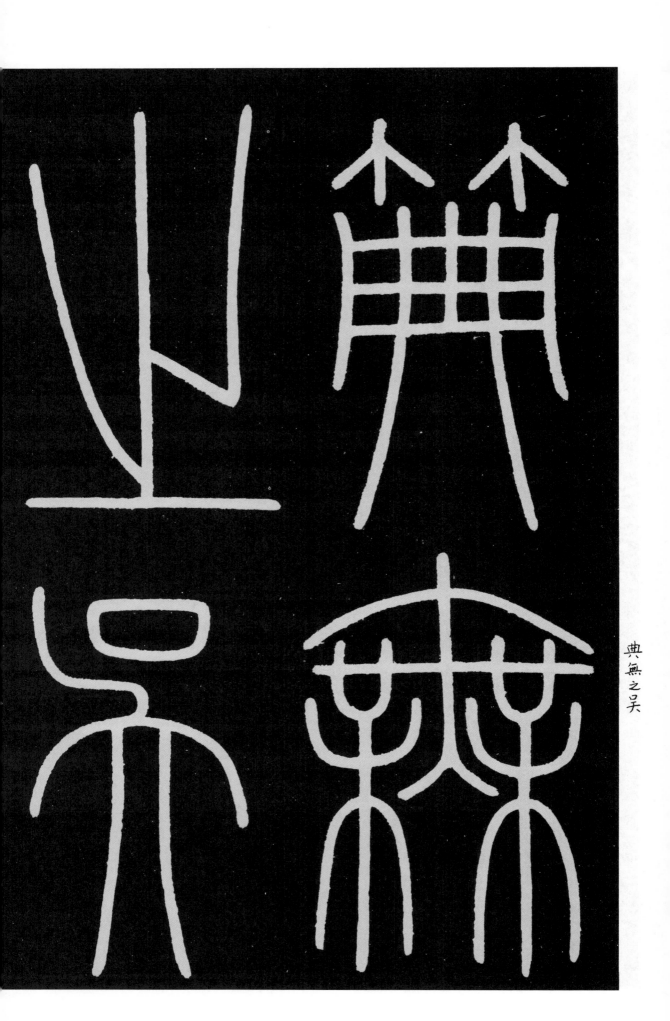

典無之吳

146

越
有
爾
風

早俗

俗水旱疾

历沉

148

疫必禱焉

149

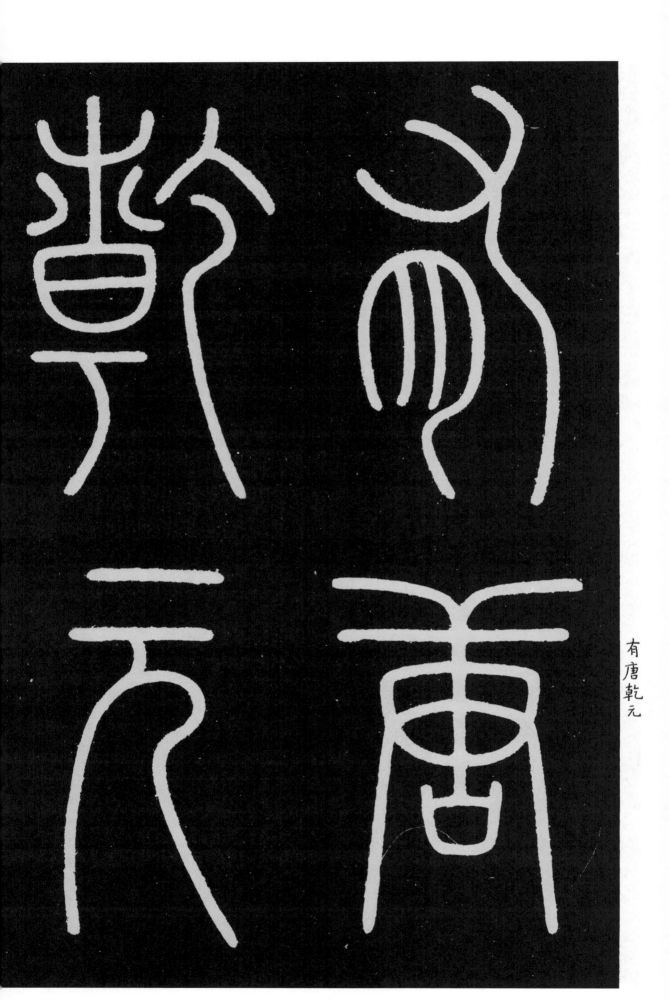

有唐乾元

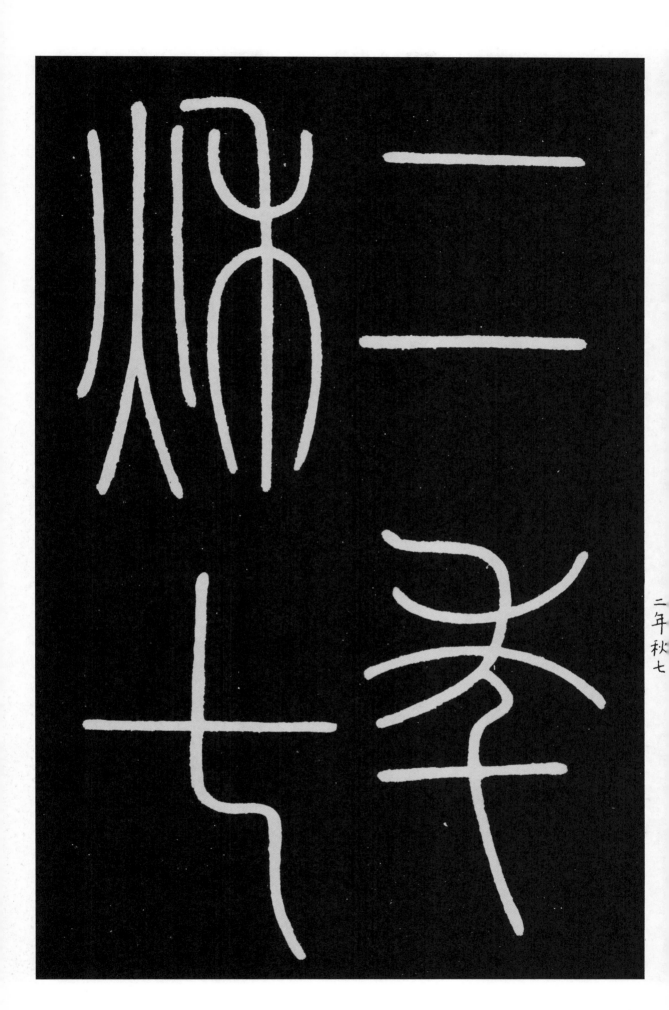

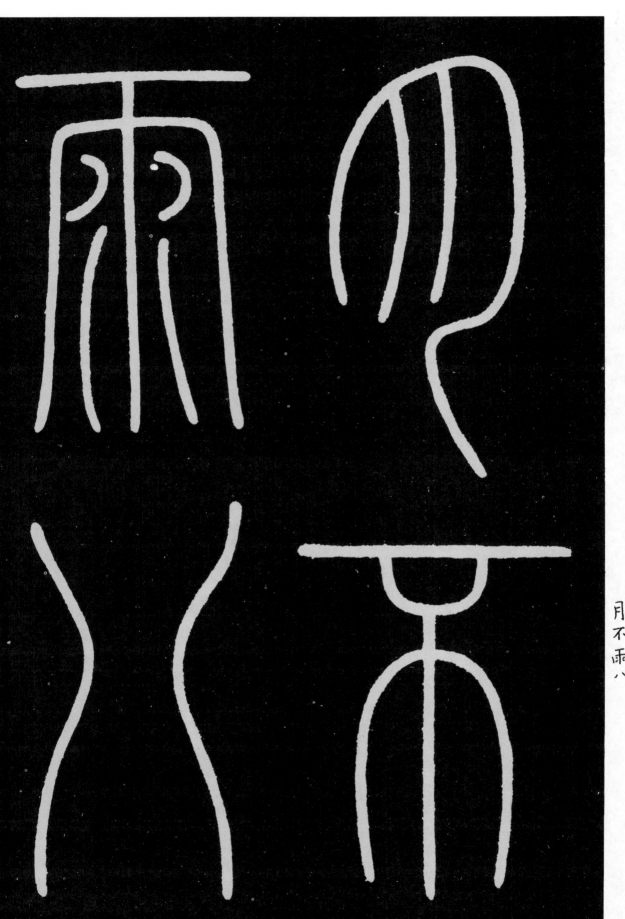

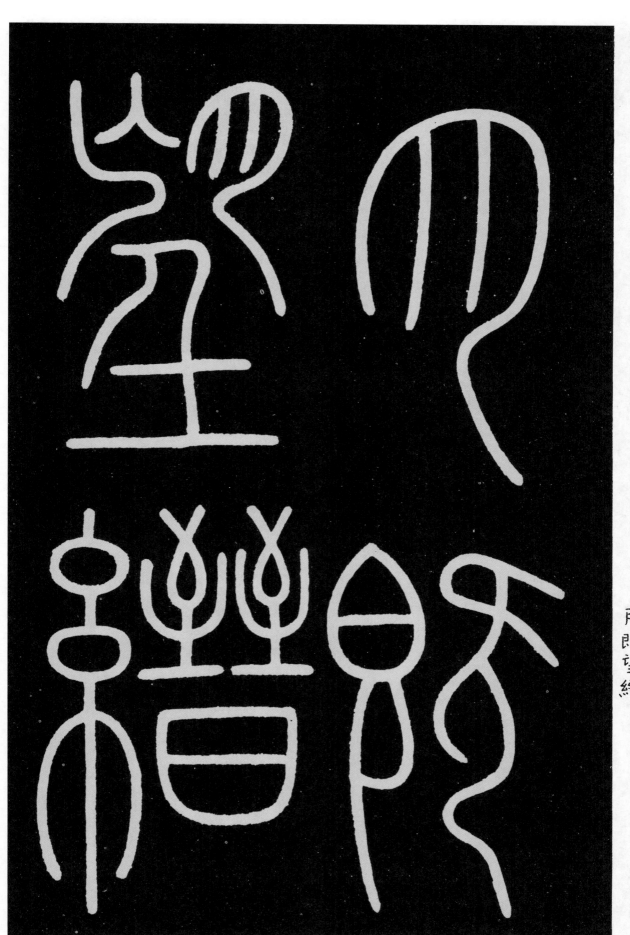

月既望繪

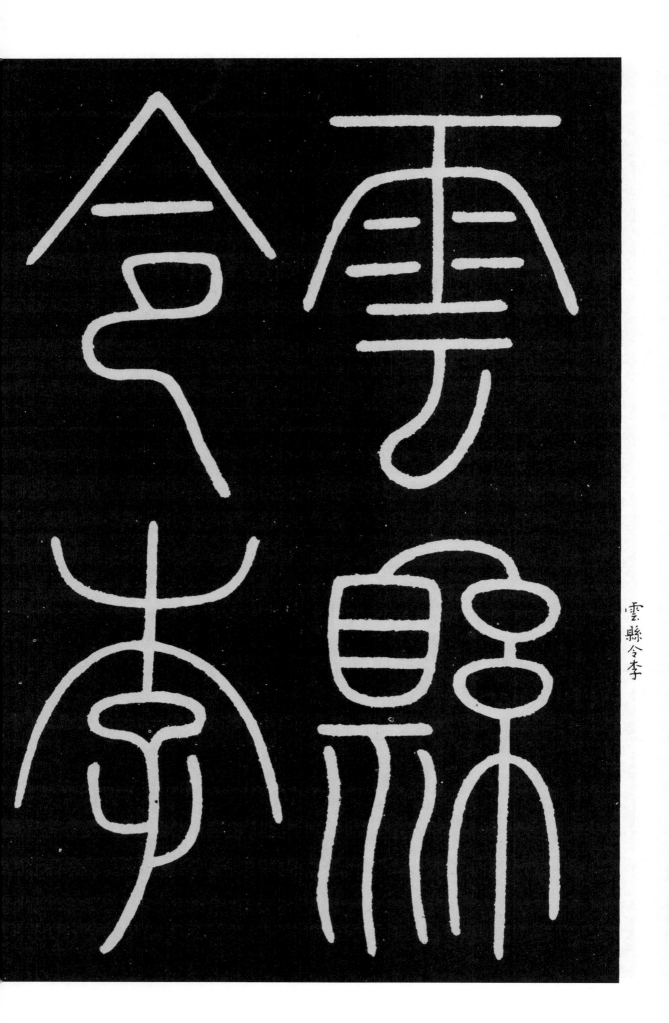

雲縣令李

154

陽冰射禧

于神與神

156

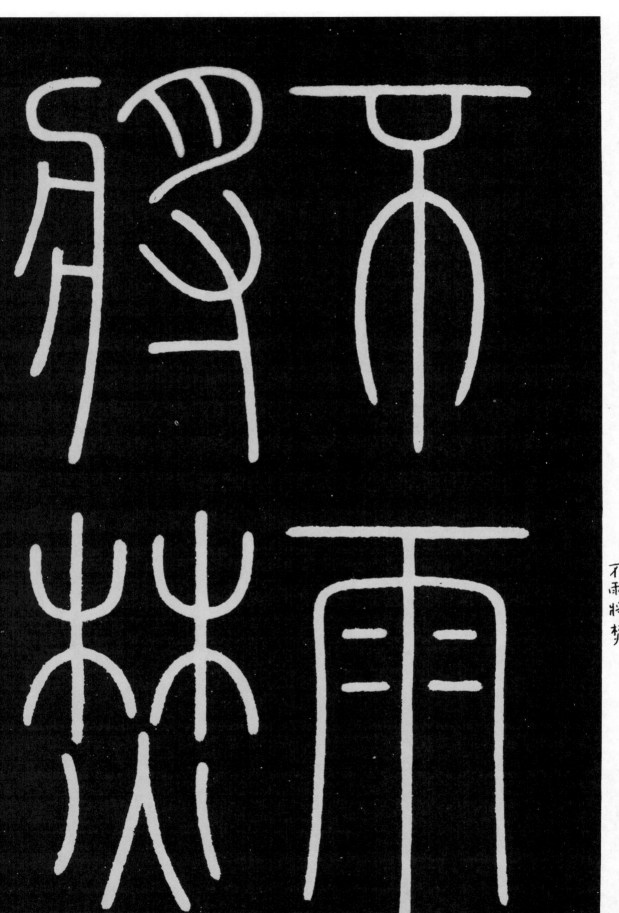

不雨將焚

158

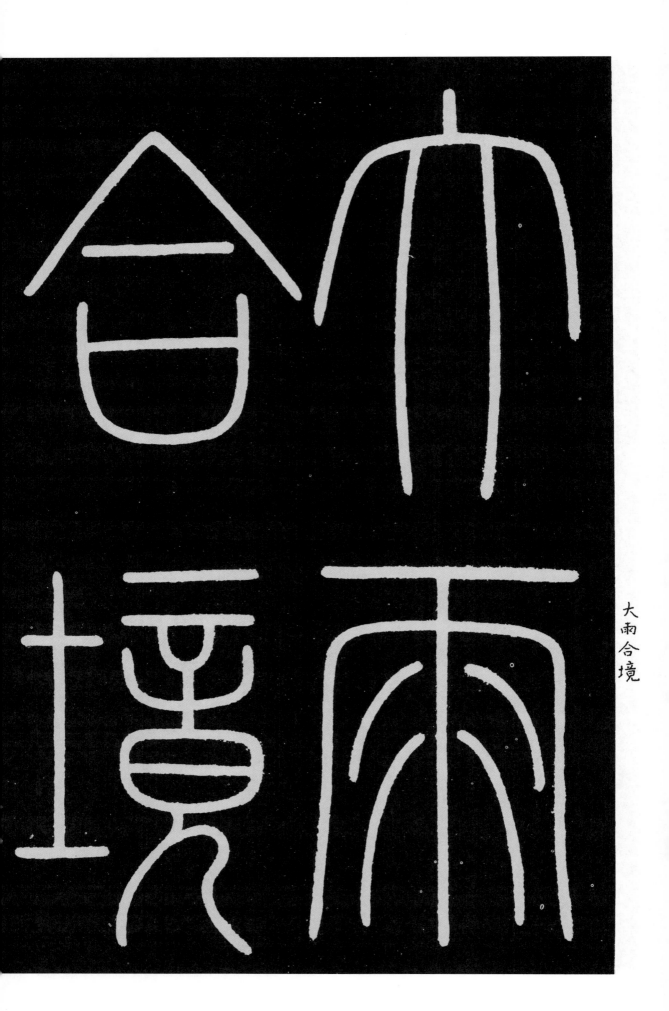

大雨合境

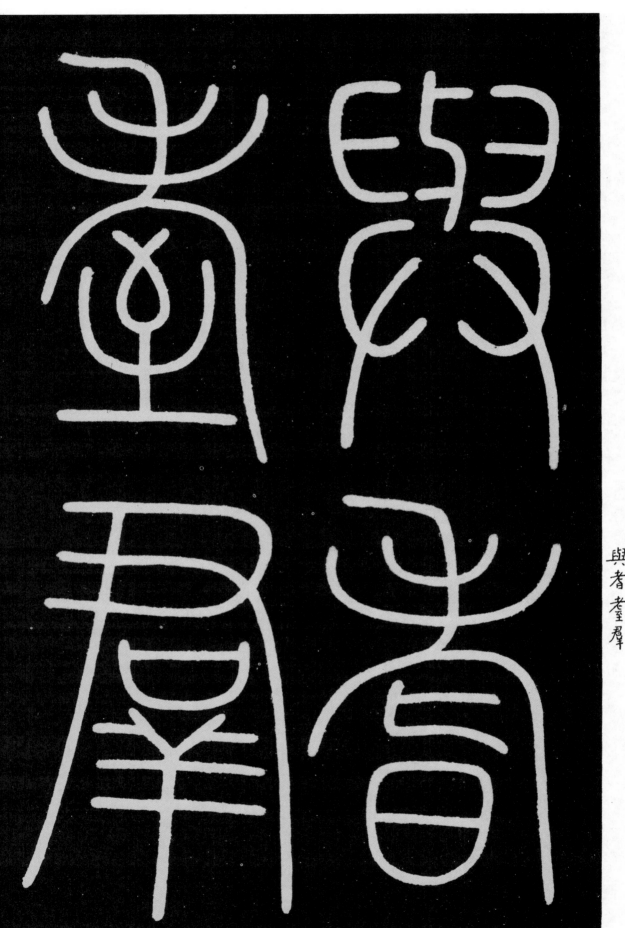

與者 老至羣

162

谷遷廟于

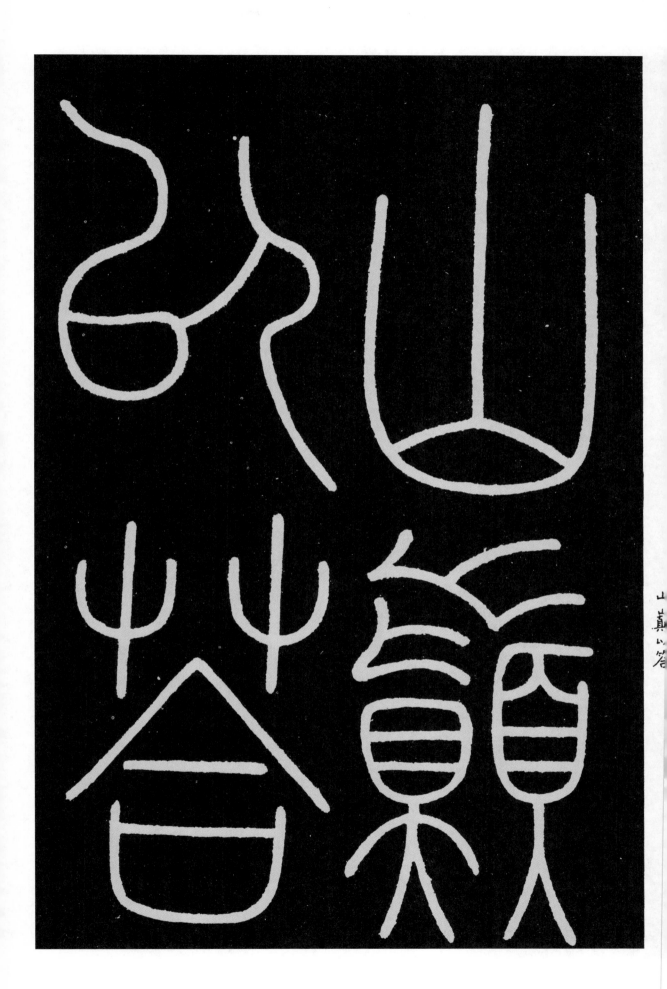

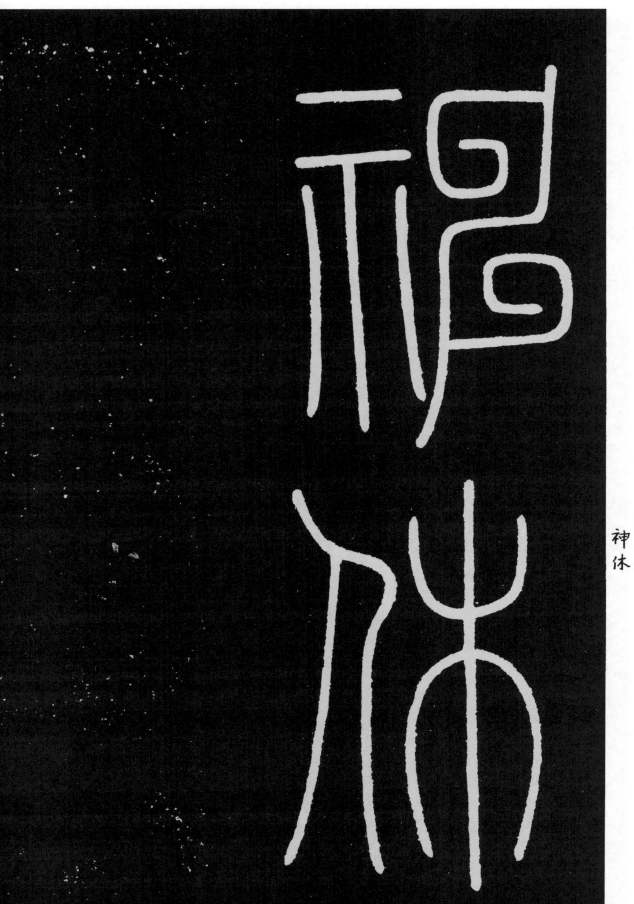

神休

166

唐叶慧明碑（节选）

唐叶慧明碑

全称《歙州刺史叶慧明碑》。隶书。唐开元五年（七一七）立，韩择木书，李邕撰文。原石久佚，传世仅数拓本。此张叔未旧藏明拓本，字画较他本清晰，书法蕴秀，唐隶中上品。

大唐贈歙州刺史葉

公神道碑并序

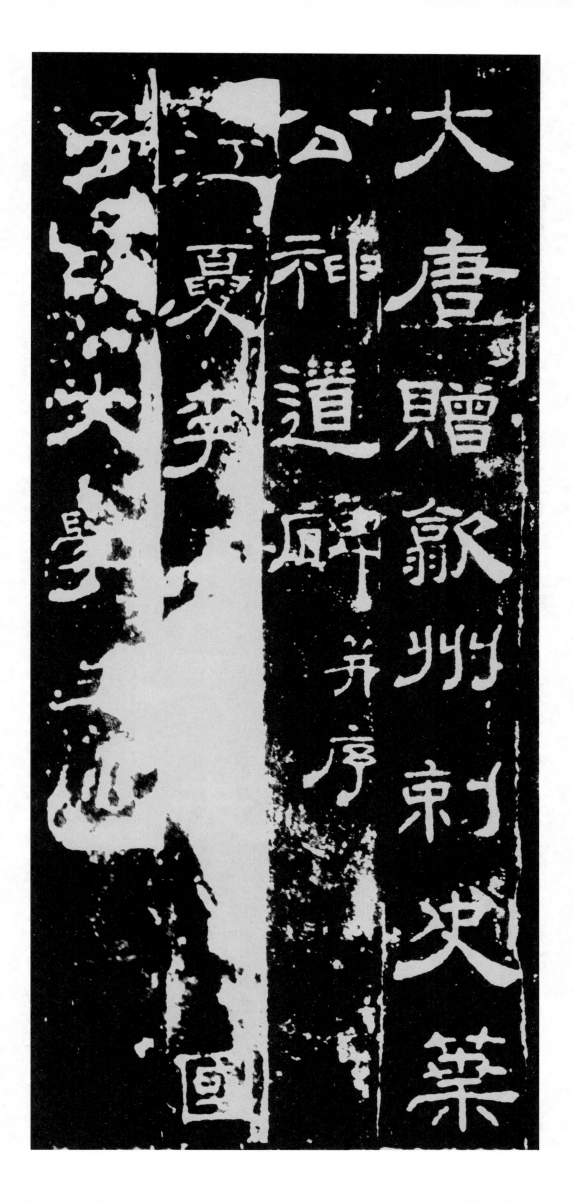

公隸慧明字德□序
陽郡人也□先系自
軒后弦于心大罪季
駕沈于喜封葉□

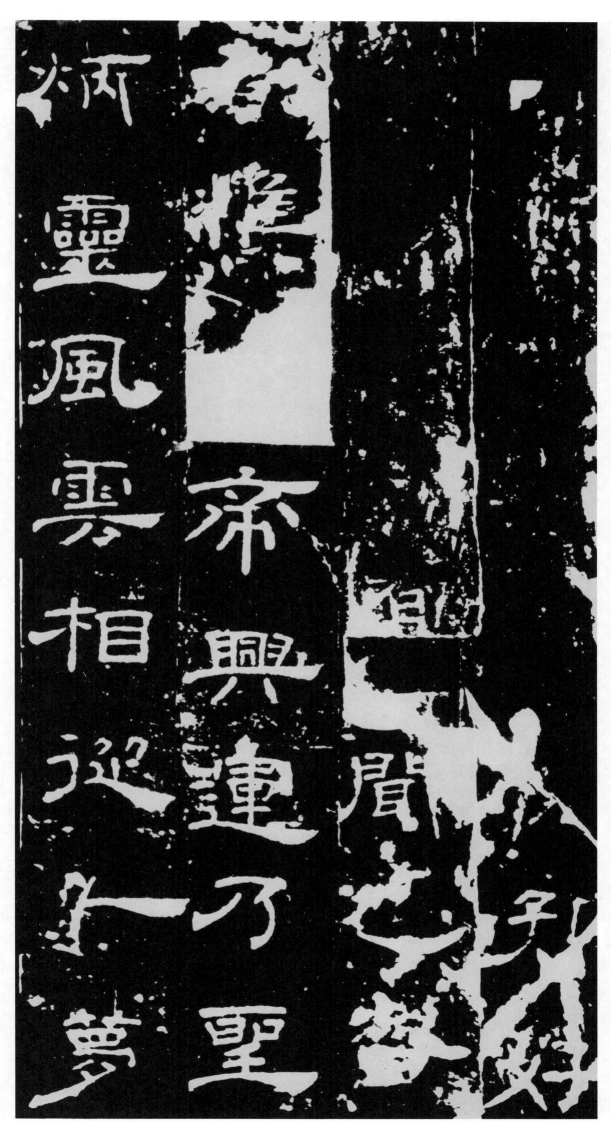

炳靈風雲相　　　夢

帝興運聖

眉　　子

通咸間氣駿兹良弼

大來肖開火芺思物

兹無囗　那　奎

倩君陵　柵　遠

變結同推
延廬入好
傀澗利酒
渝沚貞德
叶考遁尤
契盥代遽
幽嚴易老
叟椒用進

鼓誄縫夜
宜進橐堂
解不門卅
頃倦　月
靖與　椎
　者　户
内聞　味
壽里　風

林薄植杖嘯谷席安

琴山泰然樂生譽乔

怒丢方卅雞少遊

祁旬赤松之遊總

黄之鮇外身先物

歸根致柔緣以大匊

持以夫定色理不盈

龐寧不驚繩繩焉熊

梁焉孔德之寔网亟

冠巳故師是　生邦

族與化智者觏智

者早仁雉縟塞桑垣

絳　敲　兒　則
衣　褰　聞　戟
韋　風　于　
帶　暢　家　龍
火　息　大　上
避　寫　宥
逮　是　嚴　遠
知　周　喝

石馬詩曰黙儽解乎

亭隱夷軌企古遷正

偉哉獨立德升者君

治庶亥德升者君之

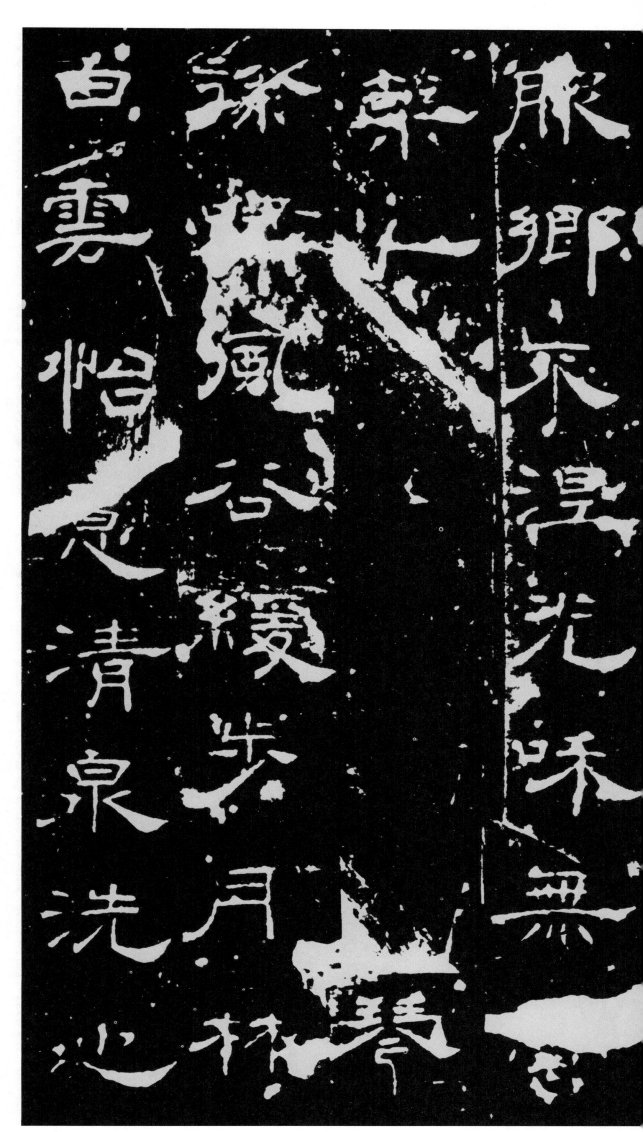

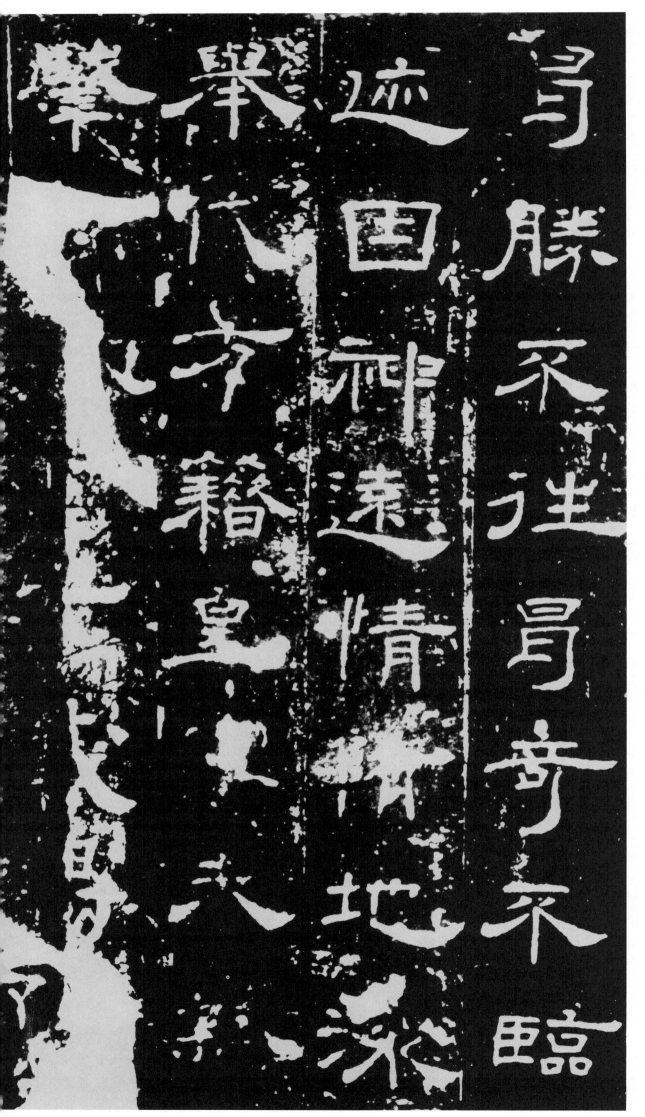

昌滕丞进冒弈不臨

迹田流遠情青地涂

舉方籍皇六

擊

左慈至魏物人辭色

司壽思謀倪神功

寵祓

極日當浮餓

又君聲閏

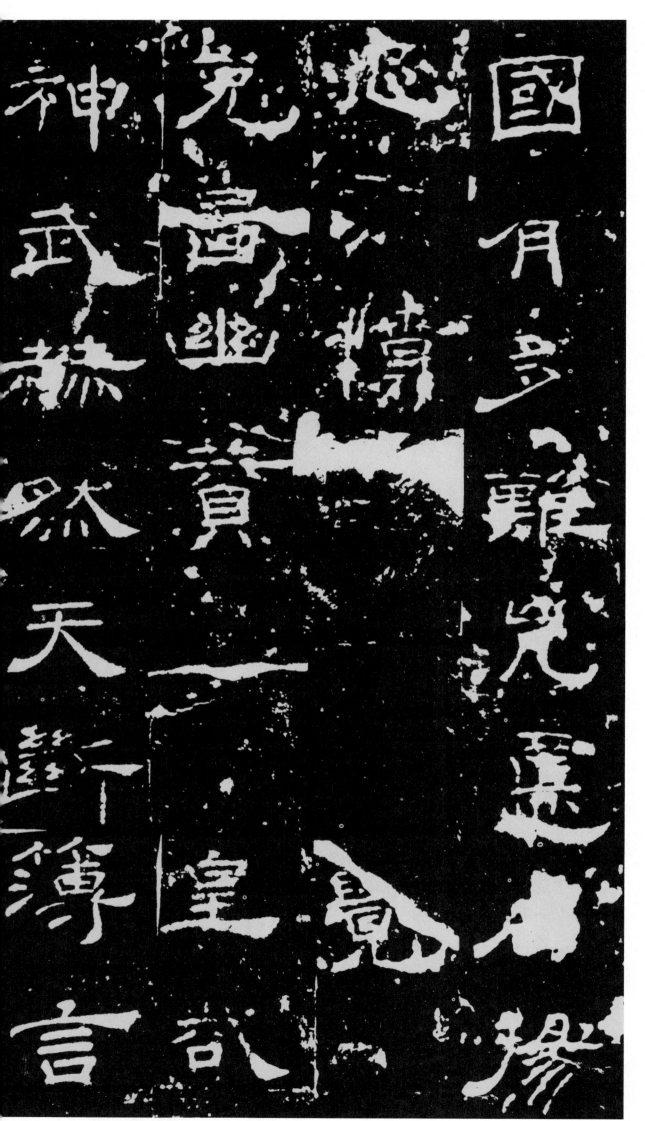

國月　難兄遠　揚

忿　糟　貢　皇　亳

光高幽　貢　一

神武赫然天　簿言

戎于以人显乱

帝念疇庸典開列岁

寔曜廠身寔贈于

朱藩于然

毀袋悲仲孝翠

对桐栖緒風興悲

表墓宜闕紀德森詞

哀哀嚴蔭櫜櫜孝愚

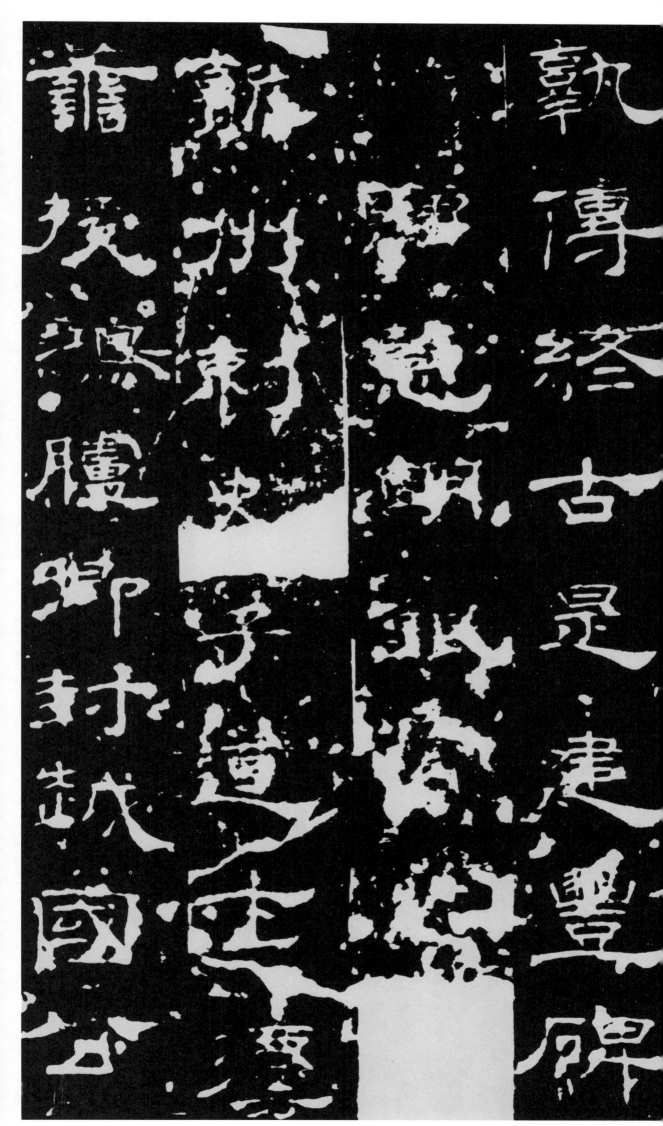

開元五年太歲丁巳

甲辰建

東卿七日

唐石台孝经（节选）

唐石台孝经

全称《大唐开元天宝圣文神武皇帝注孝经台》。唐玄宗李隆基书，

天宝四年（七四五）立，四面刻字，原石今在陕西碑林。书法丰妍匀适，

赵崡《石墨镌华》评云：『开元帝书法，与《泰山铭》同，润色史惟则，

老劲丰妍，如泉吐凤，为海吞鲸，非虚语也。』

者德之本與

經曰苦者明

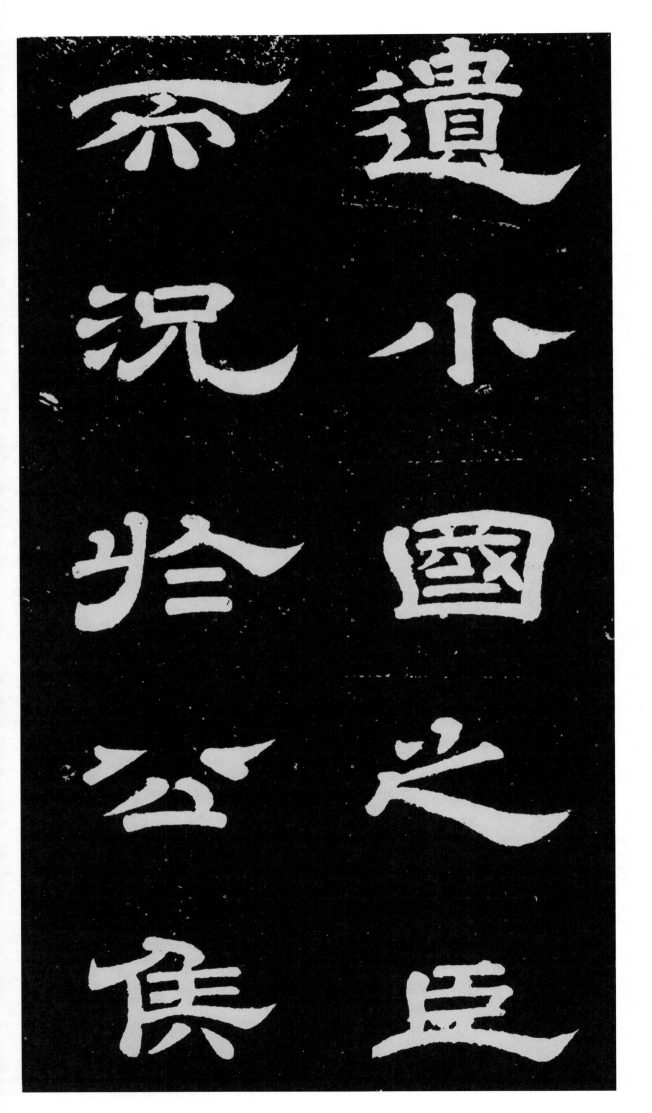

遺小國之

況於公

宗不

俟遠

景行先拓雜

無德教加於

墜乎夫子

不徽言

絶

罘　没
異

秦得

熛得之者

燼之皆

之未

未

漚

餘故魯次春
秋學開五傳

遍遠源流益

別近觀孝經

祖述

家業擅專門

殆旦百

駕開

者戶

必牖

騎攀

殊逸

浮

通

嬌

經

旦

為

傳

義

義

以

邊無二安得

罙翦異繁無

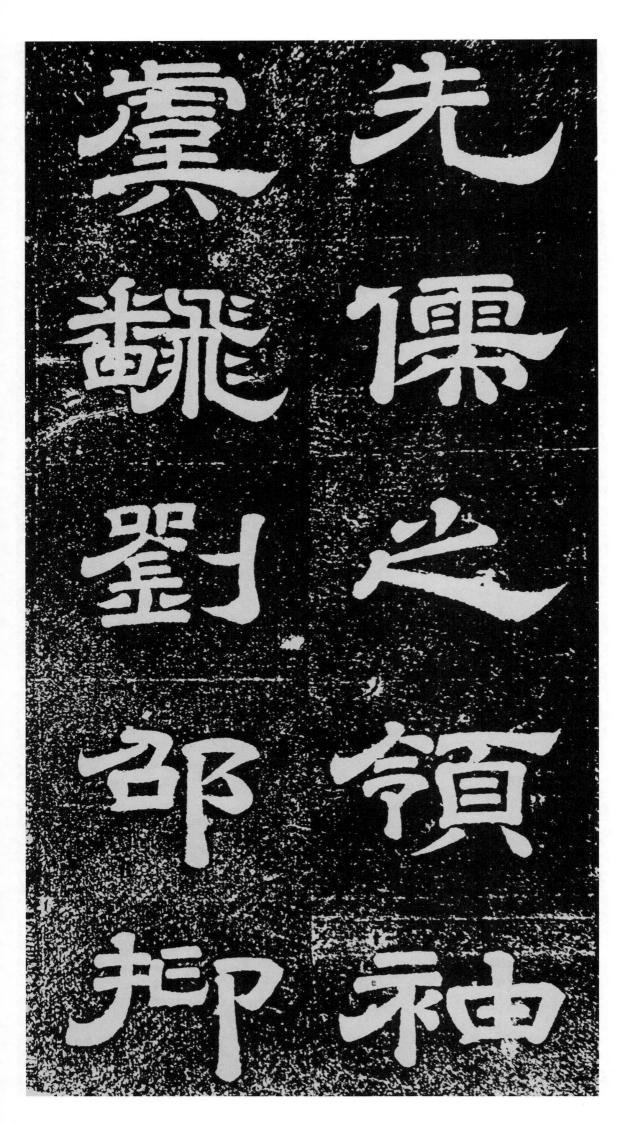

宋元明人篆隷

宋元明人篆书

宋元明人擅长楷、行、草书，虽不乏能篆书者，然非其时之特色。今辑释梦英、赵孟頫、李东阳三家，以资采观。一、宋释梦英号宣义，湖南衡阳人。工籀篆，极有时名，《千字文》为乾德三年（九六五）所书，今节选其部分。二、元赵孟頫（一二五四—一三二二）字子昂，浙江湖州人。为元一代大家，各体兼工。今辑选《淮云院记》《福神观记》二篆额。三、李东阳（一四四七—一五一六）号西涯，湖南茶陵人。工篆书，今辑选《唐陆柬之文赋》《怀素自叙》《米芾苕溪诗》三题耑。

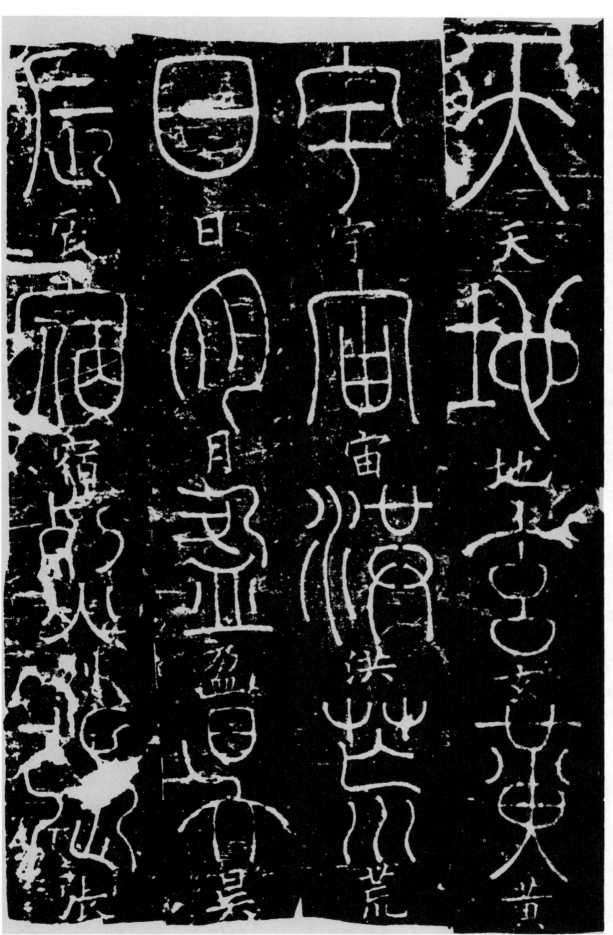

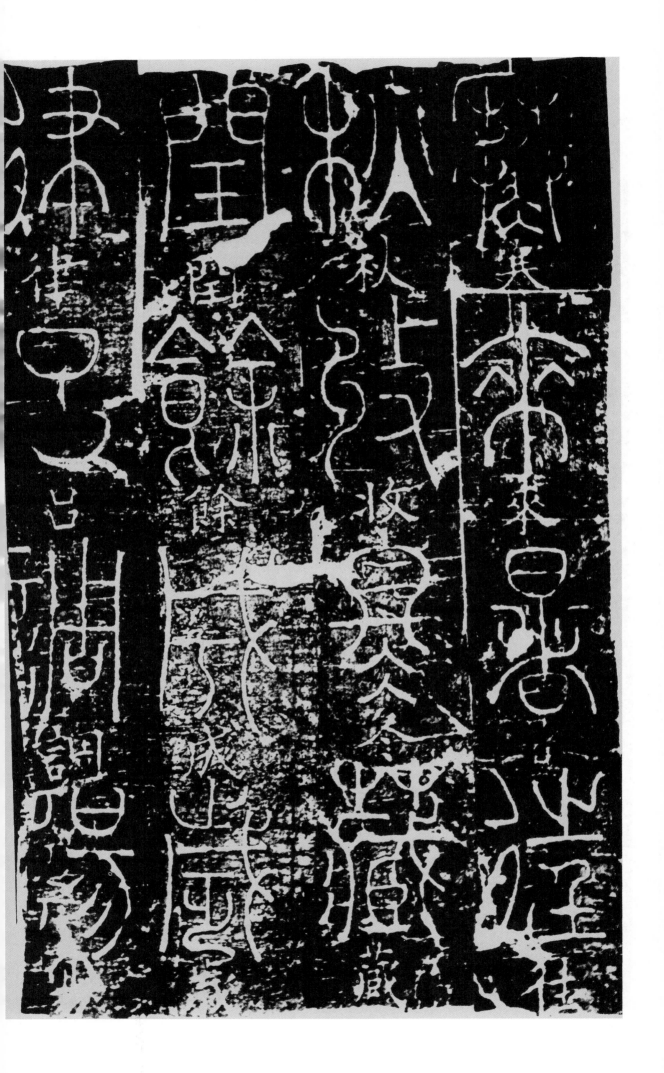

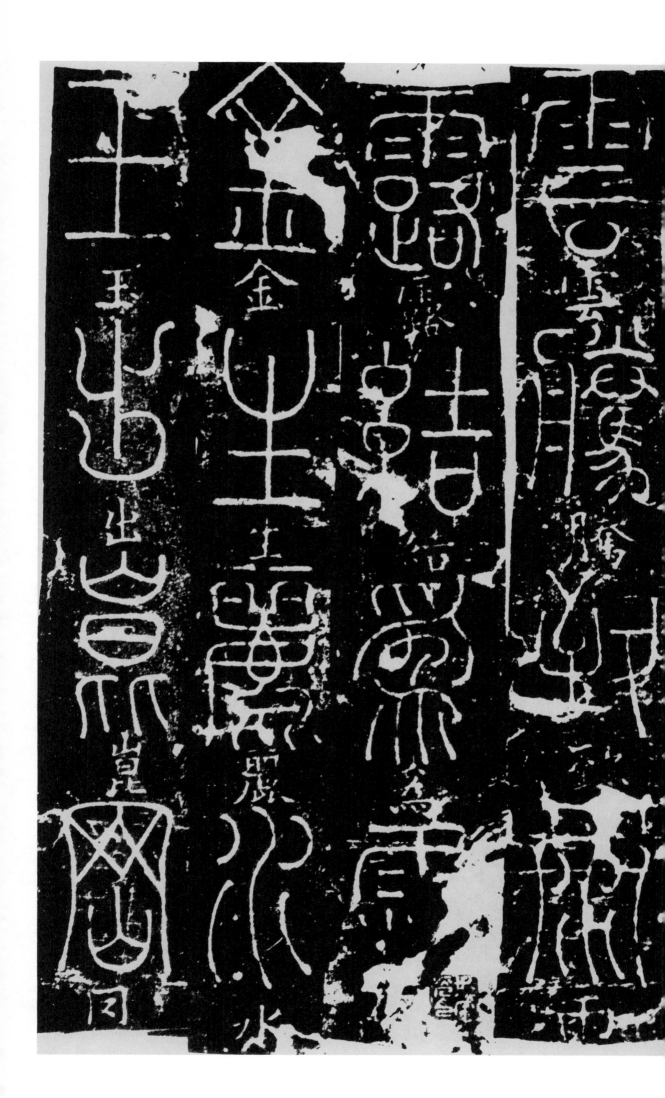

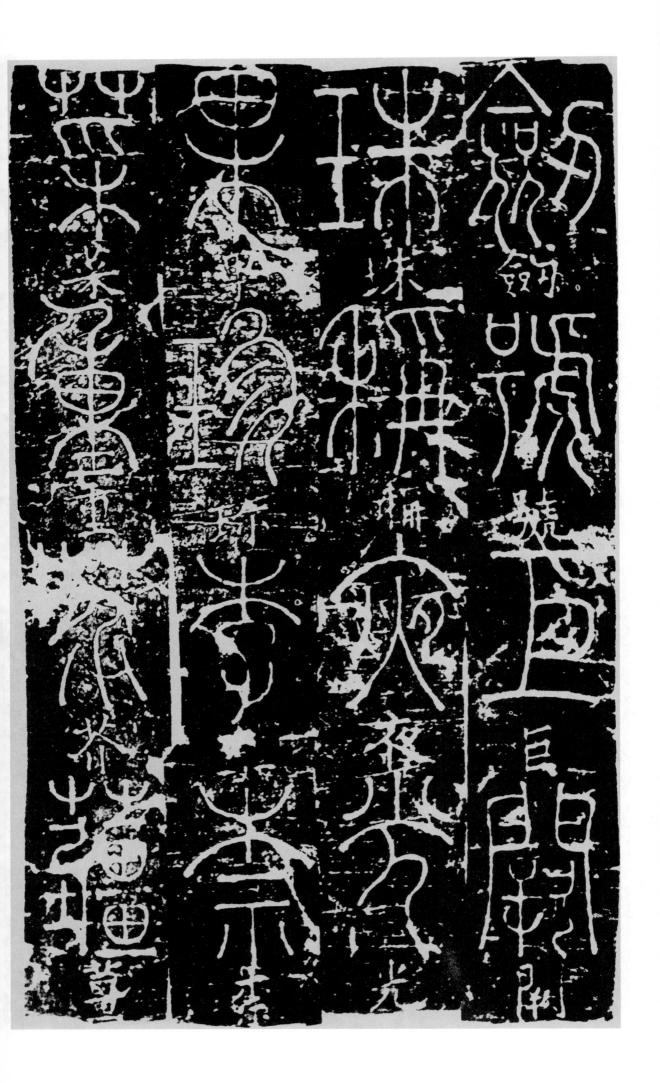

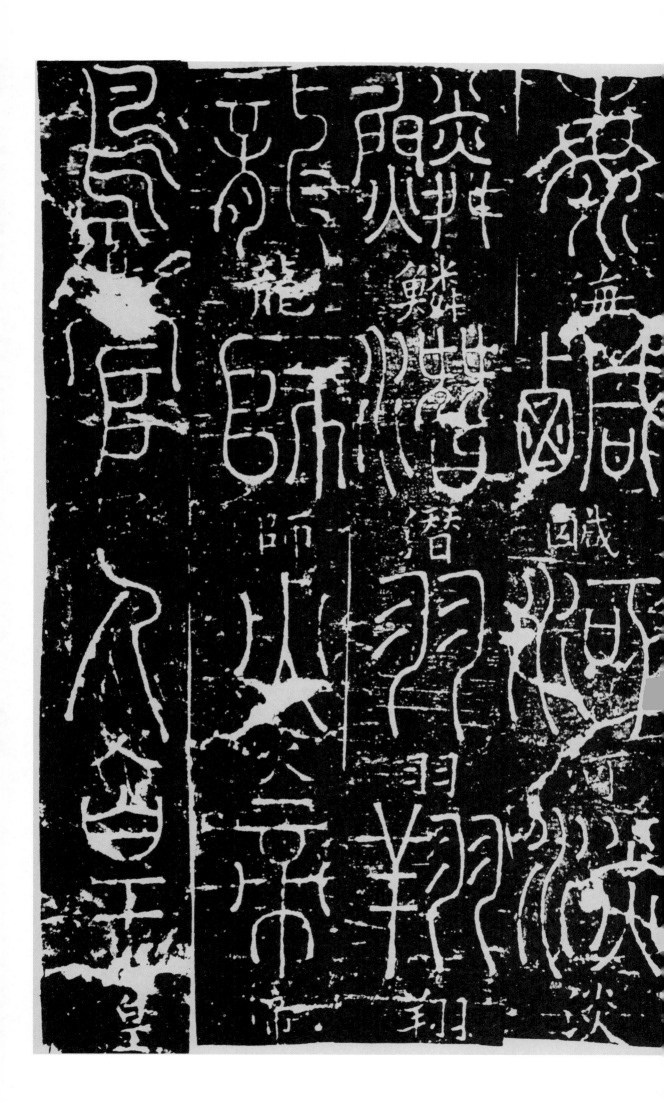

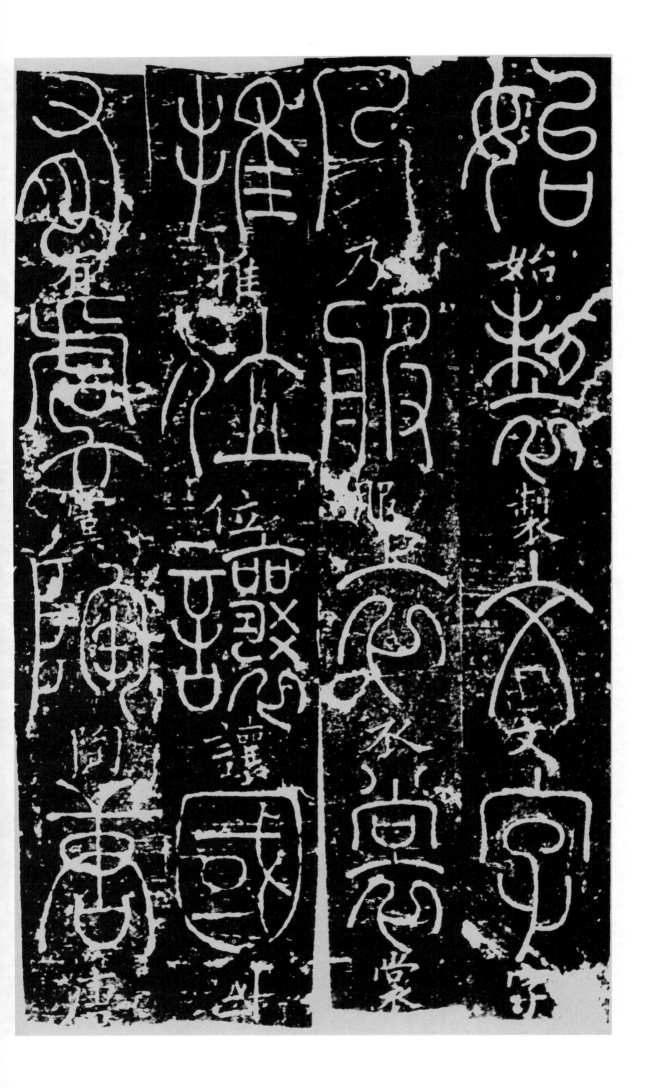

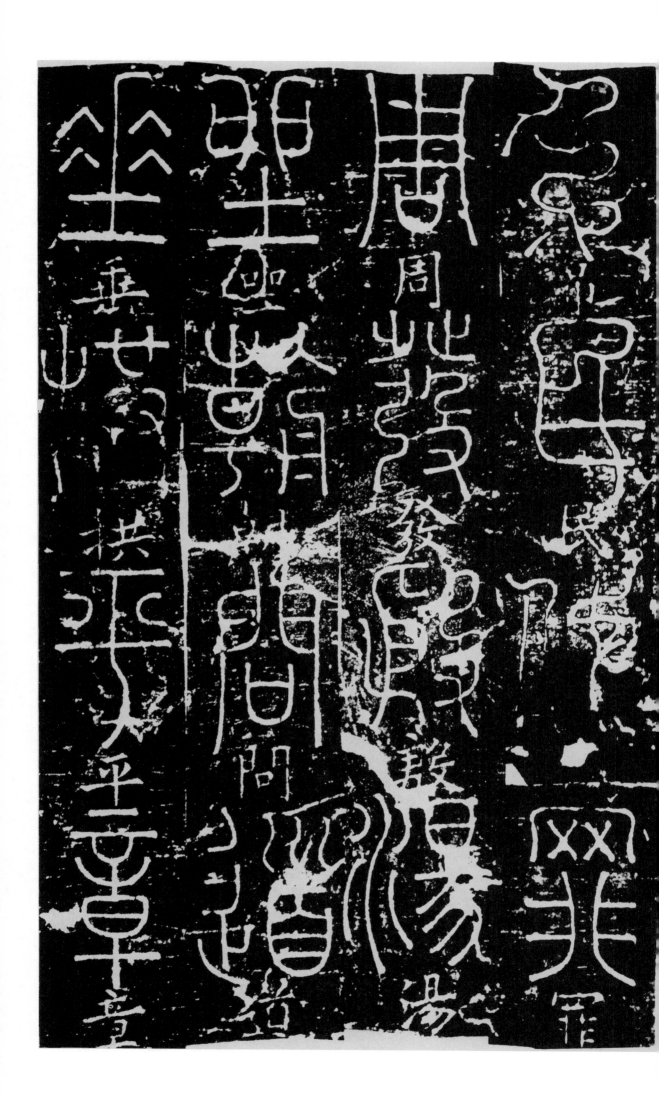

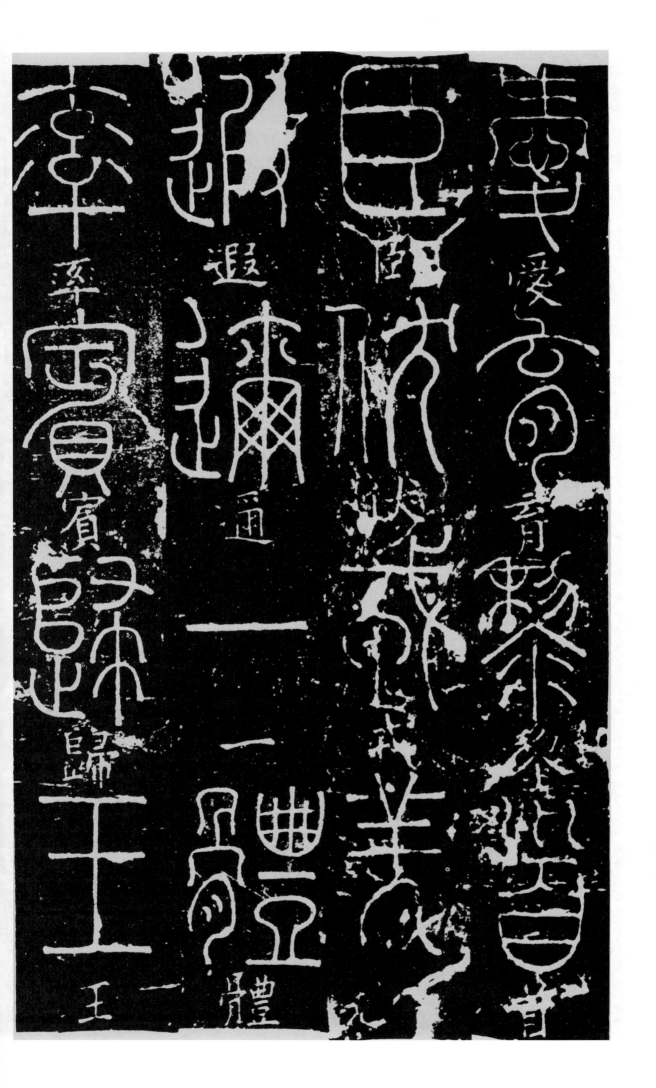

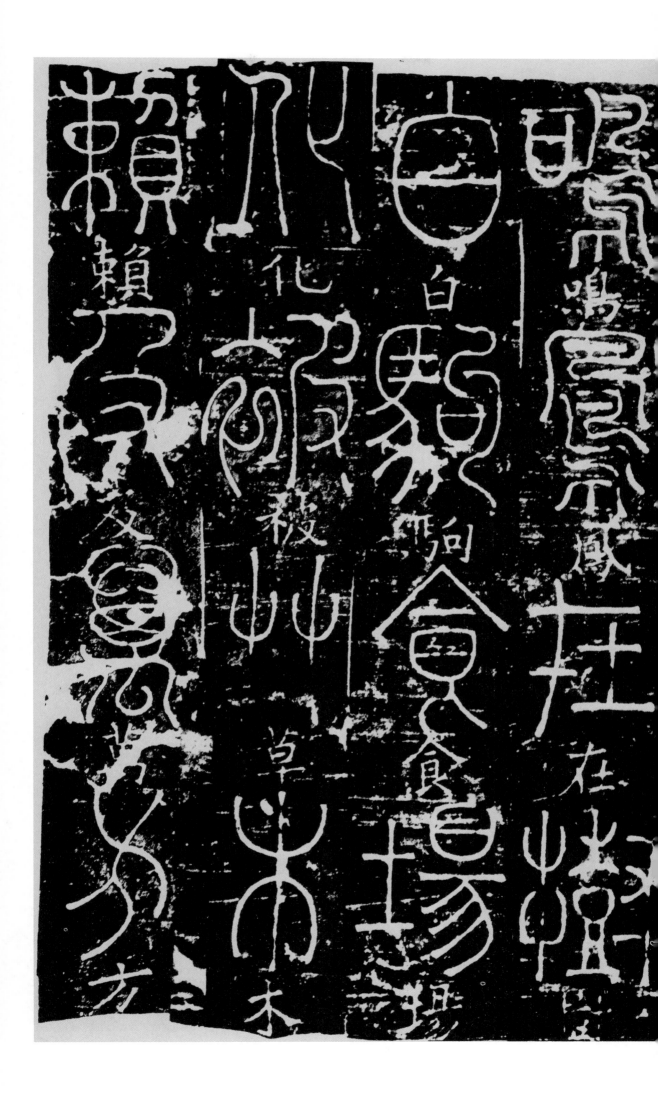

賴

化

白

殺

句

草

食

在

木

方

場

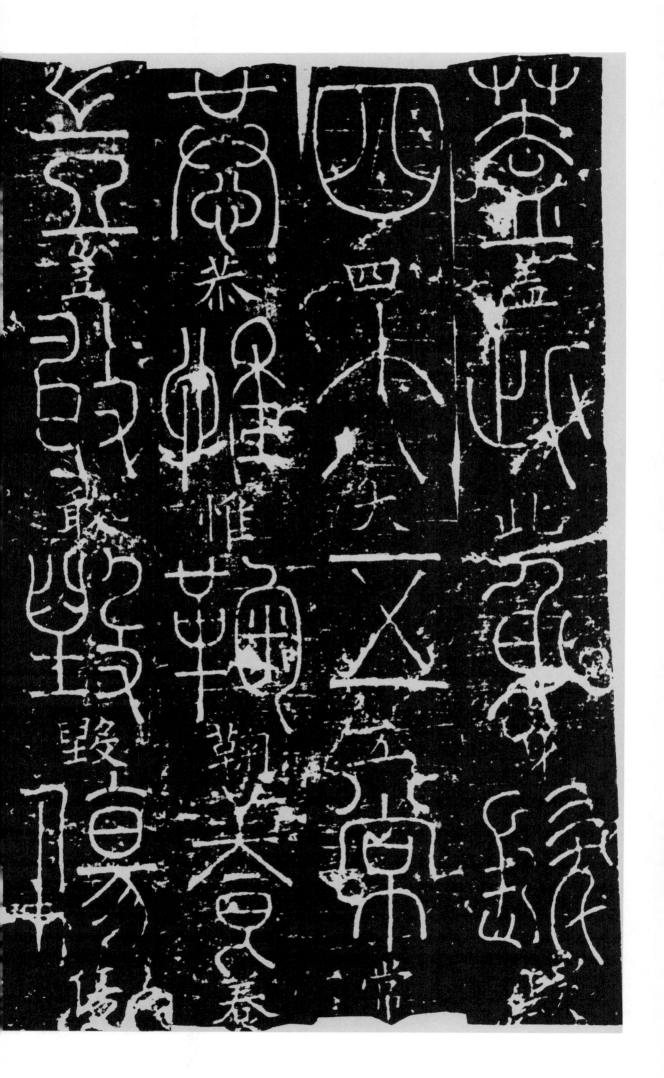

214

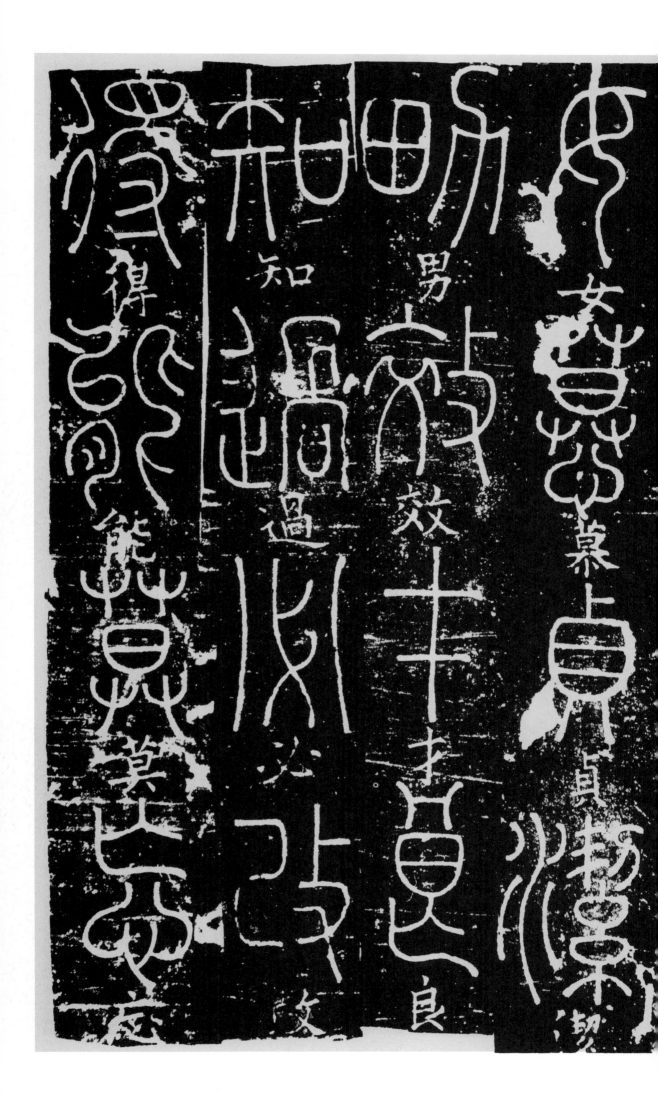

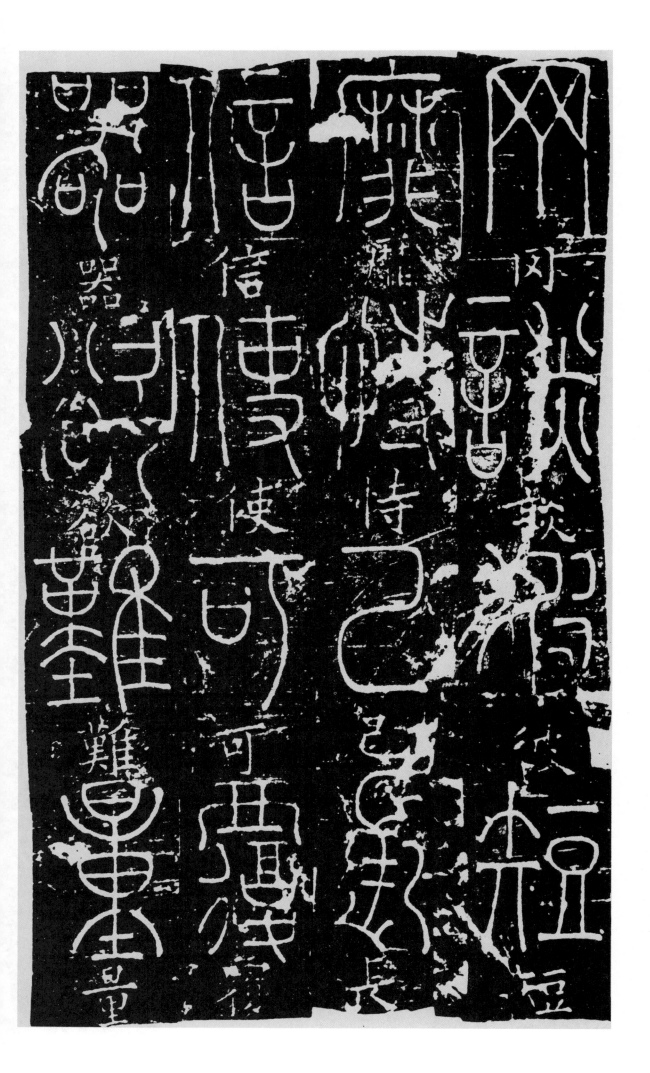

福福禾州

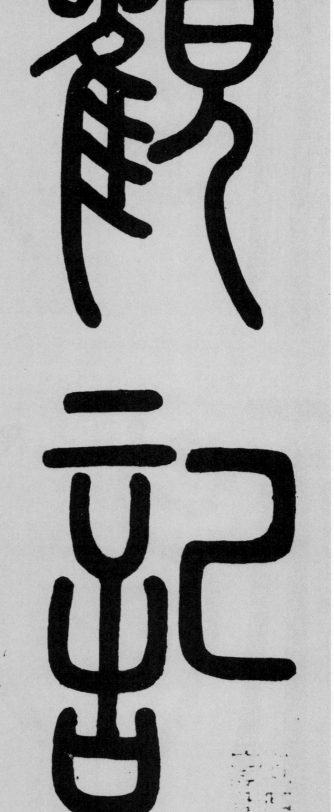

觀
記

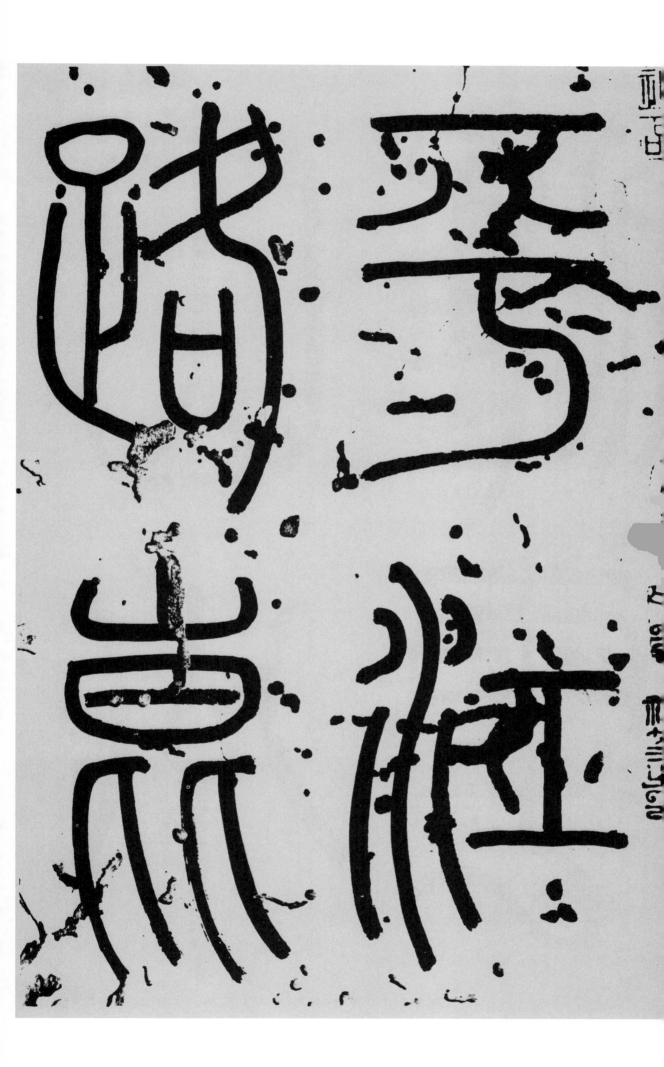

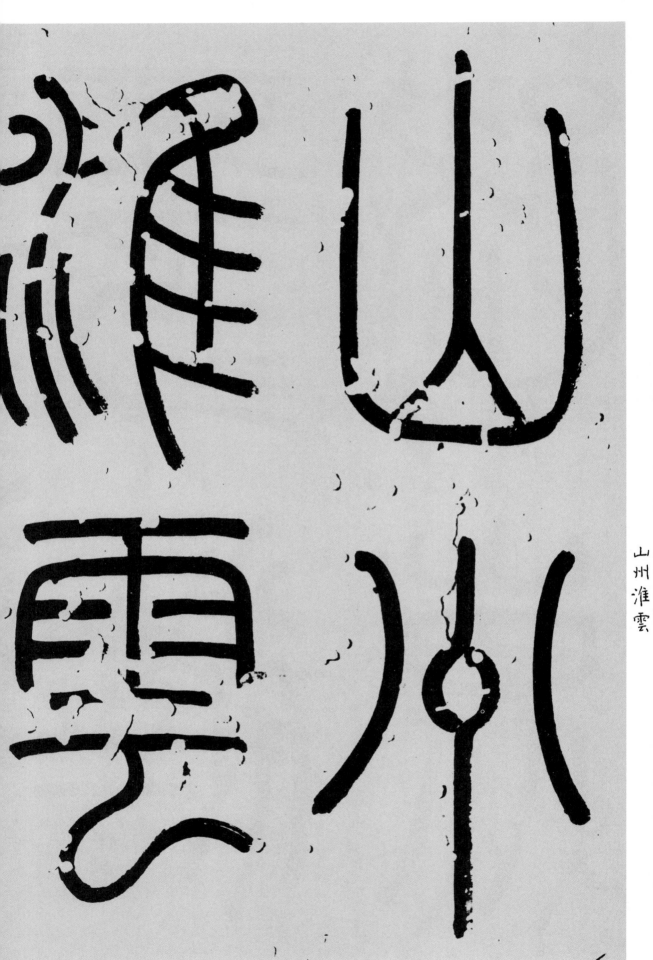

山州淮雲

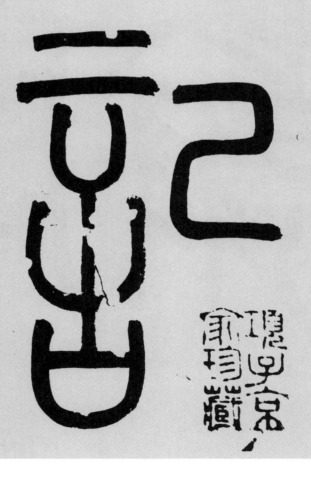

院
記

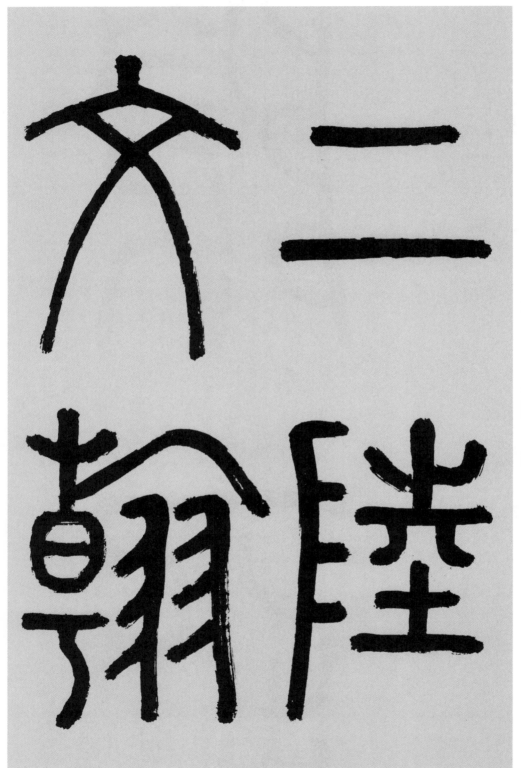

二陆文翰

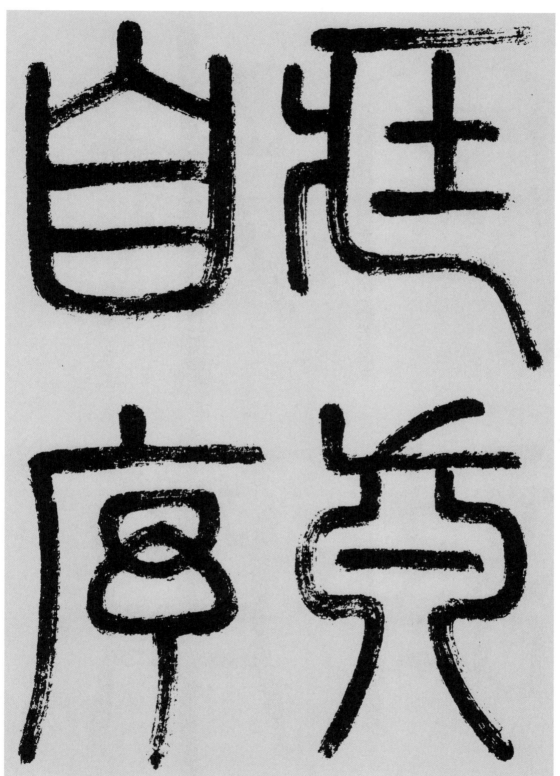

藏真自叙

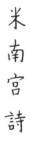米南宮詩

224

清人篆隶

清人篆隶

有清一代书法，篆隶最为可观，超越前人，直接秦汉，著名者亦不乏其人。

兹选辑八家：一、郑簠（一六二二—一六九四）字谷口，上元（今南京）人。工隶书，学《曹全碑》，别具一格。后高凤翰、万九沙等皆从学。

二、王澍（一六六八—一七四三）字若林，号虚舟，江苏金坛人。擅小篆，其铁线篆尤为著名。三、金农（一六八七—一七六三）字寿门，号冬心，仁和（今杭州）人。为『扬州八怪』之一，创漆书，隶书亦颇有新意。用长锋羊毫作篆隶，气势雄伟，开一代风气。五、伊秉绶（一七五四—一八一五）字墨卿，福建宁化人。其隶书开张厚重，如铜铸铁浇，独树一帜。六、何绍基（一七九九—一八七三）字子贞，湖南道州（今道县）人。其篆隶古朴遒质，极有金石意趣。七、杨沂孙（一八一二—一八八一）字濠叟，擅篆书，提转方折，别具一格，吴昌硕早期曾学之。八、吴昌硕（一八四四—一九二七）号苦铁，浙江安吉人，其书先学杨沂孙，后学《散氏盘》《石鼓文》，自成一家。

四、邓琰（一七三九—一八〇五）字石如，安徽怀宁人。

平生虵蚿趣久朱謝

浮君許老真鴆拙形

臞類崔清魄風藾朓

是故郷徑竹霏香細

蘿苍闘色多巻懍黄

犢雨把釣白鷗波清

瀟　餘　蒼
屋　晴　眉
襯　溜　眷
繫　碧　閘
墅　天　河
航　迥　曠
雨　魈　并
　　山　州

溪　熟　春
田　趁　波
水　乞　綠
通　辞　牛
睡　時　半
囤　空　起
間　鶩　燃
霙　鴨　紅

勢春雨石田曲世日

容衰老尚洋樂火

平屋小長林東邦

紅歲轓公事足泚筆
紀曰功涇徽溪州漫
橋高瓦竇雲藏橋甬冉

232

主懷玖詩諸生載酒

過有時香一篆眉坯

劉兩柯

芑鄭簠

233

關雎 關關雎鳩在 河之州窈

窈淑女君　子好逑參　差荇菜左

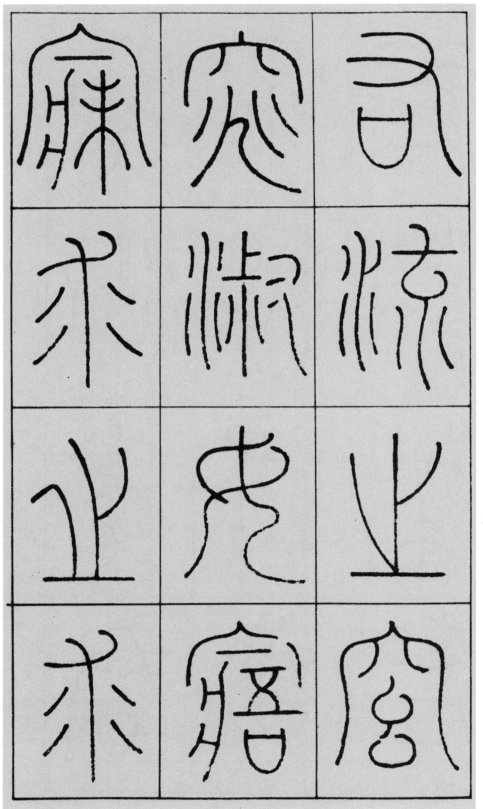

右流之窈　寙淑女寤　寐求之求

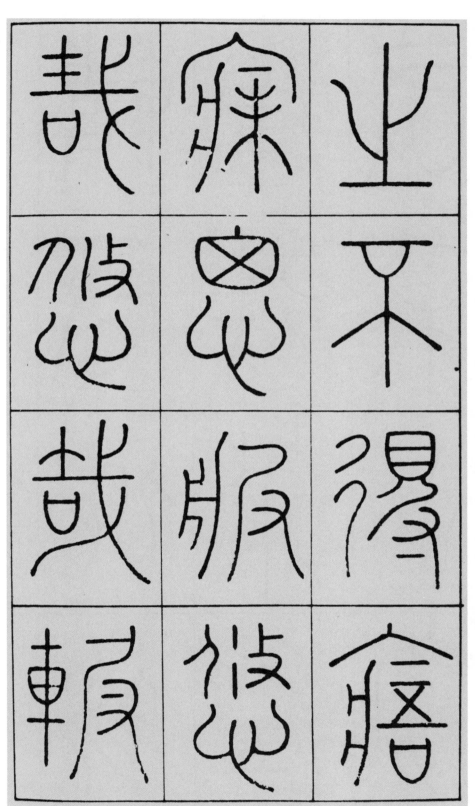

之不得寤　寐思服悠　哉悠哉輾

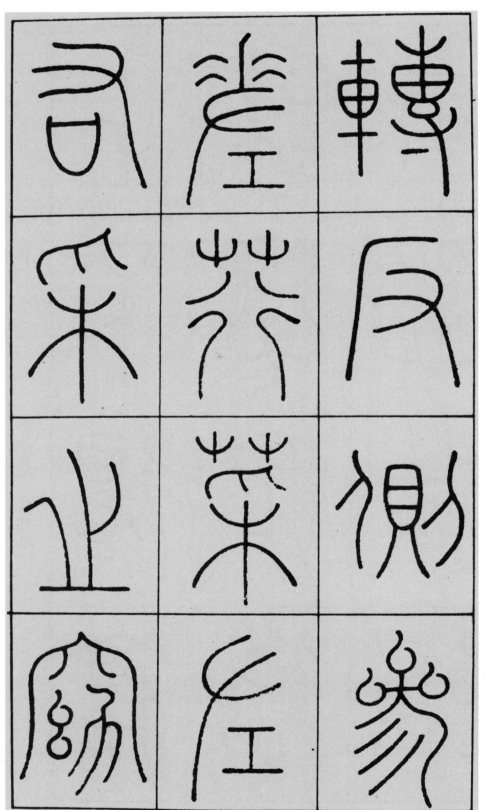

轉反側參　差荇菜左　右采之窈

238

窈淑女琴　瑟友之參　差荇菜左

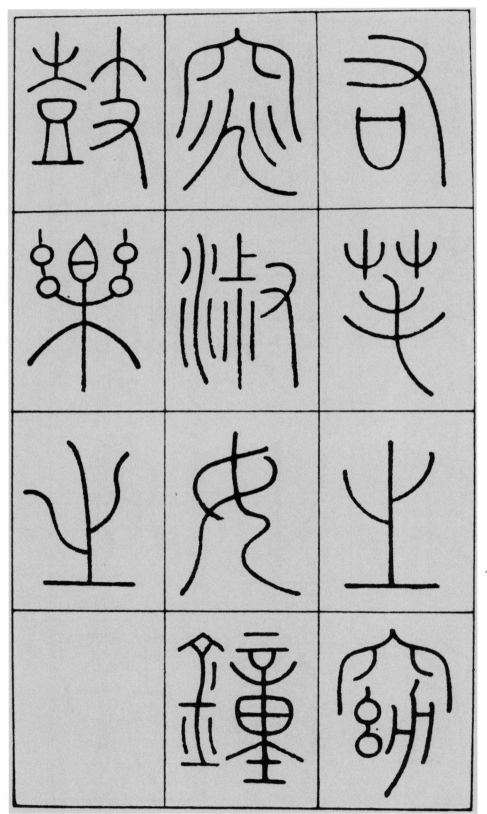

右芼之窈 窕淑女鐘 鼓樂之

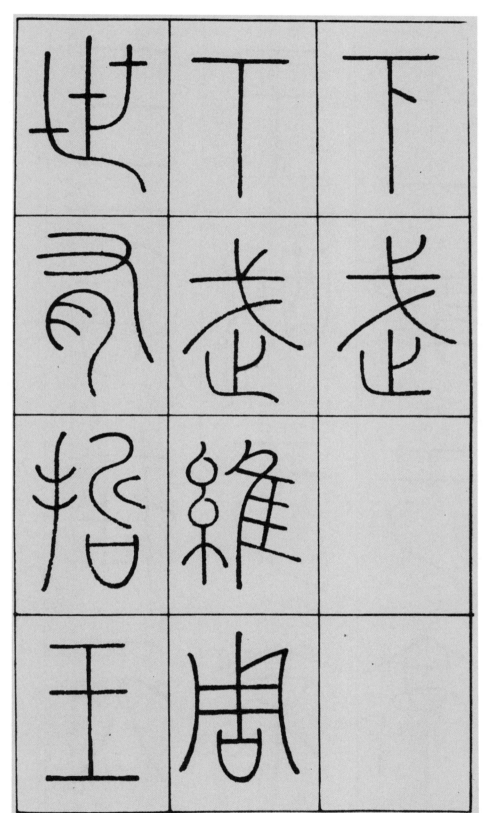

241

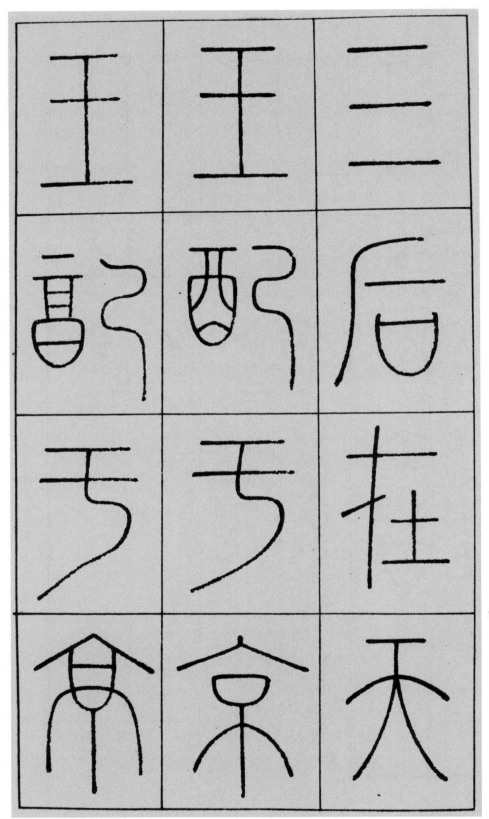

三后在天 王配于京 王配于京

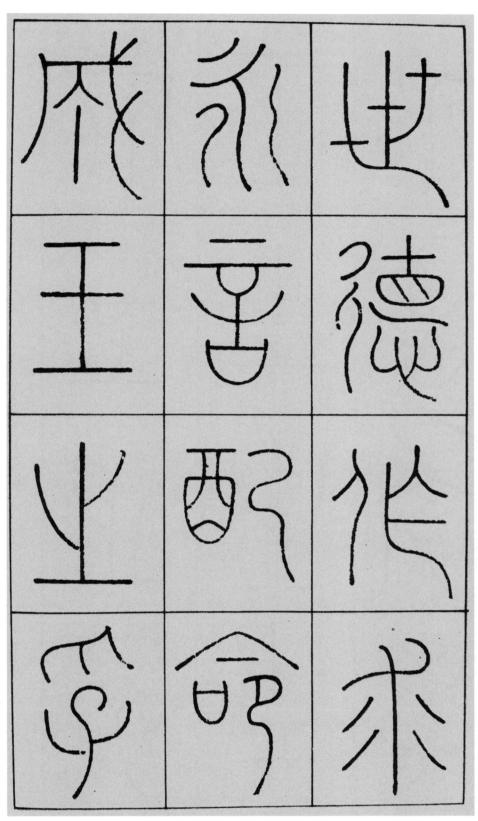

世德作求 永言配命 成王之孚

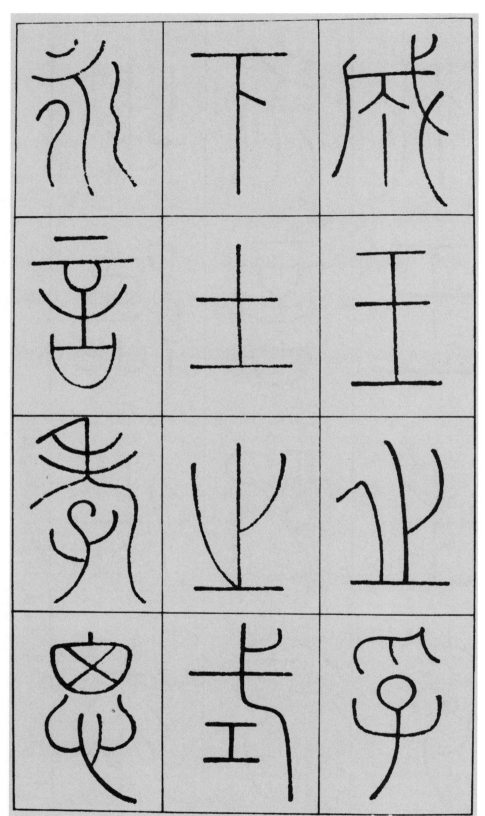

成王之孚　下土之式　永言孝思

孝思維則 媚兹一人 應侯順德

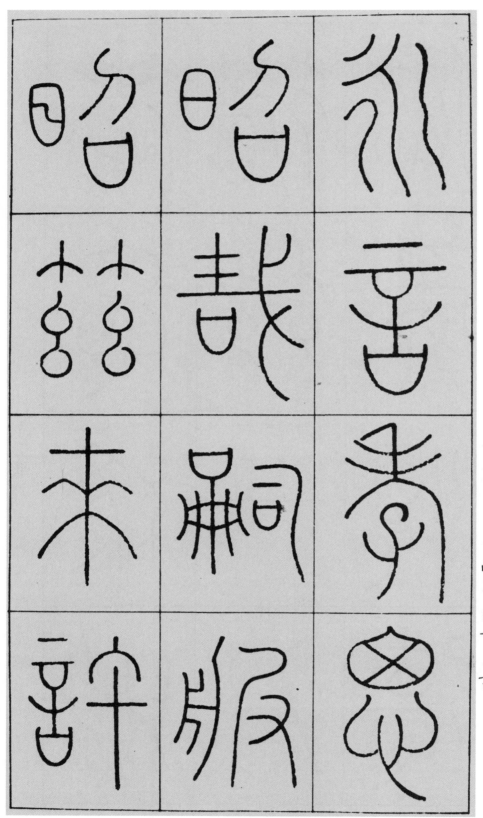

永言孝思　昭哉嗣服　昭兹來許

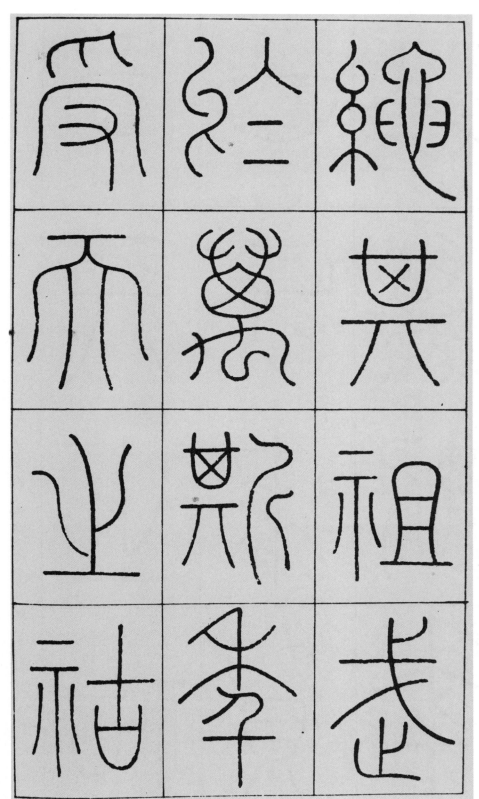

繩其祖武 於萬斯年 受天之祜

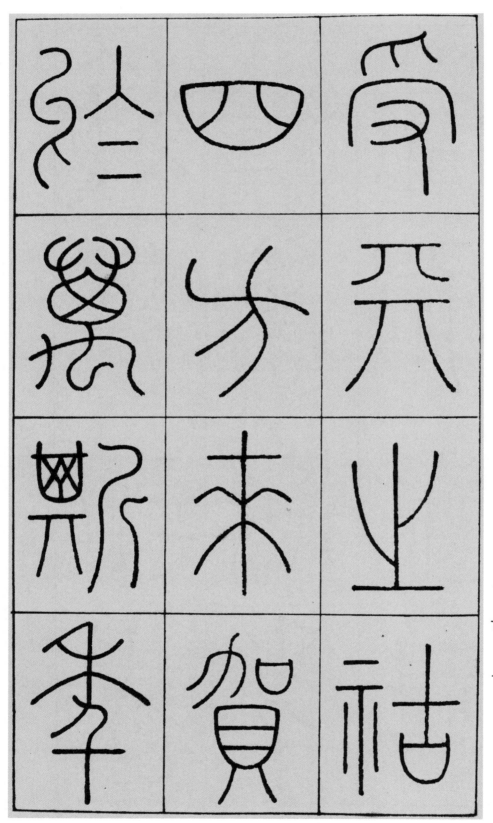

受天之祜 四方來賀 於萬斯年

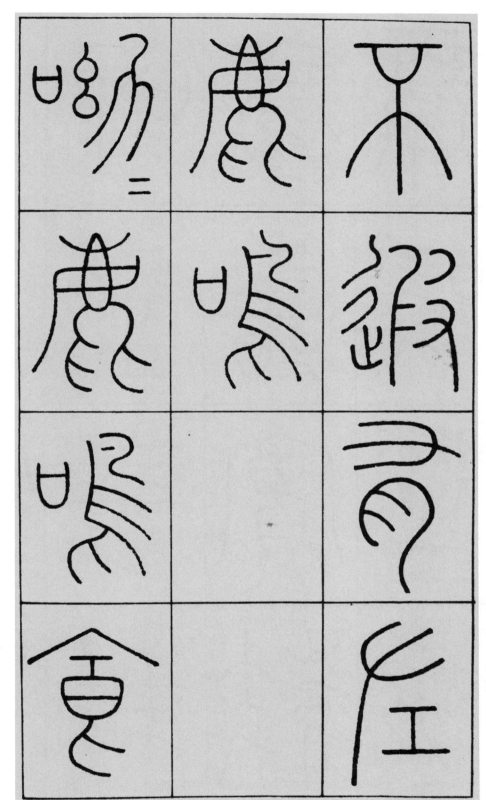

不遐有左　鹿鳴
呦呦鹿鳴食

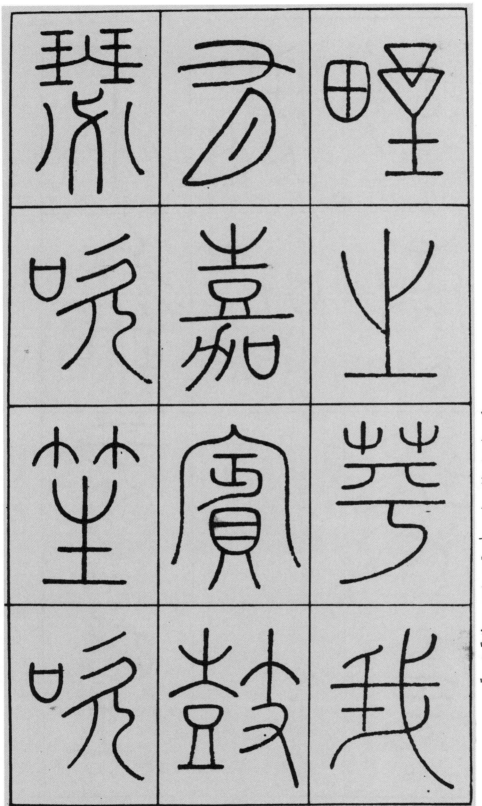

野之苹我　有嘉賓鼓　瑟吹笙吹

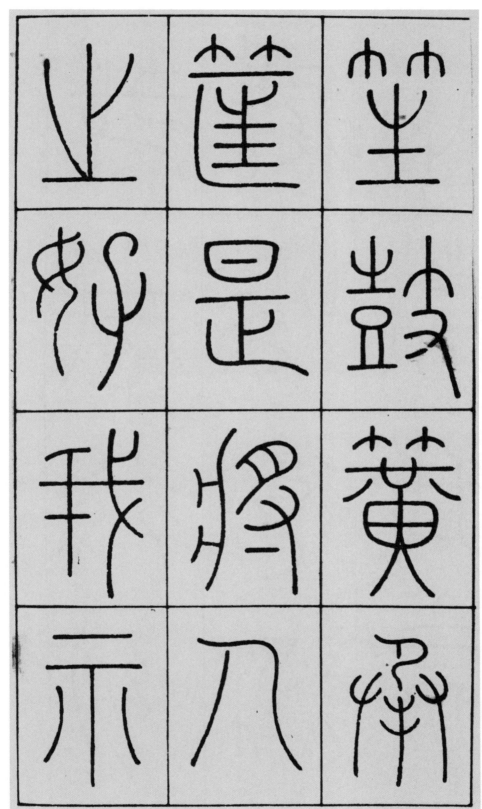

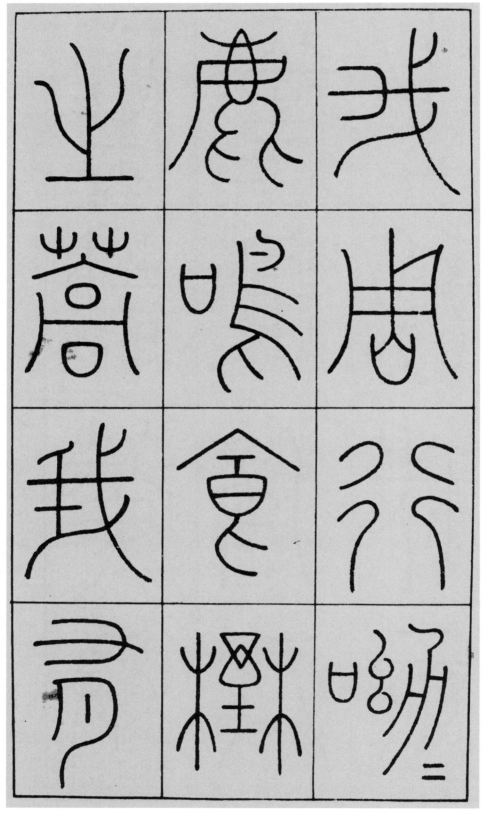

我周行嗢⹂ 鹿鳴食野 之萬我有

嘉賓德音　孔昭視民　不佻君子

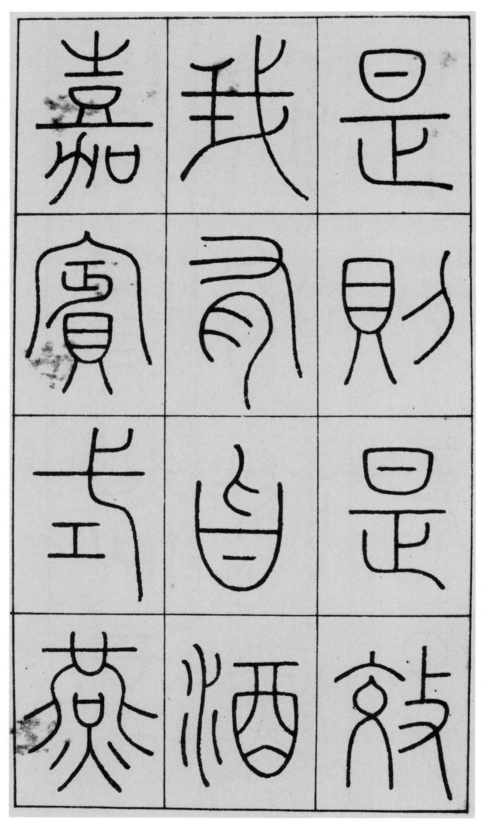

是則是效 我有旨酒 嘉賓式燕

254

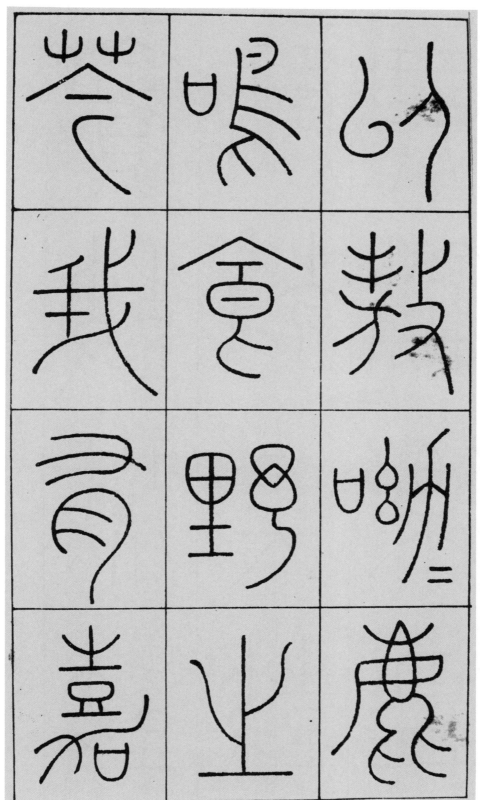

以敖呦呦鹿 鳴食野之 苓我有嘉

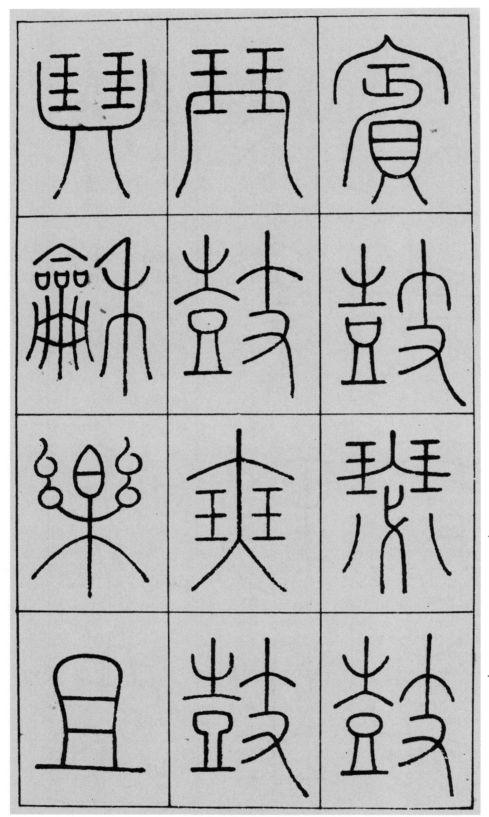

賓鼓瑟鼓　琴鼓瑟鼓　琴和樂且

嘉賓之心

嘉

酉

湛

賓

己

我

土

樂

貢

也

樂

旨

湛我有旨 酒以燕樂 嘉賓之心

257

王秀之為碧平
大守暮年亦還
戎問其故答曰

財	日	此
財	足	郡
生	入	沃
財	所	壤
禍	昧	琉
逐	者	阜

259

智者栗昧財亦
宗後禍吾山資
巳足岂可久留

以妨毀路乃上

表請代時人以

為王賢平恐冨

求歸到溉亨故
潅大凉祁人也
梁益与之賭棋

罝　爲　以
七　物　其
石　澂　齋
于　輪　前
華　即　奇
林　迎　石

園宴輕前移之
曰都下傾城從
觀所謂呈公石

世清眺

弟警為

泫有更

宇才部

茂學曰

治謙訣

蕑 灣 幽

之 遂 厎

洽 藥 積

深 窐 歲

楯 巁 時

推 阿 人

嚴需

元宇自

孫寿到

也歲居

务惠士

有之藏

性戌父聶以駿
聞孤貧勤學行
止書卷亲離手

從攜屯
城之游
為官賦
江于又
夏途作
郡作七

歆　宗　譜

識　詣　記

之　于　猶

彦　學　精

咸　夕　漢

終　所　書

王遠字景舒仕

光祿勳時人謂

遠如屏風屈口

從俗能蔽鼠露

言能柰乖物理

也子僧祐務聰

悟　華　癈

讓　靡　瑈

耆　工　沛

莊　艸　國

宗　隸　劉

尚　善　獻

朝　王　卿
隱　儉　遊
答　曰　窓
曰　卿　喜
臣　可　燕
兆　稱　謂

其是敢
初歲妄
為閒同
從多高
兄病人
儉肯直

所重也皇甫和

字長諧安定朝

郡人弟亮無寰

宦情隱白鹿山後為尚書璧中郎當三日柰上

省故一

文亮曰

宜曰病

親一酒

詰曰所

其雨居

宅涔下標楊賣

之將買者間其

故答白爲宅中

水　流　埞
濬　入　終
栗　床　宗
洨　下　售
雨　由　其
卽　此　淳

寶如此江淡字

士清酒陽亭城

人也少貪畫日

研 藤 為 業 夜 讀

書 隨 月 光 北 斜

剿 握 卷 升 屋 睡

蟲	性	極
多	行	隋
線	仁	地
裹	藝	則
置	衣	雪
壁	微	覽

亡恐螽飢奴乃

裹寘衣中數日

閭終身無裹螽

母
山
以
生
闕
供

養
遇
鮭
菜
忍
食

菜
宗
食
心
山
其

有葉庸
生而改
廱已九
唯　月
食　小
老　重

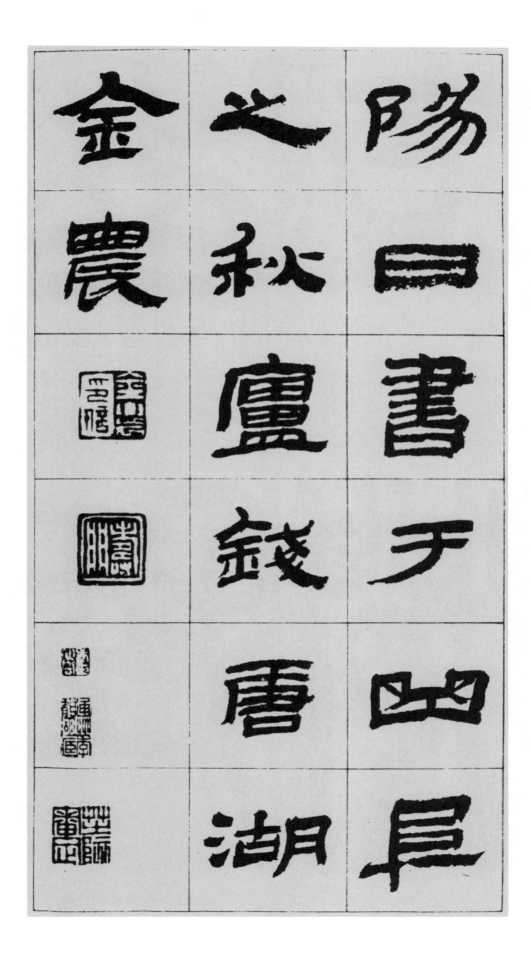

陽日書于幽貞
之秋盧錢唐湖
金農

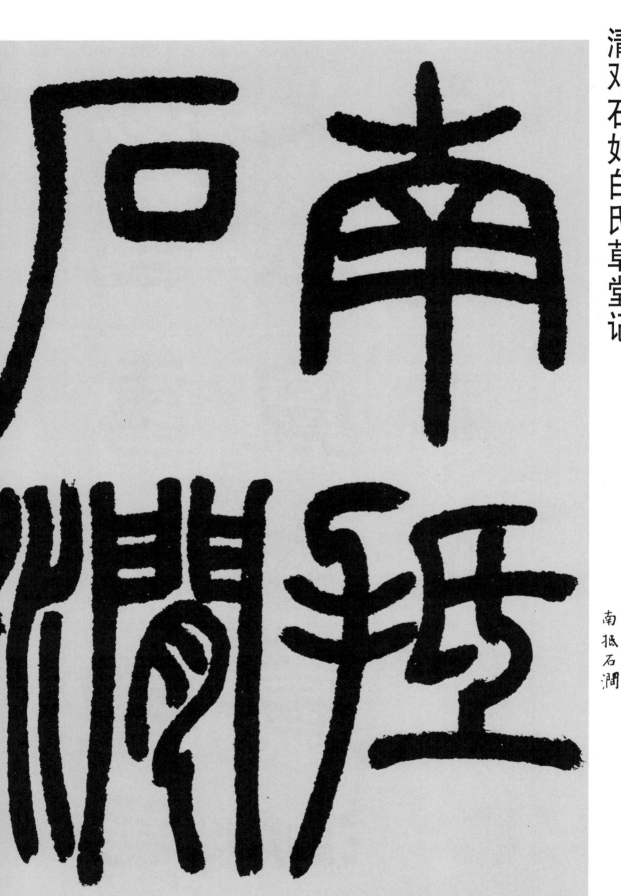

南狐石润

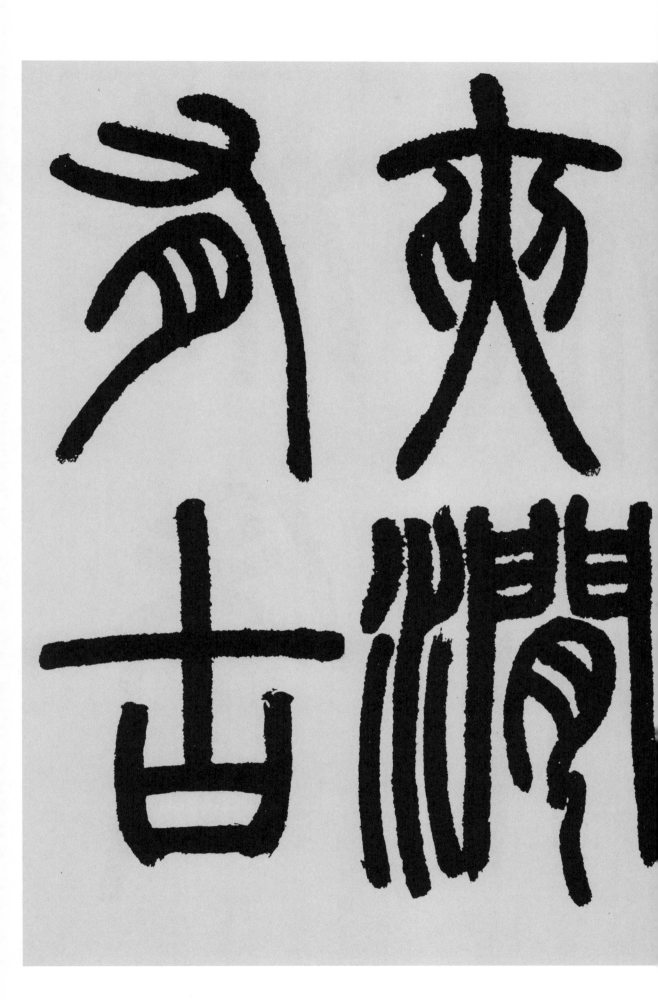

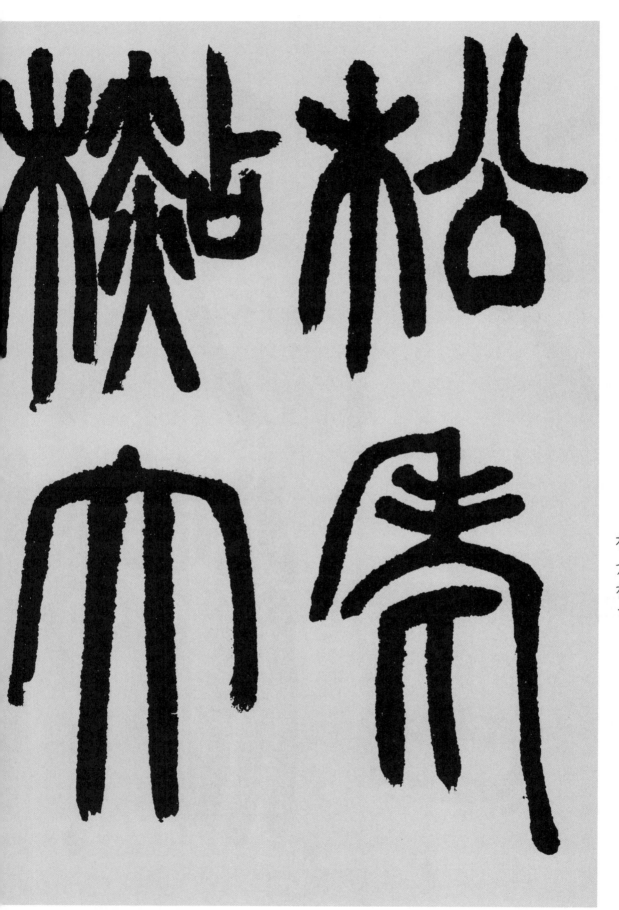

松老杉大

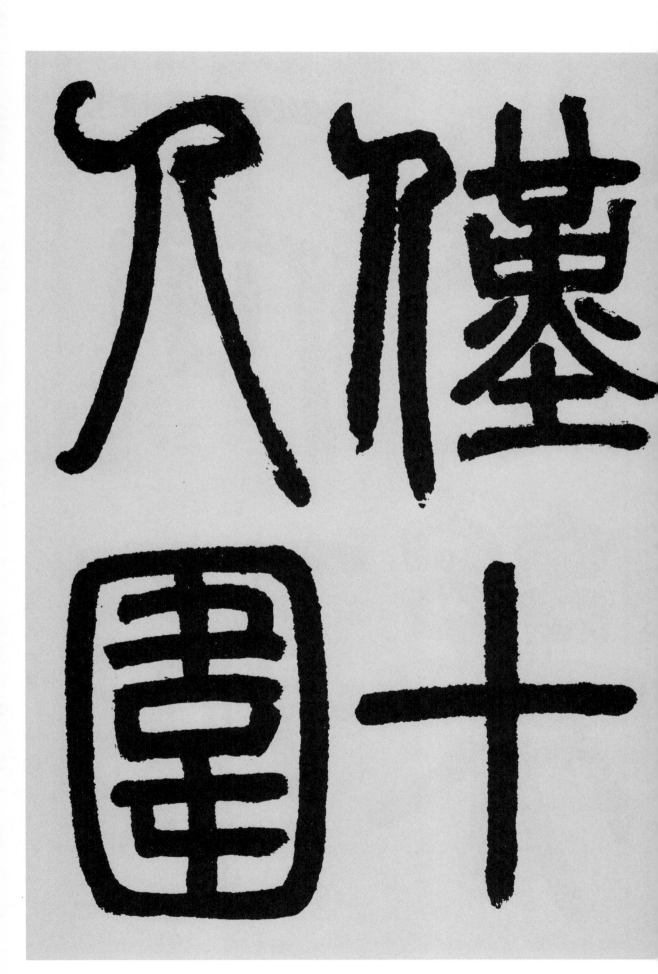

293

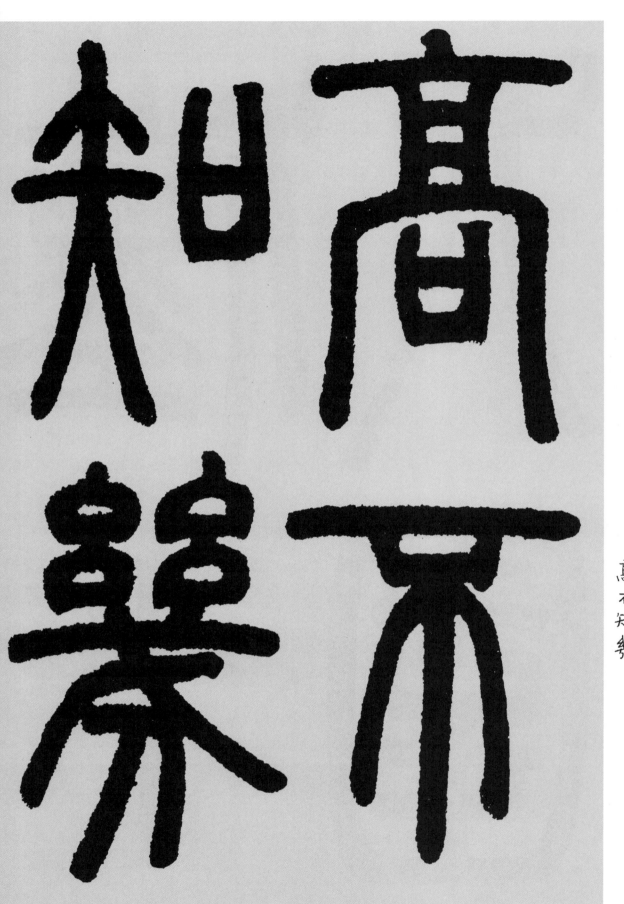

高不知幾

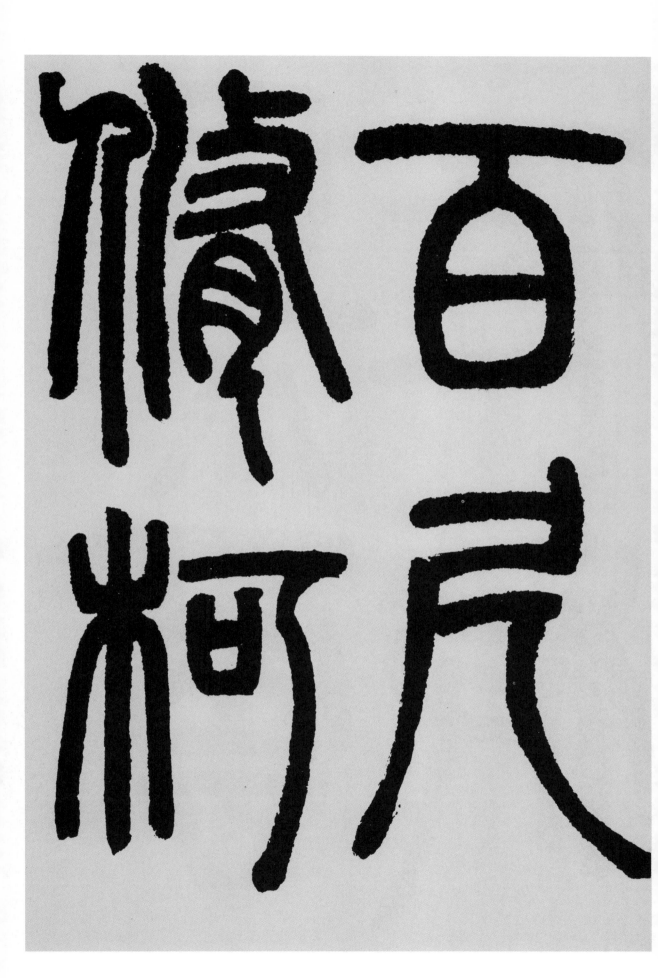

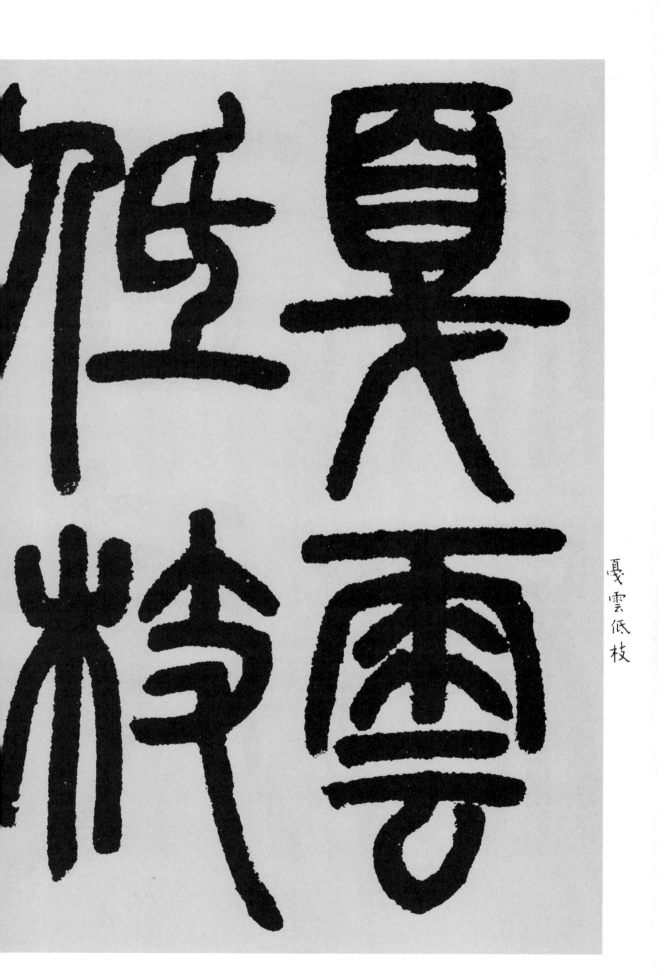

隮雲低枝

史如□□禄
□□□傳

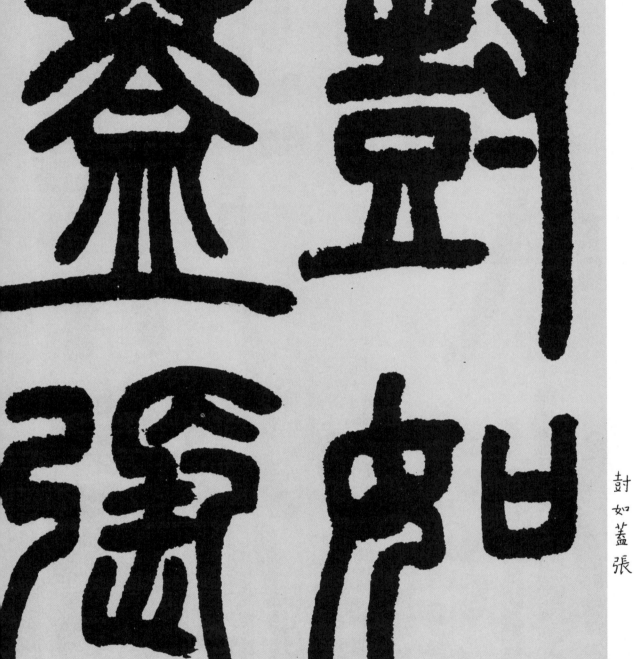

封如蓋張

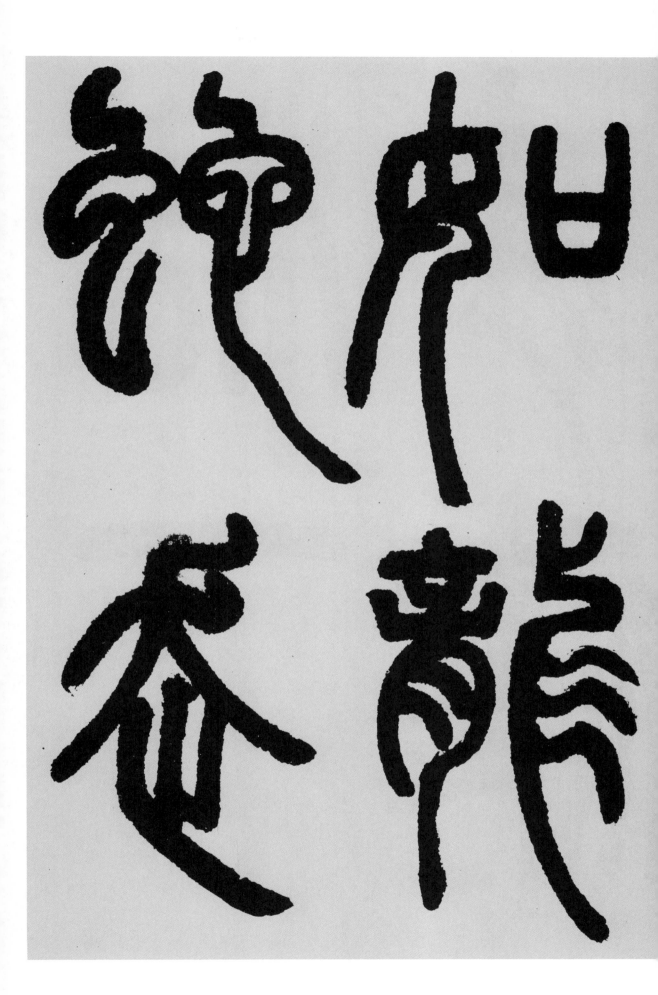

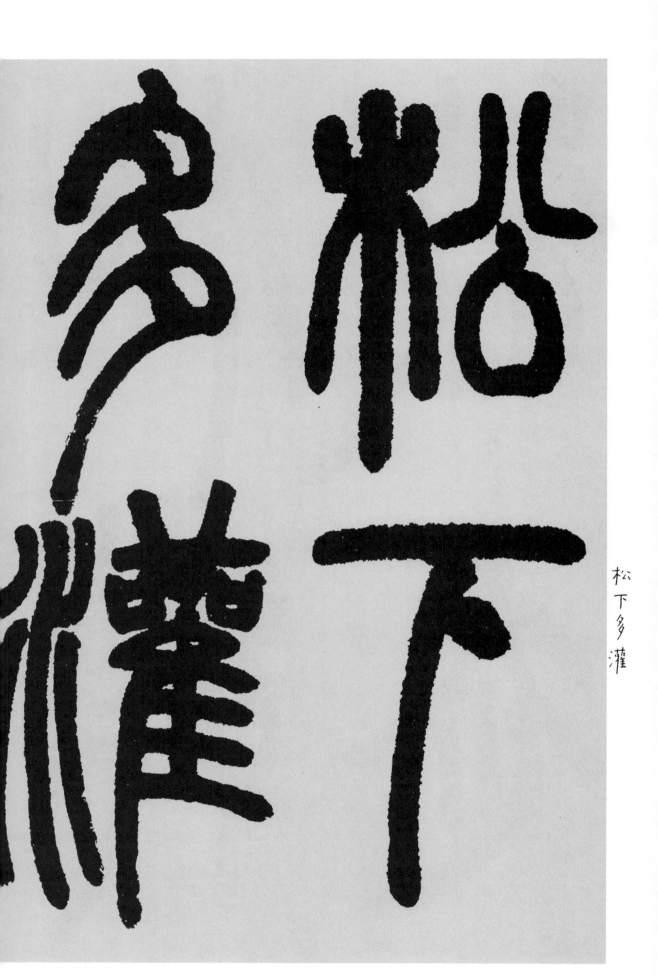

松下多灌

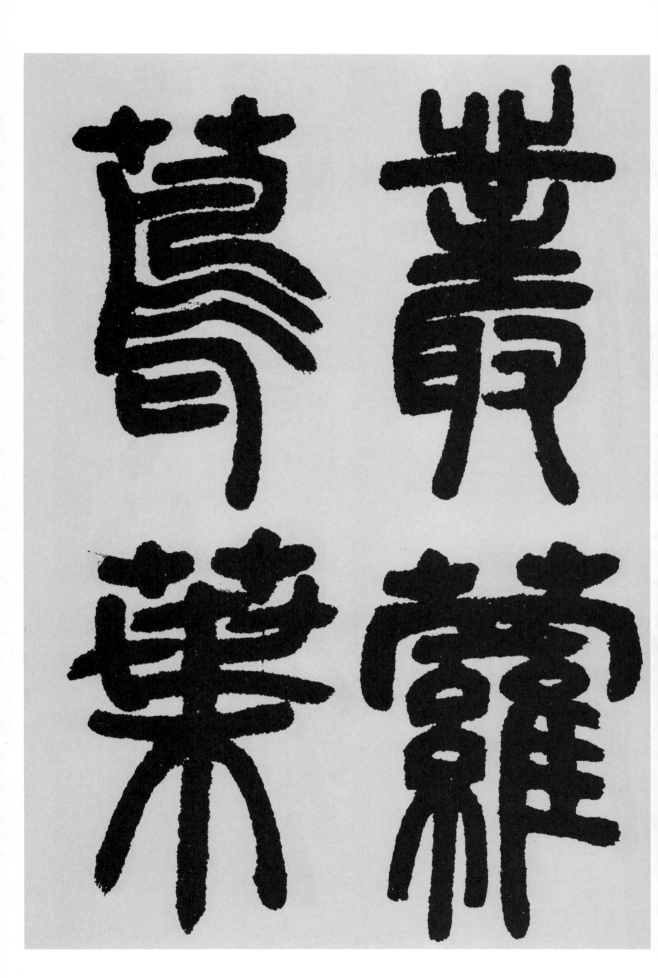

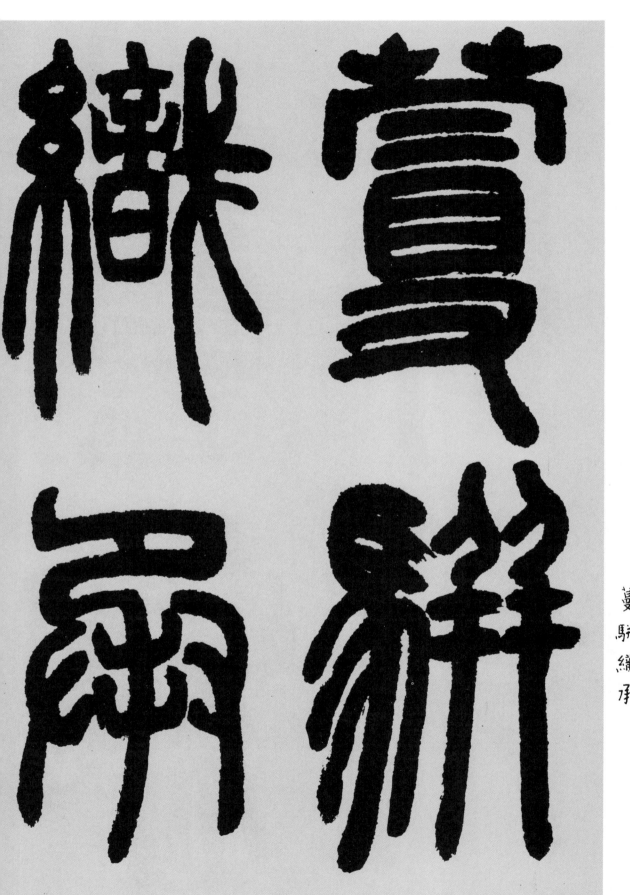

蔓駢織承

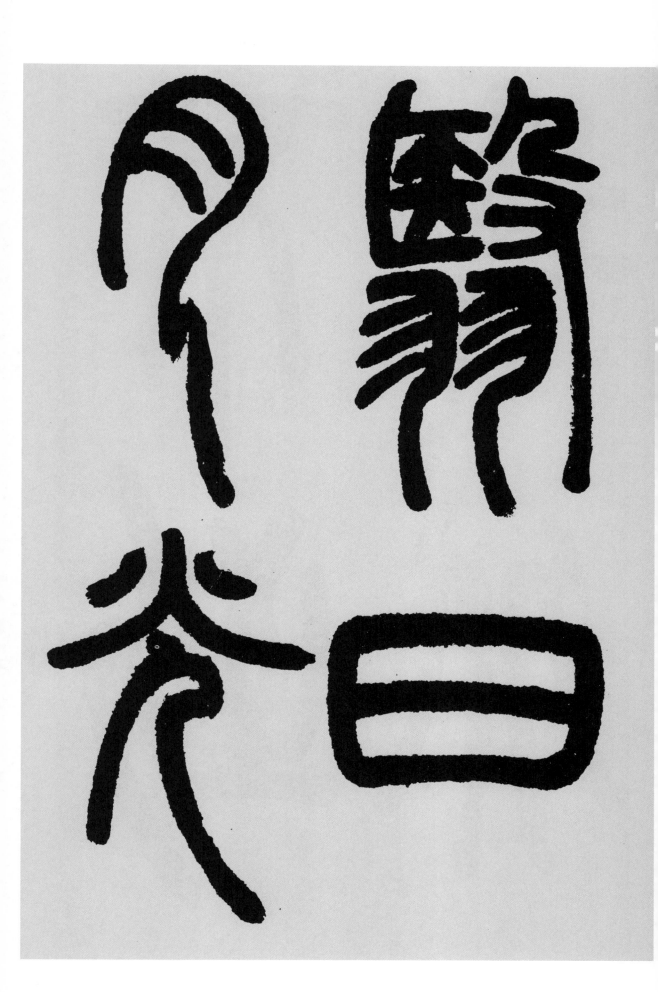

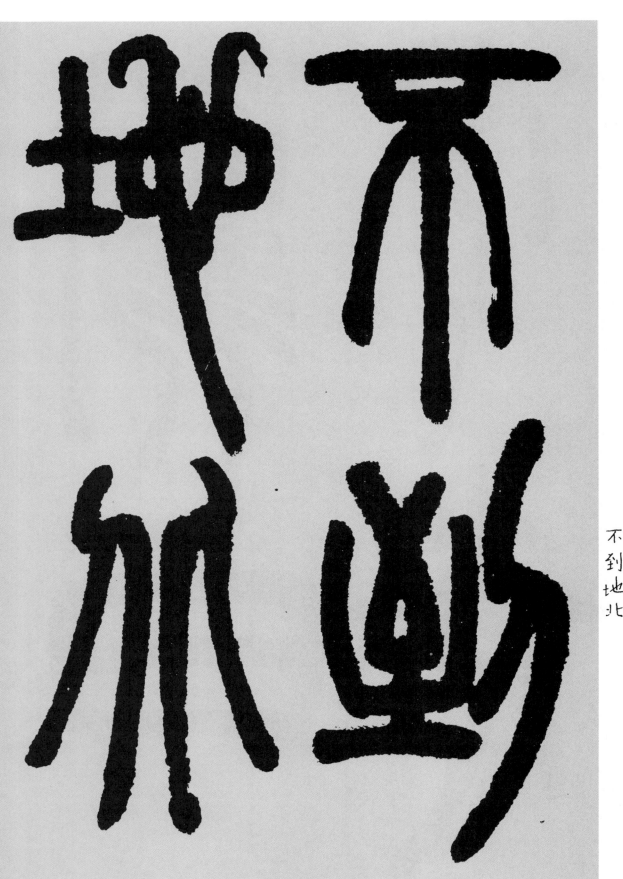

304

嶭陽

巤廬

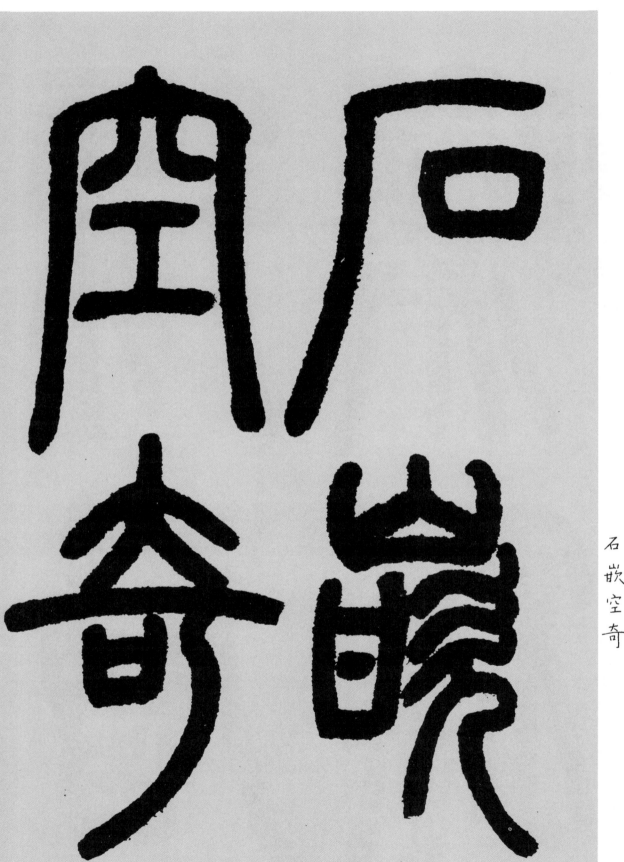

石
嵌
空
奇

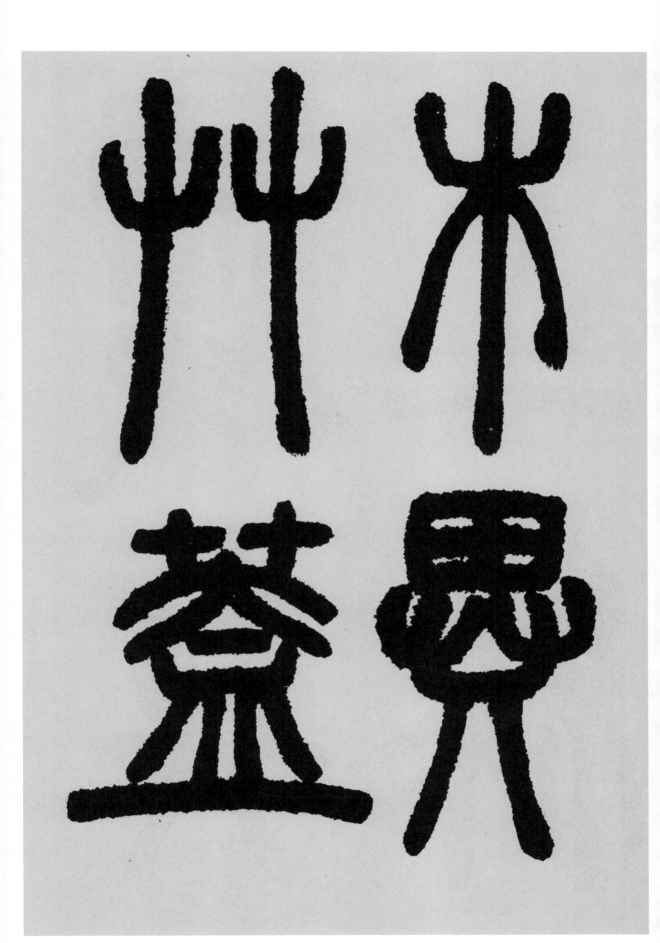

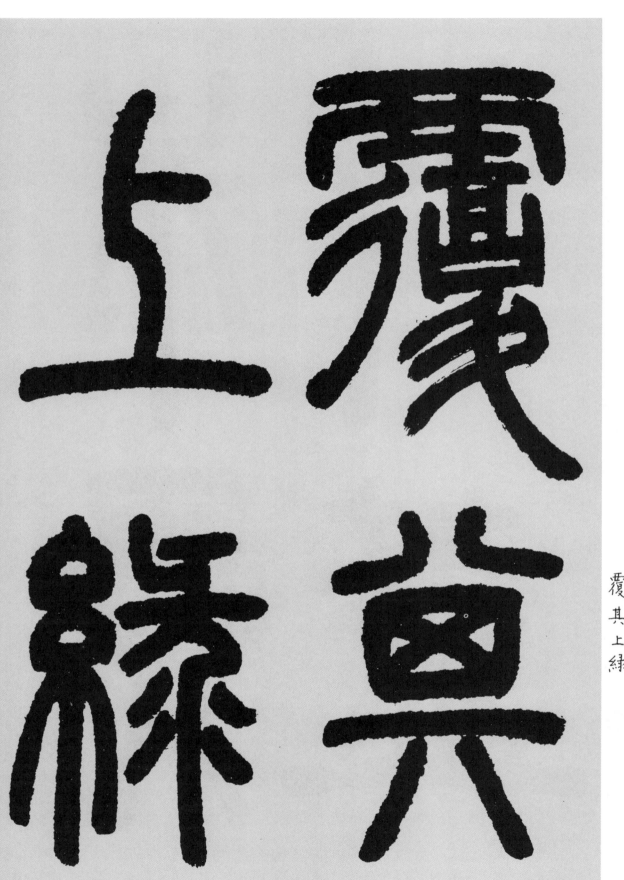

覆其上緑

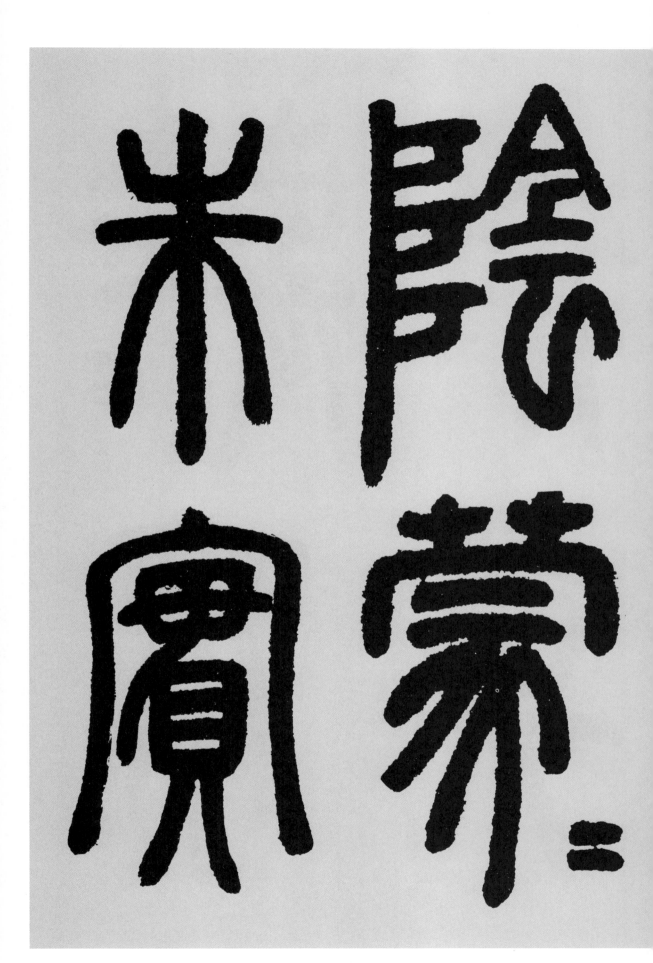

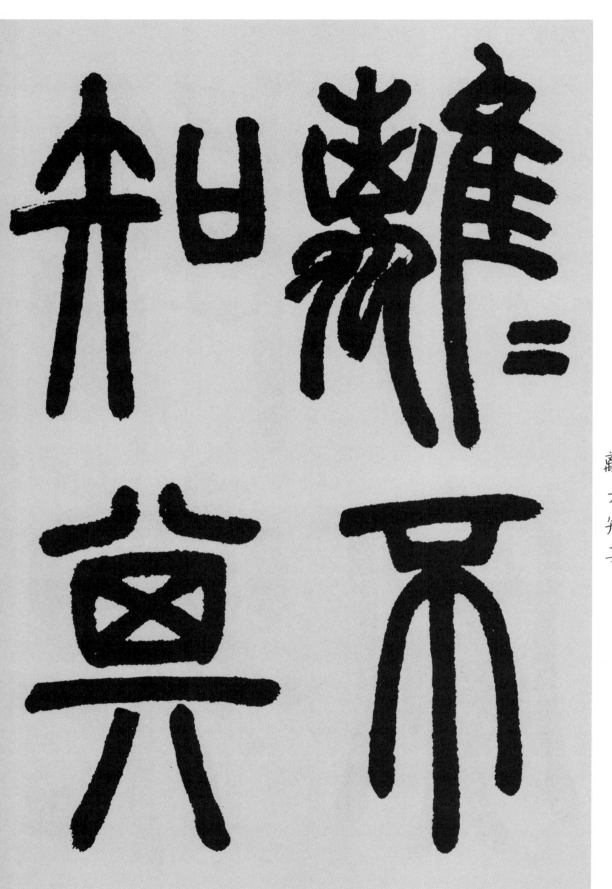

離〻不知其

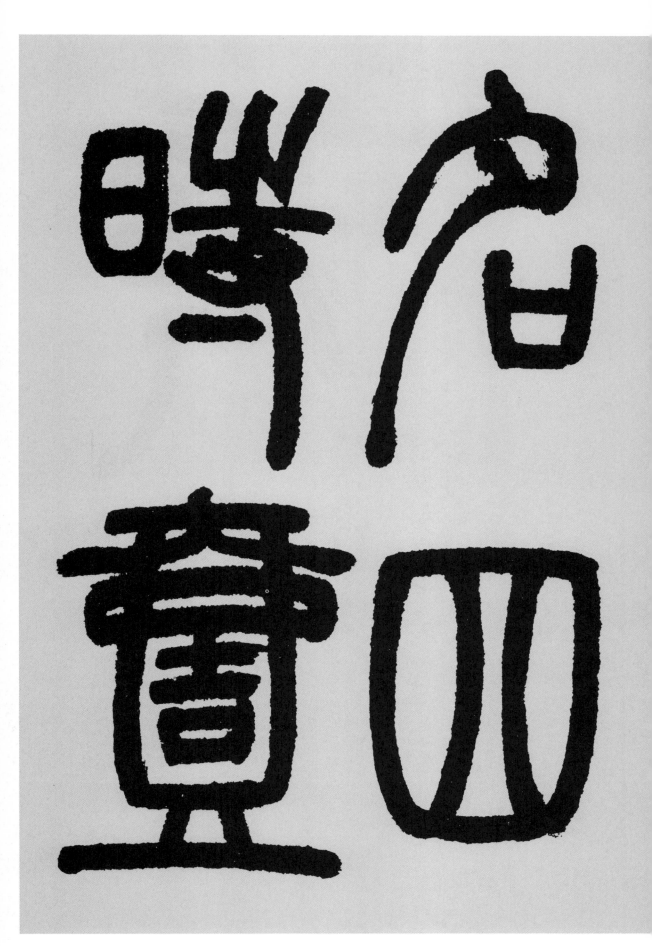

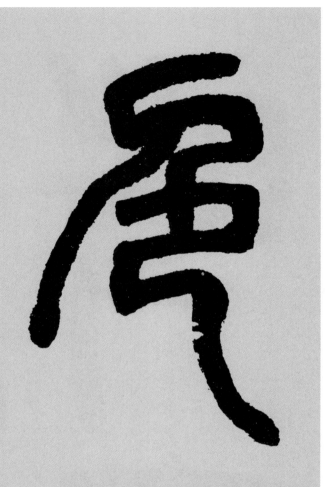

色

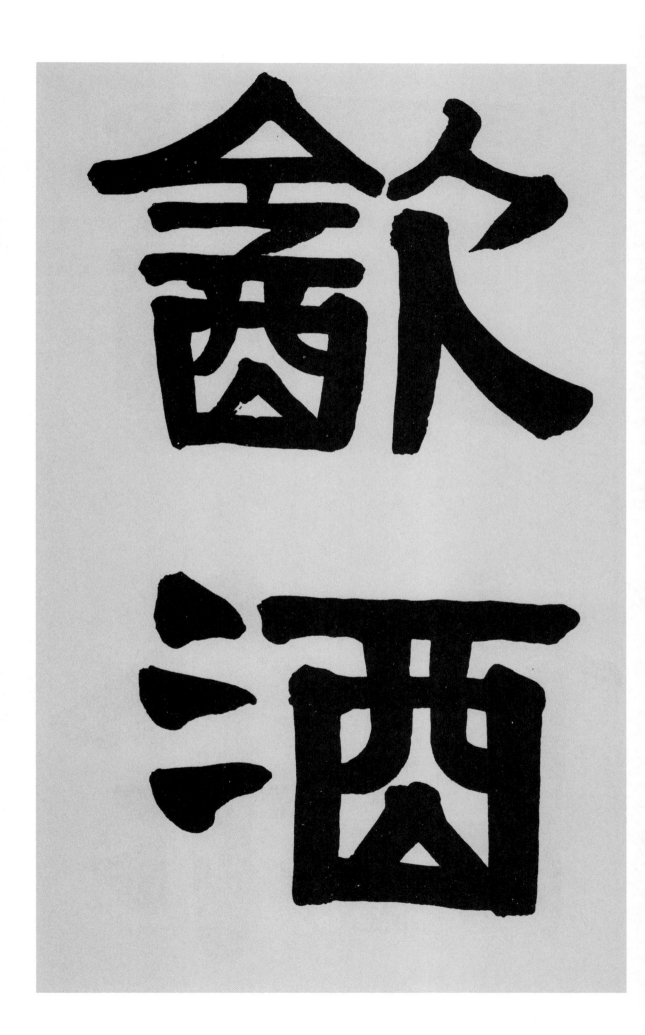

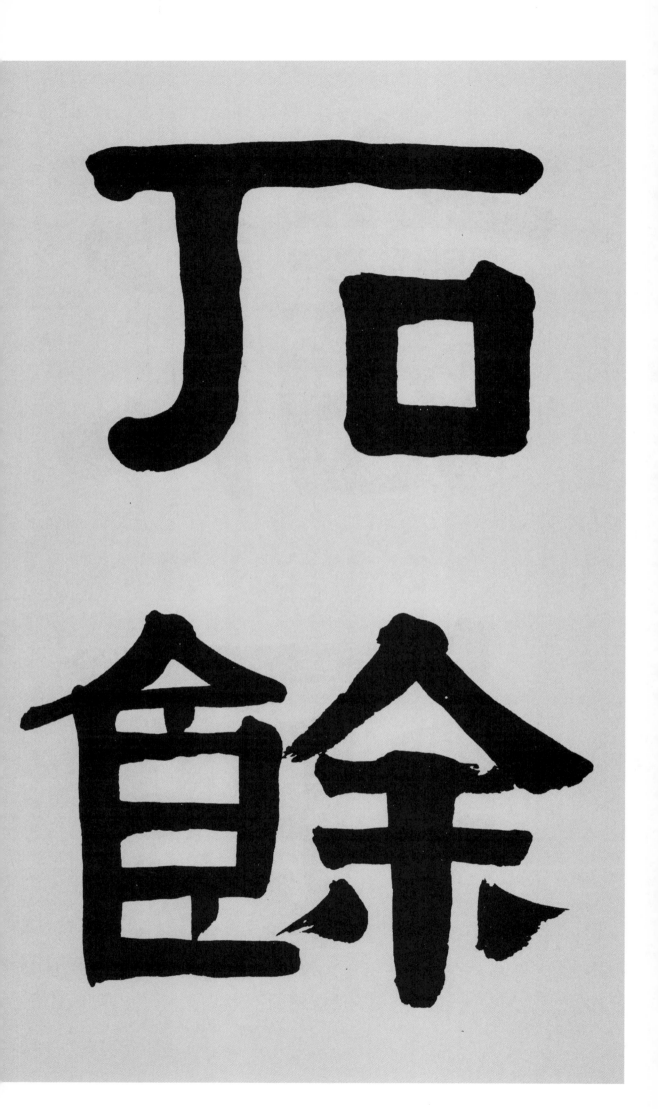

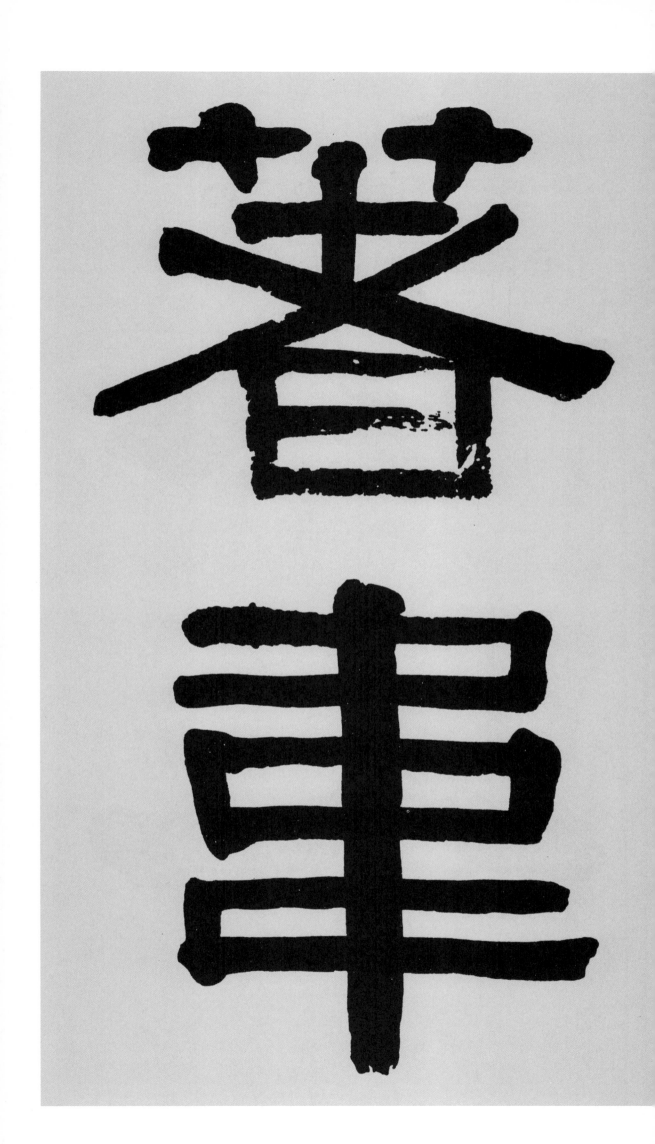

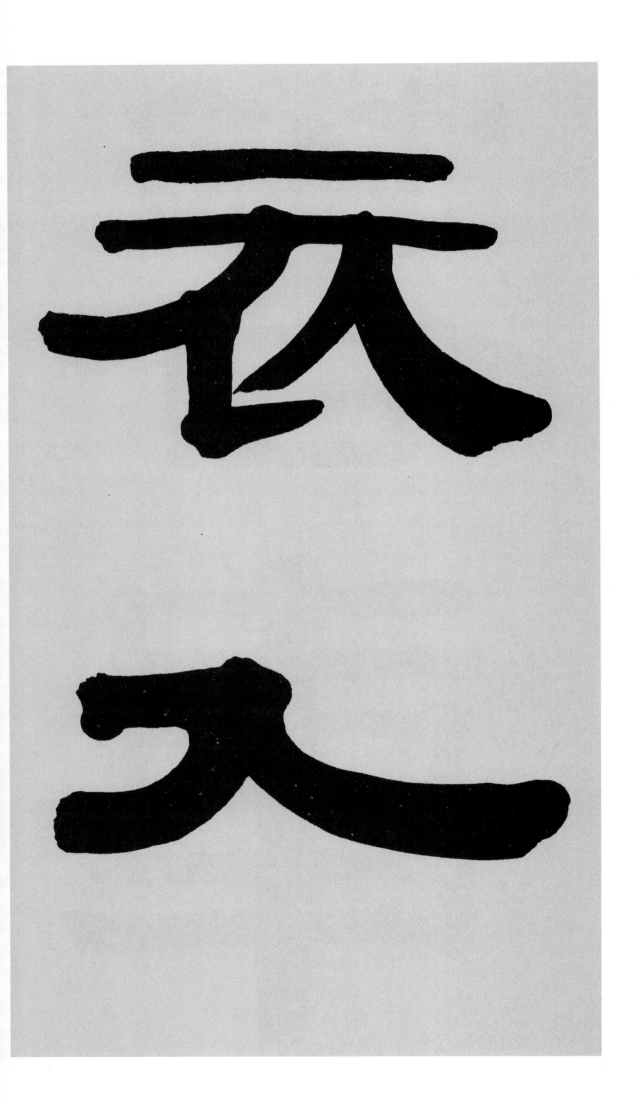

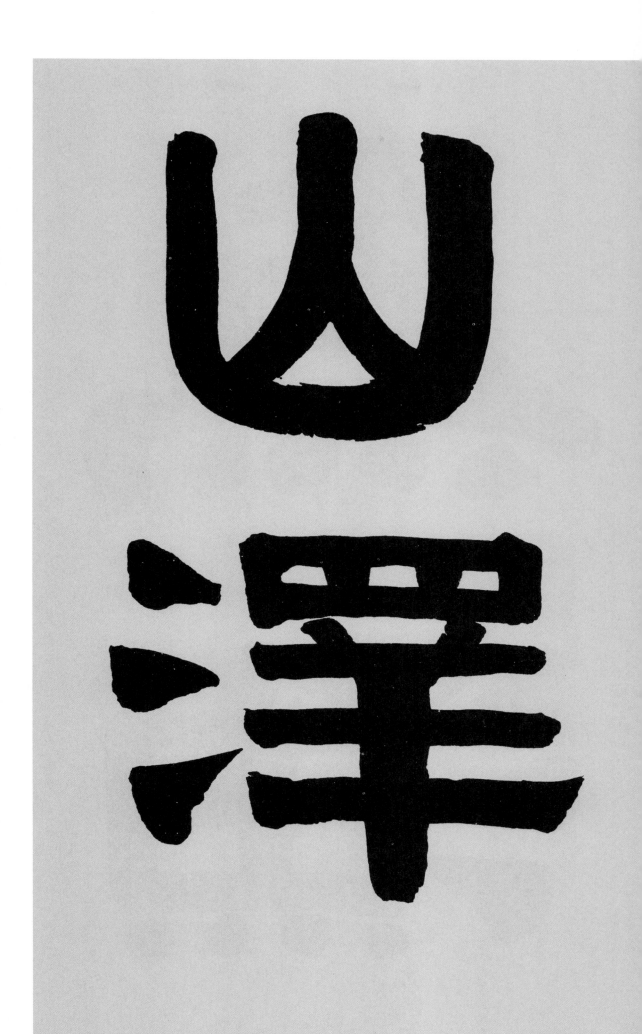

獵

事

有子產君子其
靡清惠已全如
石記戌表言女

韓仁　辭書

性量早
好不孤
莊然少
羌來有
傅山濤羣器

復輶亏

無面人

後折坐

言坐有

而過

授乾臣

神巛伏

挈所念

曰挺孔

元西于

制狩枭

作獲制

故麟命

孝為帝

經世卯

324

際行燿

隔尚日

期曹孔

稽孝生

庶靈倉

已 脩 為

為 定 赤

素 禮 制

王 義 故

稍 臣 作

古　命　窗

德　綴　秋

亞　紀　吕

皇　撰　明

代　薔　文

道可道非常道名
可名非常名无名
之門天下皆知美
天地之始有名天

地
之
母
故
常
无
欲

知
善
之
為
善
斯
不

以
觀
其
妙
常
有
欲

以
觀
其
徼
此
兩
者

難易相成長短相
同出而異名同謂
之玄之又玄眾妙
相和前後相隨是

難易相成長短相
同出而異名同謂
之玄之又玄眾妙
相和前後相隨是

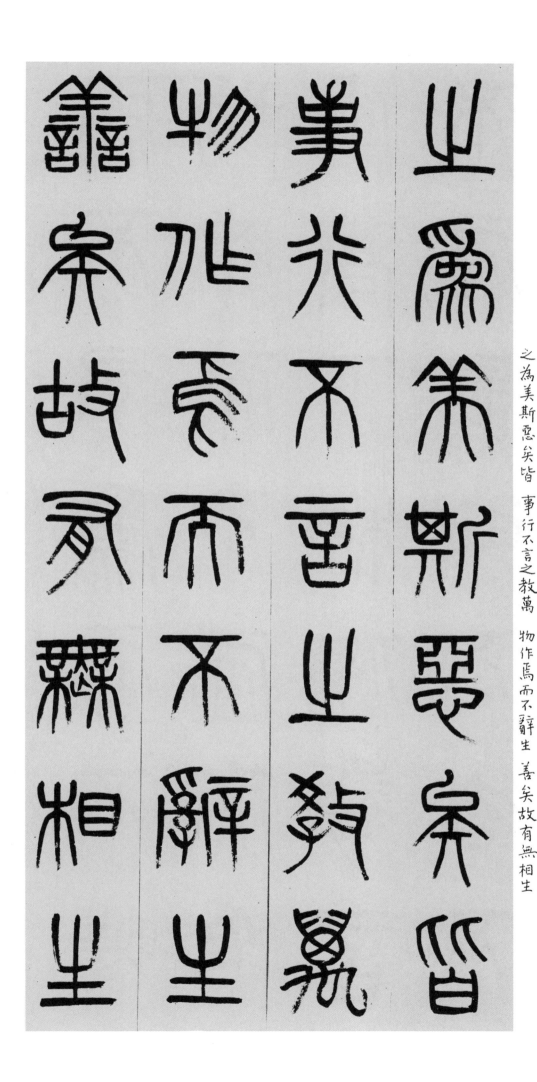

天下皆知美之為美斯惡已皆

知善之為善斯不善已故有無相生

之為美斯惡矣皆　事行不言之教萬

物作焉而不辭生　善矣故有無相生

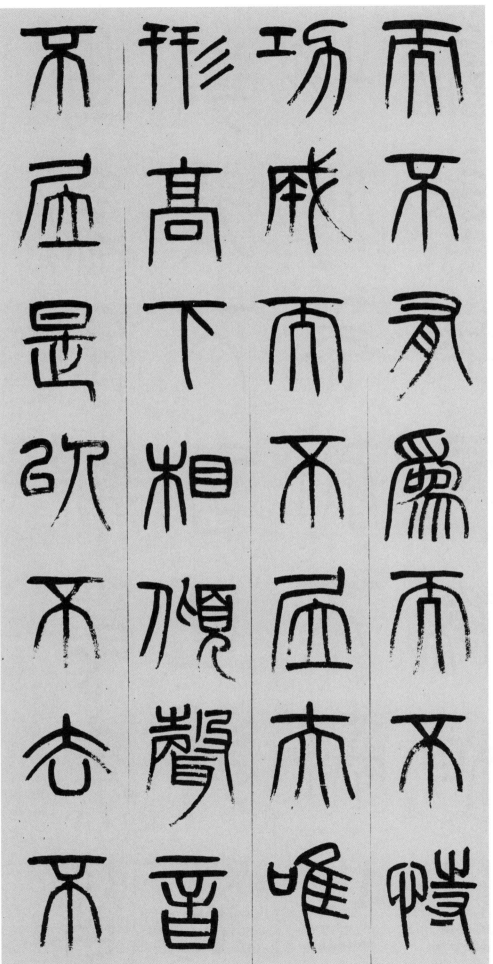

而不有為而不恃
功成而不居夫唯
形高下相傾聲音
不居是以不去不

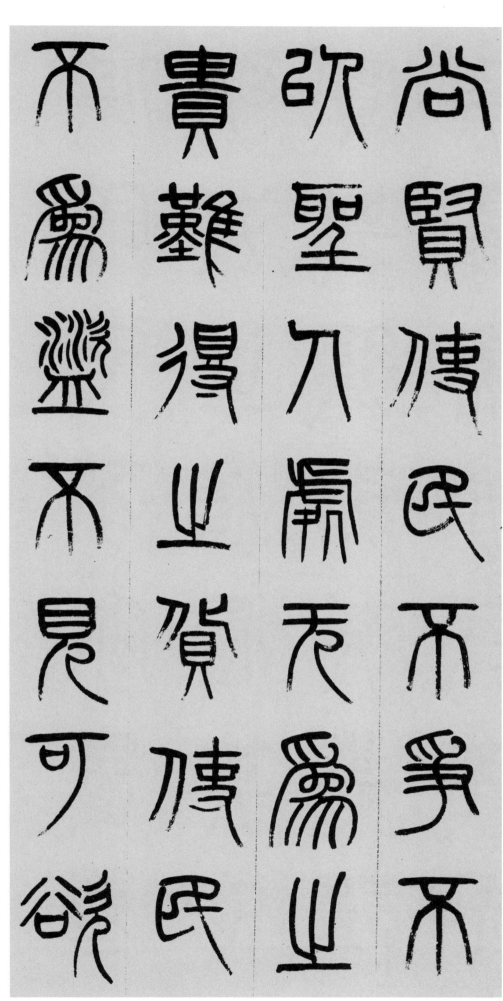

尚賢使民不爭不以聖人處无爲之貴難得之貨使民不爲盜不見可欲

使民心不亂是聖
以人之治虛其志
實其腹弱其志強
其骨常使民无
知

334

无欲使夫智者不

敢为也为无为则

无不治

词甫尊兄大人雅鉴

光绪三年四月常熟翁濬发杨沂孙篆

335

說文解字建首
一上示三王玉珏
氣士丨屮艸蓐茻 弟一

説文解字建首

一上示三王玉珏

氣士丨屮艸蓐茻

延 步 口 小

茶 此 凵 八

齒 正 叩 羊

身 是 哭 牛

正 辵 叐 辇

品 辵 止 告

侖冊　第二　喦舌干谷只冏句　丩古十卉言音　辛辛廿卝共異

龠冊

喦舌

干谷

只

二

古十

谷只

冏

卉林

苦語

音

丩古

言音

辛

卝

共

異

昇白晨爨革冑彌 爪卪鬥又ナ史攴 聿聿畫隶臤臣殳 殺几寸皮嘼攴毄

毇	束	爪	彌
乁	本	冑	白
ヨ	畫	鬥	晨
叚	隶	ヨ	爨
龠	臤	卪	革
卜	臣	史	冑
毄	殳	攴	殺

卜用爻燊～第三 夏目眂肩盾自白 鼻皕習羽隹奞雈 竹箈竽箑瞿雈雔

丰 穴 李 舄

秦 窅 身 烏

肉 見 牧 華

　 簰 受 冓

未 刀 胡 呂

四 勺 卢 88

　 彭 故 串

鳥焦華華么幺畫
玄子方飞夕点夕
□骨肉筒乃丰
未耒爾兼□

竹箕丌左工珏巫　甘曰乃丂可兮号　亏旨喜壴鼓豈豆　豐豐虘虍虎虤皿

342

凵 皀 金 畠

杏 鼻 夭 畗

𠱢 食 高 畗

一 亼 冂 畬

月 會 亯 畬

青 倉 亯 來

井 入 畗 麥

凵古器 丹青井 皀香 倉入 會倉入 缶夭高亼亯京高 畠富會畬來麥又

舛匸舛韋弟夊夂桀 第五 木東林丯叒屮而 出宋生乇叐竿蕚

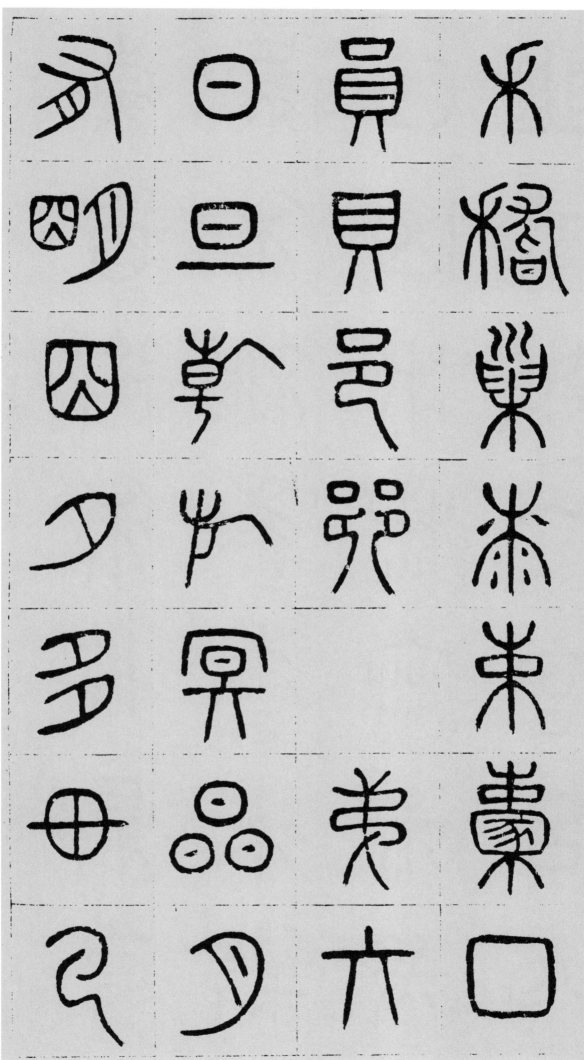

韭	卤	黍	東
瓜	凶	禾	卣
弢	木	秝	肖
门	林	黍	米
宫	麻	香	片
呂	未	米	鼎
穴	為	穀	亮

東卤肖東片鼎克　黍禾秝黍香米穀　臼凶木林麻未耑　韭瓜弢门宫呂穴

347

右側の縦書き本文（右から左へ）：

水玉重臥身肩衣
裘表老毛氈尸尺尾
履舟方儿兄先兒
兆先禿見覞欠歡

左側の篆書文字（4列×7行のグリッド）：

列4	列3	列2	列1
水	玉	重	臥
身	肩	衣	裘
表	老	毛	氈
尸	尺	尾	履
舟	方	儿	兄
先	兒	兆	先
禿	見	覞	欠

350

馬鷹鹿麂兕兔莬犬狀
犬狀鼠能熊火炎
黑囪灰炙赤大亦
矢天交元壺壹夲

奢从本从丌夫立　立由囟思惢　第十　水沝瀕从从泉

泉顥永水谷入雨雲　魚魚燕龍飛非乎　第十一　乙不至高鹵鹽戶

門 耳 匝 手 𡥈 女 毋
民 丿 𠃊 乀 氐 氏 戈
戌 我 一 琴 𠃊 匕 亡
匚 曲 𠃊 瓦 弓 弜 弦

354

坴	風	糸	系
墓	屯	素	
里	霊	絲	弟
田	亀	率	十
畕	卯	虫	二
黄	二	蚰	
男	土	蟲	

糸 弟十二 糸素絲率虫蚰蟲 風屯亀鼀卯二土 坴墓里田畕黄男

355

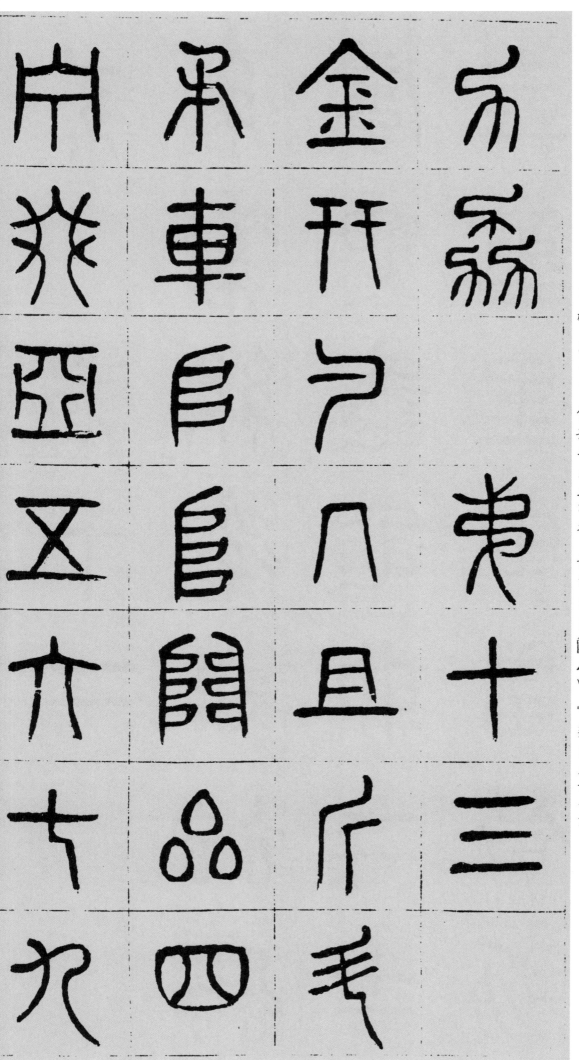

356

辰	子	己	戊
巳	丑	巳	申
午	寅	辛	乙
未	卯	辛	丙
申	辰	壬	丁
酉	巳	癸	戊

构兽甲乙天丁戊　己巳庚辛辛壬癸　子丁癸丑寅卯　辰巳午未申酉酉

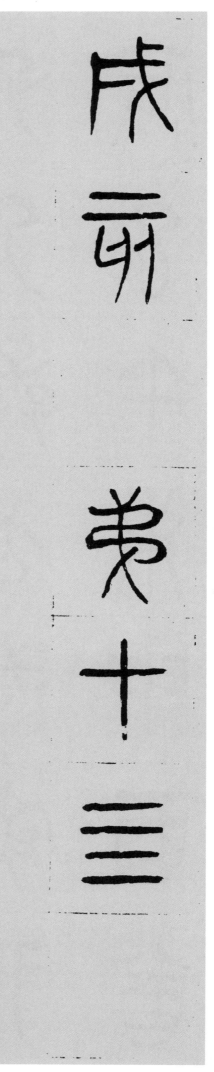

光緒庚辰八月廿又一日濠叟楊沂孫篆于秋聲館

清吴昌硕西泠印社记

西泠印社記　西泠山水清淑人多才藝　書畫之外以篆刻名者丁鈍丁至趙悲盦數十餘人

流風餘均被于來葉言印學者至今西泠尤盛同人

結社　並立石勒鈍丁悲盦　諸先生像為景仰觀摩之　所名曰西泠印社二地與梅嶼柏堂近風景幽絕集資
規畫創于甲辰成于癸丑　堂舍花木位置點綴咸得

其宜于是丁君輔之王君　維季吳君石潛葉君品三　脩啟立約招攬同志入社　者日益眾于甲寅九月開

社份二秩二觴詠流連泂雅集，盛事也印之師見于六國

著于秦盛于漢有官印私　印之別剏玉笵金間以犀

角象齒逮元時始有花乳　石之製务以意奏刀而派

亦遂分鈍丁諸人尤為浙　派領襄浙派盛行于世社

之立蓋有由來矣顧社雖　名西泠不以自域秦璽漢　章與夫吉金樂石之有文　字者兼收並蓄以資博覽

弢證多益善入其中如探　龍藏有取之無盡用之不

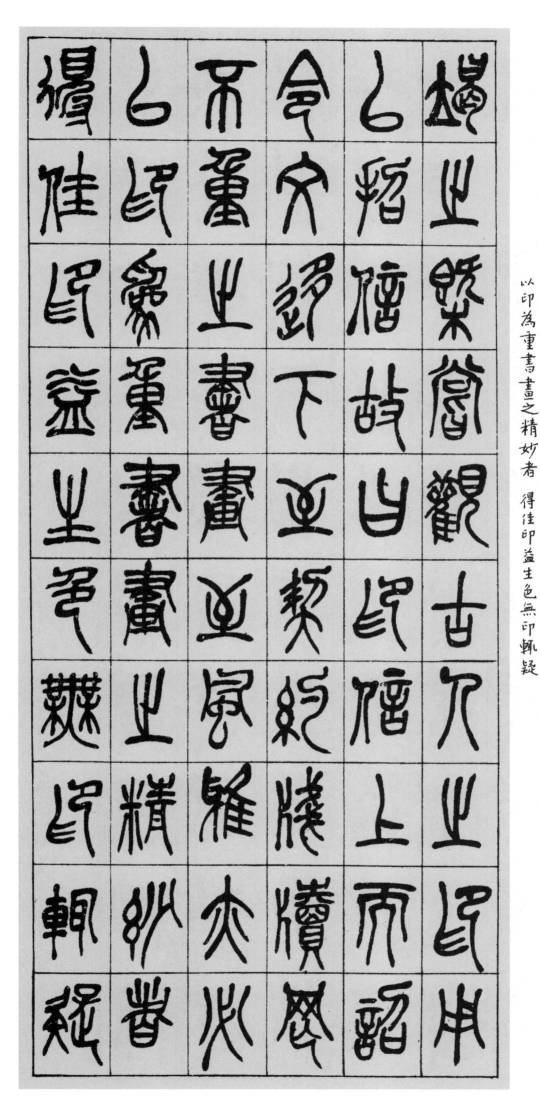

竭之概嘗觀古人之印用 以招信故曰印信上而詔 令文移下至契約賤牘間 不重之書畫至風雅亦必

以印為重書畫之精妙者 得佳印益生色無印輒疑

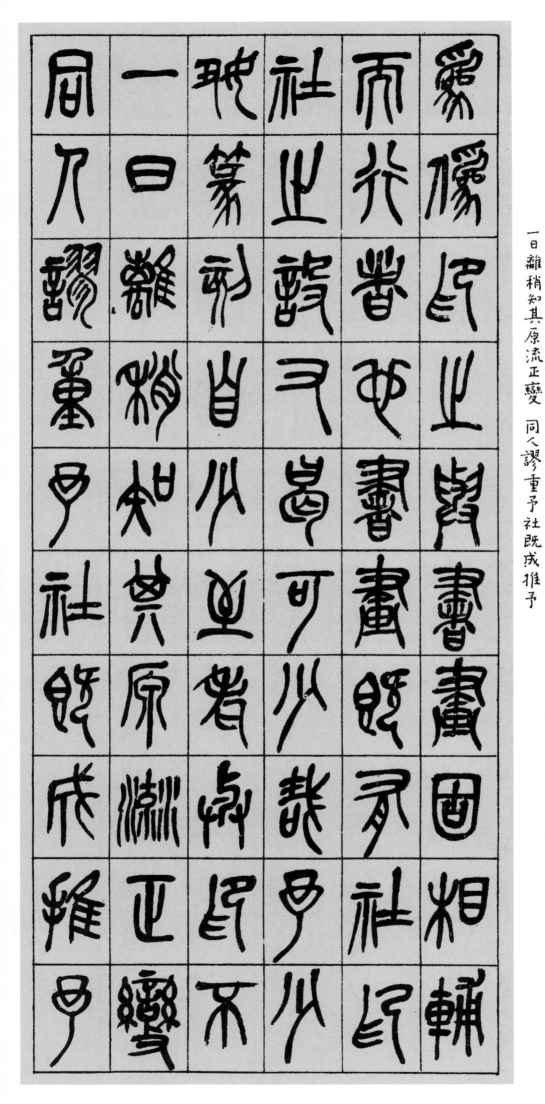

為偽印之與書畫固相輔　而行者也書畫既有社印　社之設又豈可少哉予少　好篆刻自少至老與印不

一日離稍知其原流正變　同人謬重予社既成推予

為之長予備員最長諸　君子惟與諸君子商略山　水間得以進德修業不僅　以印人終焉是則予之私

辛耳甲寅夏五月二十又　二日安吉吳昌碩記并書

吾車既工吾馬
既同吾車既
好 吾馬既駊君子
員員邋邋員斿鹿鹿

速速君子之求　角弓兹以寺　歐其其來趨趨　燊炎燊炎即御即時

鹿鹿趢趢其來大　吾歐其樸其　其貓蜀

图书在版编目(CIP)数据

篆隶/上海书画出版社编. — 上海:上海书画出版社,
2020.3
（书法自学丛帖）
ISBN 978-7-5479-2271-2

Ⅰ. ①篆⋯ Ⅱ. ①上⋯ Ⅲ. ①篆书—法帖—中国Ⅳ.
①J292.31

中国版本图书馆CIP数据核字(2020)第032138号

书法自学丛帖——篆隶（全三册）

本社 编

责任编辑	孙稼阜　罗　宁
审　　读	陈家红
封面设计	王　峥
技术编辑	顾　杰

出版发行	上 海 世 纪 出 版 集 团　上海书画出版社
地址	上海市延安西路593号　200050
网址	www.ewen.co
	www.shshuhua.com
E—mail	shcpph@163.com
制版	上海文高文化发展有限公司
印刷	上海盛隆印务有限公司
经销	各地新华书店
开本	787×1092　1/12
印张	93.5
版次	2020年3月第1版　2020年3月第1次印刷
书号	ISBN 978-7-5479-2271-2
定价	210.00元（全三册）

若有印刷、装订质量问题，请与承印厂联系